KPOP王者演唱會幕後製作全紀錄：
從出道Showcase到世界級體育競技場巡迴‧疾速成長live紀實

케이팝 시대를 항해하는 콘서트 연출기

關於本書
・外來語使用基本原則撰寫，並同時保留作者原文詞彙。
・歌手名稱以官方藝名撰寫，在遵循原文語意下將另有使用本名的情況。
・若官方公布藝名有所更動，統一使用現今藝名。
・歌曲名稱加註♫，巡迴演唱會名稱以〈〉標註。

KPOP王者演唱會幕後製作全紀錄

金相旭　著

金允珠　圖

從出道Showcase到世界級體育競技場巡迴・疾速成長live紀實

c o n t e n t s

CHAPTER 3 我們佇立於競技場

・序

今天是離開韓國的第 52 天。
是這次長征的最後一個城市，同時也是最後一場演出，
2019 年 6 月 8 日，下午 2 點左右，巴黎的法蘭西體育場，
彩排即將開始，我步出待機室朝著 FOH* 走去，
剎那間感到一陣頭昏眼花。

不知是因會場內鋪設的白皙塑膠布料所反射的陽光，
還是因為這趟長途征戰導致的鐵質流失而致，
但我明白這股暈眩代表著：
「12 小時過後這趟長征即將結束」的澎湃情感，
甚至是 52 天巡演以來，從準備期間所積累的情感們，
正在躁動。

* 控台，本書p.318有詳細介紹。

眼前閃過，
成就感、愧歉、遺憾、生疏、感謝、孤獨、自責……
難以細數的情緒們一時之間湧進腦海，
讓大腦陷入短暫的空白時間，
無法做出相對反應。

睽違九年後我再度提起筆。

我的第一本書《金 PD 的 Show Time》描寫了我在 30 多歲中旬，年輕氣
盛的鴨子 PD 時期，
那時的我帶著滿腔熱血，將當時的際遇毫不保留地記錄下來。

而《KPOP 王者演唱會幕後製作全紀錄：從出道 Showcase 到世界級體育競
技場巡迴‧疾速成長 live 紀實》本書，
則是記錄進入 40 多歲後半，頂上隱約能見花白的鴨子 PD，
身經百戰，閱歷無數，
那份淬礪多年的熱血昇華為成熟穩重的冷靜沉著，
於是我提筆將這段長征紀實成冊。

第一章描述我成為演唱會導演前的經歷，

在上一本書出版後，

最常在演講或是透過 E-mail 收到來自學生族群的問題就是「如何成為演唱會導演？」

相信本章節能詳細給予答覆。

第二章將回顧我所創立的演唱會製作公司 PLAN A，

從 2013 年至 2018 年與 BTS 一同舉辦的各項演唱會活動。

從出道 Showcase 到演唱會、粉絲見面會，

大大小小超過 20 餘種的大型活動等等。

此章記錄了每項活動的幕後製作過程，

相信對於演唱會或大型活動演出與製作有興趣的讀者能有所幫助。

第三章為締造全球演唱會歷史嶄新篇章── BTS 的〈LOVE YOUR-SELF〉巡迴演唱會和〈SPEAK YOURSELF〉巡迴演唱會的幕後製作過程。

我將這場歷經長時間、繞行整個地球的演唱會回憶一一撰寫成文，

寄盼能帶給曾參與這場演唱會的觀眾及全體工作人員們，

在心中留下餘韻盪存的漣漪。

自從前作《金 PD 的 Show Time》出版之後的九年時光裡，
我遇到生命中許多值得感謝的人們，
因此下定決心動筆撰書，
希望藉由本書，對他們獻上謝意。

同時也將本書獻給總是驕傲自己有個作家兒子的母親、
因丈夫巡迴演出長期在國外，必須獨自持家育兒的妻子，
以及賦予「愛」更深一層寓意的金允和金妍。

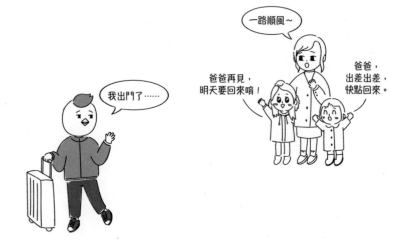

CHAPTER 1

善良鴨子的成長記

層層堆砌的人生

翻開偉人傳記，
必定都會從童年時期開始敘述一個看似平凡的小孩如何長大成人，
在成長過程裡經歷了哪些事、遇到了哪些人，
度過何種挑戰與失敗，
在生命中的十字路口前做出何種選擇，
細細交代他的人生中每個環節，
藉此說明主角如何成為我們所知的他。

這種敘述方式在電影劇本中也經常使用，
即使電影開場就能看到鋼鐵人騰空躍起，將反派角色打得落花流水，
但仍會在電影中敘述東尼史塔克是如何製造出機器人，
以及介紹他的人生歷程給觀眾，
讓觀眾理解他與鋼鐵人的關係。

撇開遙不可及的偉人或鋼鐵人，
在我們成長過程中，都曾聽過「種瓜得瓜，種豆得豆」的諺語。
也曾看過身旁遵循著「豆豆論」的規律，長大成人的同學或朋友，
特別是那些有著「與眾不同」職業的人更是如此，
仔細研究他們的人生旅途，便能了解「豆豆論」所留下的蛛絲馬跡。

我認為，
人們所擁有的現在，就是他們所經歷的過往堆砌而成的結果。
過去的種種能夠使我們理解一個人，
同時也能藉此預測他的未來去向。

我們的人生，就是綿延不斷的選擇，
自從能夠遵循自我意志，
選擇要喝草莓牛奶還是巧克力牛奶那刻開始，
我們就站在無數的十字路口：
就讀哪個科系、擁有什麼興趣、
交什麼樣的朋友、選擇什麼職業、
選擇誰做為另一半、想要談場什麼樣的戀愛。

曾以為只要上大學就能自由、只要找到工作就能一帆風順，
但每當我們達成一項成就後，更為重要的抉擇又會等著我們，
我們必須做出選擇，
也必須承擔隨之而來的結果。

總結來看，

我們的今天，就是以往人生的加總，

在今天以內必須選擇我的這一天要怎麼度過，

而我能夠選擇的選項，

就是過往每一天所累積出來的成果。

因此，

那些曾怠於跑步練習的人們，

不會突然被指定為班級代表出席接力賽。

那些盡心盡力準備面試的人們，

將有資格在多封的面試合格中選擇中意的公司就職。

倘若我們希望明日有更寬廣、更豐富的選擇機會，

那就要更加努力的活過今日。

為了說明現在鴨子 PD* 所做的工作內容，
必須先從童年時期與學生時期的故事開始談論，
循序漸進到我踏入演唱會製作的過程，
透過文字道出我如何種下每顆豆子，以及在每個十字路口所做出的選擇。
另外也老生常談一件事：不一定要跟隨我的人生歷程，才能成為 PD。
（言下之意是請別將「想成為某人」做為人生目標。）

特別對於在學的莘莘學子們來說，
假設韓國有 52 名演唱會製作 PD 的話，
就會有 52 種不同的人生經歷，而我僅是其中之一。
（就我所知的 PD 們，每個人都有獨一無二的人生。）
歡迎各位參考我的故事，
但諸位的人生篇章，必須由自己親筆寫下，
才能活出屬於自己的人生。

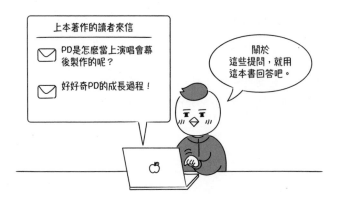

上本著作的讀者來信

✉ PD是怎麼當上演唱會幕後製作的呢？

✉ 好好奇PD的成長過程！

關於這些提問，就用這本書回答吧。

* Producer的簡稱，意指製作人。

站在巨人肩上遙望

我的哥哥與我相差三歲，
自小在社區內就以成績優秀的好孩子出名。
成熟懂事的他成了母親最可靠的孩子，
因此我很喜歡哥哥，也羨慕他的一切，
我喜歡學哥哥的一舉一動，想要窺看他的視野所及之處。

跟相差三歲的哥哥一起長大，
就像與高一個級別的拳擊選手練拳，
無論是體力或精神上都構成巨大考驗。

當我好不容易上小學時，
哥哥已是中高年級生，
當我升上高年級時，
哥哥也早已脫去稚氣，成為國中生。

對於排行家中老二的人而言，
最至高無上的光榮就是能與老大一同得到父母親的肯定，
我無時無刻都憧憬著能與相差三歲的兄長並肩同行。

哥哥買的遙控玩具、組裝機器人，
哥哥讀過，上頭佈滿漢字的《楚漢志》、《孫子兵法》，
哥哥聽過的瑪麗亞凱莉卡帶，
哥哥玩過的電腦三國志遊戲，
哥哥在讀的教科書和試題本……

我模仿著哥哥的每一步，
渴望著能與他相提並論，
但問題是巨人的肩膀也不停地增高拓廣，
在我奮力追上他的同時，他也在成長當中。

哥哥成為社區裡知名的秀才，
媽媽理所當然也希望我如同哥哥一樣優秀。

當時一個班級平均有 60 名學生，
就算沒有第一名，我也會落在第三、第四名的位置。
因此沒有人覺得我不會讀書，
但卻總是能聽到人家對我說：

就讀哥哥曾經的國中時

哥哥曾經上過的補習班

社區偶遇的阿姨

升上高中的哥哥，同樣以驚人的速度闖出一片天，
在兩個月一次的全國模擬考中，
無論哪一科都能拿下高分，從班級第一名躍升到全國第一名，
猶如巨人的哥哥無論身處何地都是無人匹敵的贏家。

從那時開始，哥哥不再跟還是中學生的我玩耍，
在家的時間變得短暫，
即使在家也窩在房內。

哥哥那猶如巨人的肩膀，
無聲無息地在眼前消失，
我頓時失去一直以來憧憬的目標，
徬徨地不知所措。

14 年以來不平等的拳擊賽，
歷經失敗與打不倒的意志撐過每一場決鬥，
我下定決心，告訴自己有天必定會贏那位選手，
但現在我只能失魂落魄地看著瞬間空了的冠軍王位。

我黯然低下頭，鬆了鬆一直往上看而僵硬的頸椎，
開始尋找自己真正想做的事。

巨人國旅行日誌

．

我進入青春期後，做了許多「沒有人命令」的事情。

遇見了生命中的初戀，
寫起不倫不類的小說。
對吉他產生興趣，因此報名吉他課；
日復一日，不停歇地寫日記；
在社區內發了瘋似地到處走；
上學、放學的路上隨意繞進唱片行逛逛，
還在錄影帶出租店和漫畫坊辦了會員卡；
獨自一人搭上地鐵，前往鐘路的大型連鎖書局；
第一次花錢買了想要閱讀的隨筆集和卡帶，
還帶著隨身聽，以現在無法想像的極差音質聽著卡帶，
確切來說是緊緊抱在懷裡聽。
比起傍晚五點播放的青少年節目，更喜歡晚間的九點新聞，
每天早上睜開眼就是翻開報紙，開始閱讀，
還為了長期訂閱時事雜誌跟媽媽苦苦哀求。

我不再一股腦地將哥哥的一切加諸在身上，
而是依靠自己的感官，欣賞、感受萬物，
我用著尚未成熟的文筆，將所有事情記錄在紙上。

當時的我只是單純地享受自己所選擇的事物，
或許微不足道，對我而言卻是格外豐盛的歷程。

而就在那年夏末，
像神的捉弄般，
父親驟然離世。

從那時起，
筆下的日記越來越長，
說出的話越來越短。

我也比之前更加認真讀書，
希望媽媽能看到我的成績而開心。

因此我申請了外語高中。

想要考上特殊門檻的高中，

讓媽媽看到兒子優秀的成績，

同時也想測試自己的實力落在全國哪個位置，

就算失敗了也毫無損失，

因此選了外語高中裡錄取分數最高的學校，

還選了其中最浪漫的法語科。

在那年秋天的尾巴，我步入考場，拿到了錄取資格。

現在能夠昂首面對社區裡的阿姨

當時身邊沒有就讀外語高中的人，
國中時也並非就讀專攻外語高中的升學班，
那時候不做他想就申請入學了，
因此不知道大家在入學前都做了什麼樣的準備。

我抱著僥倖地的心態「其他同學應該跟我差不多程度」
報名了入學準備班，
補習班下課後的時間就在家抱著吉他唱唱歌，
認為自己的人生正步上軌道，往前順行。

該說是不幸，還是大幸，
這樣的優越感並沒有持續太久。

在入學後沒多久的首次全國模擬考，
直到現在我也難以忘懷拿到成績單的那一刻。

確認偏誤：
人類選擇性接受對自己有利或支持自己想法的行為，
對於出現分歧的內容將無視或產生反抗。

在一片哀嚎聲中，我的名字被老師呼喚，
我儼然成為「高中生接獲成績單時出現確認偏誤之研究」的實際案例。

當時的我只看得見成績單上所印製的「全國」和「46」，
完全忽視其他內容。

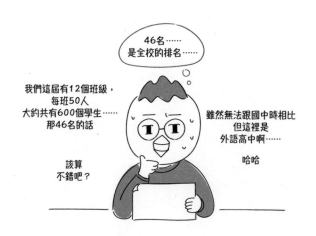

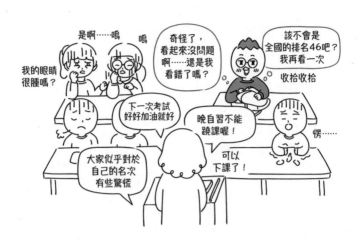

接下來的好幾天，我的眼睛無法離開，
那份密密麻麻的全國模擬考成績單。

我正是躲在井底，有著嚴重確認偏誤的青蛙，
花了好幾天的時間才接受這個難堪的事實。

原來這個地方是另一個巨人國，
而我還是用自己的腳踏入此地的小矮人。

就學前所讀的學前預習班只是普通高中的程度，
同班同學們大多早已學完高中數學，
還有國外長大返韓的人，根本無需另外補習，
甚至還有從小就開始學習法文的同學，
更有從國中開始就出征奧林匹克數學競賽的人。

在高中三年的歲月裡，
我耗費極大精神與意志力，
只為了在前後左右的巨人同學裡，
擠出一條能夠困難行走的路。

將日常訴諸於文字

高中時期日日埋首的事物中，
還有一項就是寫文章，
我每天必定會挪出 30 分鐘以上寫東寫西。

我的日記習慣，
從國中二年級的生日開始到重考那年的生日為止，
整整五年的時間裡，一直保持著每天寫日記的習慣。

一開始僅僅是因為一個再單純不過的理由：
當時的國文老師說過，「寫日記能提高作文能力。」
雖然這句話已是老掉牙的師長口頭禪，
但卻在這五年的時間裡，
在我身上起了魔法般的效果。

如果說運動能夠快速消耗青春期充沛體力與活力，
那能夠調節多愁善感的情緒起伏的，就是日記了。

在紙張上一筆一畫寫下的字，
都沾染了筆者的感情，
當筆墨消耗的同時，
滿溢於胸腔間的情感也得以抒發。

當埋怨世俗凡事時，
我寫下日記，將那份委屈留在紙上。
當過度驕傲，目中無人時，
我也將那份傲慢轉移於紙上。
心中的情緒得以有出口宣洩，
在字裡行間找到平衡。

我將日常寫成日記，而日記也成了一封封信。

若日記是為了自己而寫的文章，
信則是為了他人而寫的文章，
同時也是為了我自己而寫的文章。

有人說過，
信件的美妙就是在寄送出去後，
等待回信期間那份心中的悸動。
不僅如此，
在寫信前，尋找與字體搭配的筆墨、挑選與信件內容得以映襯的信紙，
為了不讓修正帶弄亂版面，因此在腦中反覆思索字句後，才靜下心落筆，
最後將信紙工整對折，放入信封內封起，
這些是當今使用電子郵件時無法體會的情感練習。

現在我寫文章的動力，
來自於十幾歲時的日常練習，
同時也帶著些許憂傷，
緬懷當時青澀又單純的情感，

首次的音樂工作

高中社團裡讓我眼睛為之一亮的是名為「半齒音」的合唱團，
當時大部分社團皆無條件招收社員，
只有他們使用徵選的制度，吸引了我的注意。
再者，合唱團事實上沒有取得學校許可，
像在不允許集會與結社的時期所結成的祕密組織，
那股神祕的魅力使我無法自拔。

晚自習前的晚餐空檔，我們瞞著老師們，
在隔壁國中塵土飛揚的操場上，參加了我人生中第一次的徵選會。

徵選會場

當時為了在學校慶典中的歌謠祭演出，
我與其他社員們沒日沒夜地練唱。

像模範生般，每次都準時往 KTV 報到，
從獨唱、小分隊、大合唱，我們不停地練習，
但就算 KTV 老闆再怎麼好心多給我們時間，依舊不夠。

我們在學校後山、屋頂上、空蕩的教室內，
還偷偷闖進不再使用的音樂教室，
彈奏著老舊鋼琴，練唱著曲子，
那是被巨人埋沒時，唯一能找尋自我的時間。

某一次，經過鄰近大樓的商店時，我偶然發現一個廣告看板：
《租借給大眾的 CD 錄音室，你也可以成為歌手！》
在 90 年代後半，一般老百姓要進到錄音室錄音，
或是錄製 CD、改寫 CD 內容根本是不可能的事情。
我看著那塊招牌好幾個月的時間，
還刻意經過那個地區，
深怕那間錄音室突然倒閉，
或是在我不知道的時候搬移至其他地方。

然而就在某天，「有一天一定要在那裡錄音」的想法油然而生，
我就像被催眠般，按下電話號碼。

最後我召集了十位社員，
錄製十首個人單曲、三首分隊歌曲、一首合唱曲目，
製作成十張能夠永久保存，當時最新的儲存裝置 CD 唱片。

就當時的技術而言，我們的要求要價不菲，
與錄音室大叔接洽後的最終金額以現在的幣值來看，
大約是 500 萬韓元的鉅額。

錄音作業必須要在寒假內結束，因此沒有時間打工存錢，
就算求助家中，大概就連本金也無法承擔，
因此我們想出「販售」的主意，
但問題是，必須先支付金錢才能租借錄音室，
所以我們選擇了空手向周遭同學們銷售專輯，
以事先收取現金的方式將專輯賣出。

以當時人氣歌手的卡帶之 80% 定價作為售價，
我們在各自家中將錄製完成的 CD 轉錄至卡帶，
甚至專輯封面以及內頁都運用家中的點陣印表機印出後，
再到附近書局進行雙面列印，
每一張專輯都是純手工包裝，
內頁裡不僅印有歌詞，每個人還寫上 Thanks to 的謝詞。

我們用這樣的方式，10 個人總共賣出 350 張專輯，
以一個年級大約有 600 名學生的話，
同年級生有一半以上的人擁有我們所歌唱的專輯。

從企劃、邀約、練習、錄音、製作、販賣，到結算的工作為止，
費時兩個半月的時間。

沒有人強迫我做，
沒有人建議我做，
沒有人告訴我能夠做什麼，
沒有人指導我應該怎麼做，

我就只是，
喜歡執行這一切。

獨特的打工生活

我進入了高三時期，時光飛梭，
花開花落，初春氣息快速前進至梅雨季潮濕的觸感，
一轉眼，貼在臉上的風已轉為冰涼，我邁開步伐走進升學考會場。

在面對平常最有自信的語言項目時，
我因為緊張讓手心出了汗，
讓試卷的角落因汗水發皺。

「鴨子！你一定可以的！相信我，志願就填他吧！」
那位號稱神通的班導師拍胸脯大力保證，
於是我填了 K 大文科裡，有著死亡競爭率的社會學系，
最後親手將自己推向重考的地獄。

從小到大，總是名列前茅的我，
如今人生要比他人再延宕一年的事實使我相當痛苦，
更害怕自己可能不只是經歷一次，甚至會重考兩次，
看著身邊的朋友逐漸適應著大學生活，
自責感使我想要逃避眼前的現實。

在這種情緒壓力下的我，
最後竟然因為突如其來的機會，
選擇在大學路的咖啡廳以吉他歌手的身分打工駐唱，
現在回想起來，那是重考生最不適合的打工。

當時每天晚上七點到八點要登台演唱，
然後擔任其他專業駐唱歌手的吉他伴奏，
同時也身兼串場的主持人，
在空檔時間，社長會招待啤酒。
大口喝下清涼的啤酒後，我放空地看著其他歌手的表演，任由時間流逝，
然後上氣不接下氣地跑向地鐵，
搭上最後一班電車，走進家裡附近的便利商店，買一條巧克力，
讓身上的酒氣略微消散後，才緩慢歸家。

寒冷的冬天過去後，重考班再度開課，而我也持續維持著打工生活，
一週六天，每天站上舞台一個小時，
以 20 歲的新人駐唱歌手來說是件相當不易之事。
拿起麥克風時，腦筋只會一片空白，
就算一股腦地唱著歌，也無法唱完 30 分鐘，
有時會唱啞了嗓子，不得不下台，
也有被客人點唱只有聽過卻沒有實際練習過的曲子，
最後頂著赤紅的臉頰在台上不知所措。

但當時間緩緩推進，台下的觀眾的衣著開始出現短袖時，
我能夠熟稔地填滿一小時的駐唱時間，
並且開始享受在舞台上的分分秒秒。

我將準備完善的歌曲放在開場與結尾，
每月挑選幾首新歌放進演唱歌單中，
還會在中場時間，演奏觀眾能夠一起合唱的歌曲，
找到讓自己嗓子得以休息的方式，
根據每天的天氣安排演唱歌曲及談話內容，
不定期在談話中加入時事話題。

對我而言，那是生平第一次由自己執導的一小時音樂演出，
隨著時光飛逝，在 19 歲的那個夏天，
看著日曆的我，重考的陰影使我不安。

我跟社長提出辭職的請求，
他與其他歌手前輩都祝福我能夠順利應試，
同時希望等待考試結束後能回來繼續打工，
而當我申請結束補習班課程時，
班導師一臉茫然的神情，似乎困惑著「原來你在我們班嗎？」
爾後不發一語地在退課申請單上簽章。

自習的第一天

冬天一如往常到來，我再次踏進考場，
在等待成績單的空閒時間裡，我再次開始駐唱打工。
大考的成績單出來後，
雖然母親說即使是分數較低的科系，也希望我能夠考取 S 大，
但我對於讀書的興趣早已在大考結束的鐘聲響起時，一同結束，
所以最後毫不猶豫地填了 Y 大的經營學系。

冬日的大雪幾次席捲大地後，開學的日子到來，
這個地方就像是另一個外國語高中，另一個巨人國。

我能在有趣的通識科目內拿到不錯的分數，
但對主修卻絲毫提不起興致，
校園生活一點都沒有想像中的有趣，
空堂時間我會繞到學校附近的漫畫坊看書，
或是獨自去白天時間有優惠的 DVD 房，
補看那些重考時錯過的電影，
這些大概就是我在新村時的唯一快樂。

人生似乎已經變質，我浪費時間在原地空轉。

我不再對於系上活動或社團感到興趣，
我不知道自己想做什麼，只是漫無目的地盤旋，
考試分數也排名後段，更沒有親近的大學朋友，
日復一日的生活裡沒有能讓心臟快速起伏的事物。

究竟是偶然，還是必然

在高中時期，

透過當時已在當兵的哥哥知道了 KATUSA（Korean Augmentation To the United States Army，美國陸軍附編韓軍）的存在。

雖然不同部隊及每次招募的時間皆有不同，

但每週能夠外宿的這項特點仍令我大為吃驚，

當時 KATUSA 的選拔條件依賴多益分數，

因此在準備重考時就已空出時間考多益，

大學開學後，我馬上主動申請 KATUSA，

所幸當時競爭率不高，很快地就收到合格通知，

當時每週都從慶尚北道的部隊至首爾來回通車

（在那個還沒有 KTX* 的年代）

每一天都為了週末能夠外宿而發狂地在軍中生存。

* 韓國高鐵

每當週五的日程結束後，就用全身的力氣奔向火車站，
於晚上九點抵達龍山站，
隨後搭上地鐵前往大學路的咖啡廳，演唱一個小時，
大口灌著啤酒後再搭上末班地鐵回家。

週六午餐吃著家裡的飯菜，
（因為母親經常不在家，也看不見我昨晚回家的身影，對她來說跟家中飯菜被偷吃一樣）
然後再奔向大學路，
在下午三、四點左右觀看一齣舞台劇，
舞台劇結束時大約七、八點左右，又隨即買了下一場表演的票，
在附近的小吃攤簡單點了根飯捲果腹，
看完表演後又馬上去咖啡廳駐唱一小時，然後得到社長招待的啤酒。

週日在家裡吃完午餐後，
前往龍山站，搭上軍人專用的免費接送列車返回部隊。

這樣的模式大約反覆 70 幾遍後，退伍的日子也不遠了。

在部隊的日子更是充實，從早到晚的工作和操練沒有休息的餘地，
必須直接與美軍長官溝通對話，因此隨時都繃緊著神經，
當時的我們有著不亞於特種部隊的訓練強度，
每天所操練出的卓越體能與體型也可謂畢生最優異狀態，
一週五天所揮下的汗水，都在特別休假中得到補償，
週末回首爾盡情地觀賞話劇、音樂劇、電影，
還在咖啡廳裡唱歌，舒緩軍中壓力。

那時的英語實力日益精進，隨著觀賞的表演劇增，也開始懂得鑑賞。
當時的生活每分每秒對我而言都相當可貴，
入伍的日子對於大部分人來說就像浪費時間，
但那段日子卻是我成長的時間。

並不期待受到歡迎，只要關注就滿足

收到退伍通知後，
初雪從空中飄落，地面上的冰結了又融，
我再度回到校園生活。

絕大多數的人面對復學的第一學期都戰戰兢兢，
但校園生活對我來說依舊無趣，
我在家裡與學校還有大學路和家教的社區間兜著轉。

真無聊，真無聊

學校怎麼
那麼無聊

以後會過著
什麼生活呢？

今天家教
有幾堂呢

會成為上班族吧

但那樣應該也
依舊無趣吧

煩惱滿滿

該怎樣才能
過著有趣的人生呢？

憂心忡忡

在當時我最大的煩惱是：

「該如何才能有趣的過活，並擁有與他人不同的人生。」

心中反覆思索，這個看似渺小卻難以找到解答的苦惱。

當周遭的朋友都已到公司報到、準備司法考試、CPA 考試，或是在研究所進修等等，

只有我像搭著一艘小船，與失去訊號的 GPS 一起前進，

宛若機械般毫無生氣地划著槳，在汪洋中迷失自我。

在那個被世界盃足球賽席捲各大新聞話題的 2002 年赤熱夏天，

前輩遞給我一小張從運動新聞上剪下的紙張，

不過五六行的文句，

但黑墨與灰白的紙張上，

有東西在我眼裡閃爍著光芒。

夏天的社團聚會

兩週後，我將準備好的書面資料寄送過去，第一階段通過。
又在兩週後進行面試，收到了結果通知。
於是我向學校提出休學申請。

現在看來相當諷刺，
雖然當時遞出了「申請休學」的資料
卻是另一種學業的開端。

我的GPS在上大學暌違幾年後再度開啟，
立下目標後，我奮力緊握船槳，在水中前後擺動，開始向前划進。

踏入表演藝術的殿堂

面對突然再度休學，

心中雖已下定決心要走上與他人不同的道路，卻仍止不住恐懼，

為了使自己不被恐懼侵蝕，

我選擇讓自己忙碌到連感受恐懼的時間都沒有。

因此我制定了規律的日程計畫。

一週有三次的培訓課程，

有五次在「藝術的殿堂」的打工，

有八次在補習班兼課，

刻意將自己忙到無法喘息。

先從學院的生活說起，

我在「Dream Factory School －演出製作班」受訓，

第二屆的學生包含我共有十位。

有比我年紀較大的哥哥、姊姊，還有同齡的朋友，更有比我小的學員，

大家有著形形色色的背景，從課長、代理等上班族，還有大學休學生等
等，

我們之間可說難以找到共通點，

若不是一同在這裡受訓，很難再遇到這一群人。

小時候的我們總是很容易融入群體，
孩子們的口中只要稱呼一聲哥哥姊姊，
馬上就能拉近彼此的關係。

但當我們長大成人後，
會遇見尊稱我 OO 先生的人，
而要開始稱呼對方為 XX 先生／小姐的時刻也隨之而來。

回想當時受訓的期間，
是我人生裡最後一次使用親近稱呼的時間，
我們爽朗地稱呼彼此，
很快地拉近距離。

因為當時的我們都是共同努力的同志、同袍，
我們對於表演製作有著相同的憧憬與夢想，
同時也對各自的未來感到恐懼，
因此產生革命情感，成為一同向前的同行者。

演出結束後，帶著器材們去聚餐

第二屆 Dream Factory School 演出製作班的我們十個人。

一同早起，推開會場大門，

一同熬夜，窩在會場角落，

一同坐在冰冷的地板上，吃著比地板更冰冷的便當，

一同在國內環島演出，

一同經歷春夏秋冬。

在那之後為期 19 年的人生裡，

這一群比起窮困的明天更害怕明年該何去何從的 20 歲年輕人們，

他們的人生就在這一步步摸索中，奠定方向。

如果現在問我是否要再次與他們共事，

我仍然非常樂意，

只是這次，

一個星期就好了。

而在「藝術的殿堂」的打工期間，
我學到不亞於培訓班的東西，
而且曾在韓國最具代表性的綜合表演廳堂工作的經歷，
比想像中還要有影響力。

我的工作地點在「服務台」，
工作內容就像旅館的櫃台與服務中心的總和，
只要有關演出節目和觀眾的相關事物都是我們的業務內容，
因此在這裡工作的期間，
我學習到表演場館的運作模式。

為了配合培訓班的時間，
我是以兼職的形式在「藝術的殿堂」工作，
因此薪資也只能貼補微薄支出。

但是比起當時的收入，
我能免費盡情觀賞各種歌劇、音樂劇、舞台劇、演唱會、舞蹈、展覽等等，
成為了薪資外的無價收穫。

在那之前我在大學路所看的演出，
大多是 200 席左右的小劇場規模，
但這裡從 150 席的獨奏會，
到 2500 席的歌劇演奏廳應有盡有，
每天都有豐富多樣的節目內容，
我能用工作證隨心所欲觀賞韓國最高水準的表演和展覽，
徹底滿足對藝術的渴望。

星期二，7：45PM

隔天，7：45PM

一秒、一分、一小時、一天，
因為地球自轉，
數千萬年不曾改變的時間單位，
會依循人類所運用的方法重新定義。

有人將一分鐘活得像一秒，
有人將一分鐘活得恰如其分，
有人將一分鐘充實地像一個小時，
我就是最後一種類型的人。

培訓班的課程與實習、打工，
還有中間零散的補習班課程，
毫無喘息空檔的日程安排中，
我沒有一秒留給恐懼，
不知不覺中，另一個時刻在我眼前降臨。

鴨子的斜槓人生

當時的「Good Concert」
是國內演唱會市場的新秀，
全體員工年齡平均 30 歲以下，公司帶著年輕活潑的色彩，
雖然公司設立不久，
但卻早已跟許多大牌歌手合作，舉辦多場大型演唱會。

曾擔任過〈十月份下雪的村莊〉、〈李文世的獨唱會〉
〈Psy 的 All Night Stand〉、〈THE 申昇勳 SHOW〉等大型製作，
當時正是表演製作界從 OOO 的演唱會開始轉型為品牌製作的 90 年代後半，
而這股旋風的中心就是由 Good Concert 開創。
（日後這間公司成為 Mnet 的演唱會執行部門，同時也是現在熟知的 CJ
ENM 的演出執行部，現今依然是韓國演唱會業界龍頭之一）

而我成為了這樣叱吒風雲的公司首位實習生。

公司代表和理事長雖然遲到了 30 分鐘，
但他們急忙吃著三明治的模樣，
在我看來是多麼的帥氣。

雖然等候了 30 分鐘，但整場面試在 3 分鐘內就迅速結束，
我就這樣開始了與這間公司的緣分。

曾是學生、補教老師、計時人員的我，
雖然是以實習生的身分，但即將開始人生中第一次的全職生活，
還是在業界具備話題性與發展性的公司品牌，
上班的第一天，心臟無法止息地躍動。

領著實習生微薄的薪水，
一週七天，沒有休假的埋頭苦幹，就這樣度過了兩個季節交替，
我摸透釜山演唱會場附近哪裡有好吃的餐廳，
也能記得大邱哪裡的旅館住過一次就夠了。

這段期間裡，為期一年的休學時間即將結束，

再次回歸的校園若要說有什麼改變的話，
就是隔壁原本是同年的朋友都已換成比我小的後輩，
而若說有什麼不變的話，
就是學校依然是最無聊的地方。

聽著無趣的主修課程，
有時摻雜能稍微提起興趣的通識課程，
在空檔時間我再次開始補教老師的打工，
在前輩所開設的補習班內教書。

作為學生去學校上課；
作為老師去補習班教課；
這樣的雙面生活持續了一陣子。

當時辭職不到兩個月的時間，

公司的前輩向我提出了短期打工的提議，

雖然我裝出猶豫的樣子，

但我心知肚明終究無法欺騙自己。

前輩口中的那場演出，

是我還在公司上班時，曾參與過幾次初期草案的會議，

無論是整體規模或是售出的票房都是公司最具代表性的演出，

我無法壓抑心中沸騰的熱血。

短期的演出打工雖然一個月就劃下句點，
但為了空出這個月的時間，我必須耗費更多的時間補課，
每個日程中的縫隙都被塞滿，
體驗了異於常人的「三重生活」

俗話說「一回生，二回熟」
在大學畢業前的時間裡，
我就這樣不定時擔任舞台的協助演出工作，
同時也身兼學生與老師的身分，以三重角色過生活。

上學是為了畢業證書；
補教是為了繳交學費。

而工作，
是為了我自己。

最成功的失敗

·

在演唱會的舞台助理、補教老師、大學生的三重生活中，
我逐漸對於電視台的綜藝製作人產生興趣。
當時的三大無線電視台擁有至高無上的威嚴，
一舉一動皆影響主流文化的走向，
我想要在那樣的工作環境下發揮才能，
創出無人能比的節目內容。

就當時的媒體業界而論，
演唱會製作與電視台有著密不可分的關係，
雖然現在也以類似的模式進行，
但在當時電視及廣播節目的製作人經常參與演唱會的製作，
而舞台設置到音響、照明等幕後工作團隊，
也常與電視台相互支援，
甚至是演唱會的名稱及流程，
也會依照歌手在電視台演出的節目進行規劃。

在大學畢業的前夕，我開始著手「電視台公開招聘」的考試準備。

在大學畢業前的三個月，我報考了電視台公開招聘，
說是比別人晚，
其實是晚了很多步，
年紀比大家都年長的我不想參加考試研習會，
最終手段就是我自己創立研習會。

三個月後的那年八月，我帶著母親，
戴上學士帽，穿著學士袍拍下畢業紀念照，
在夏天末端的當時熱到我差點無法呼吸。

又再過三個月後，
三大電視台的公開招考輪流進行，
只準備半年的我帶著輕鬆愉快的心情，
順利通過了第一階段的資料申請後，
面臨人生中第一次的電視台筆試。

然而我卻落榜了，
甚至還是三間「全部」落榜，
這種連環的失敗打擊是人生中的第一次。

三次的通知，
三次的自尊心打擊。

怎麼會
全都落榜……

在那之後又過了幾個季節，
我將無論是「冗長辯論」還是「沉默的螺旋理論」等只會出現在厚重百科
全書裡的單字倒背如流。
也將電視上所有知名的節目及藝人在腦中整理成冊，
在多益檢定中拿到 950 的高分，
分得清楚韓文的文法變化，
也了解日常用語常出現的錯誤，
時時刻刻補充新知，
培養出無論何種主題都能在一小時內交出內容扎實的長篇作文的寫作能力，
也能創造出屬於我的節目企劃案。

冷冽地風再次吹起，
我以投身戰場的姿態，
步向考試會場。

M 公司綜藝 PD 第二階段筆試結果發表

三週後第三階段面試結果發表

三週後第四階段合宿面試結果發表

普通的電玩遊戲，
在初級時會遇見相似等級的怪物，
幾次失敗後即能晉級。
在過關斬將的旅程裡，歷經失敗、重來，累積經驗值，
陸續打敗怪物們，通向最後的關卡。
在面對最終大魔王時，即使失敗，也能不斷重來，
最後皆能完勝，結束這場遊戲。

那時就像是一場夢，
像是將畢生的運氣耗盡的感覺。
我參加考試、與面試官對談，
在合宿的期間內上台發表，不斷重複大小面試，
一路上順利地晉級過關，
沒有遇到絲毫阻礙，以光速般闖到最後一關。

在通過千分之一競爭率後的我，
只剩下最後的大魔王，
與社長的直接面試。

在那場只有二選一的面試裡，
我卻落榜了。

但我連悲傷的時間都沒有，
匆忙地準備其他電視台的考試，
在一連串的考試裡，有數不盡的怪物和敵人等著我解決。

那一年，當所有考試都結束，結果都指向失敗的那天晚上，
我把自己灌得爛醉，
幾天後將存款全都拿去買了一輛國產的中古跑車。
似乎非得如此我才能安慰自己。

20 歲的後半，猶如黃金時期的一年，
就這樣毫無收穫的結束。

時間殘酷地流逝，
我在人生的這場賭盤裡再次下注，
用一年的時間準備電視台的考試，
我的青春就在那時漸漸離我遠去，
即使我早已一無所有。

同時，

我的青春也就這樣停滯，
因為一無所有。

體壇賽事的轉播記者們，
有他們習慣使用的用詞：
「必須要自我展現」
「必須要自己丟出球」
「必須要自己揮棒」
「不能欲速則不達」
「必須要調整心態」

但那年秋天，當我第三次步入考場時，
我相當著急，
連最基本的文章都寫不好，
過度在乎周遭的看法，
就像輸家般揮不出奮力的一棒。

就像前面兩次的結果般，
不，這次嘗到了比先前更加難熬又殘忍的失敗滋味。

就在那時，Good Concert 公司希望我回去擔任正職員工，
我就像被釋出的球員回到最初的娘家，
懷著感激的心情接受了這份提案。

那段準備考試的日子，
是我除了大學升學考試以外延宕最久的待考人生，
經過三次長征大失敗後，
我立下誓言再也不碰傳媒考試，
因為我必須接受眼前現實。

在人生裡最寶貴的黃金時期，
我賭上一切卻換來一場空，
當時認為這就是所謂的「失敗」，
但現在回想起當時的種種，卻是充實不過的練習時間，
那段時間所奠下的基礎，都成為現在所能靈活運用的實力。

從英文及韓文能力和基礎常識等，
大幅提高自身對於世界文化的融會貫通能力，
無論是思考方式和寫作方式都高度提升，
這些能力都在我就職後發揮極大的作用。

世上的失敗就結果而言，確實是失敗，
但這些失敗卻代表著更大的寓意，
即使是失敗，也有級別之分。

投注畢生所能的挑戰即使換來失敗，
也必然在挑戰者的內心深處留下殷切的鑿痕。
以我的情況而言，
就是奠定了日後的思考模式和文筆實力，
同時也對演唱會製作工作有極大的幫助，
也養成面對人生失敗時的成熟態度。

一項挑戰倘若失敗，
如果這段過程能使挑戰者得到成長，
那這樣就不僅是「失敗」，而是「成功的失敗」

繞了一大圈後的正式到職

鍛鍊演唱會體力的時間

．

當時的 Good Concert 正要大張旗鼓將觸角伸向海外演唱會，

那時的我們就像演唱會工廠的生產機器一樣，
每年平均要消化高達 40 場演唱會的行程，
種類包含抒情民謠到熱舞表演，
規模從小劇場至大型戶外場館皆有，
我們跨越釜山、光州，甚至東京、紐約等地，
不僅是演唱會或粉絲見面會，更有新車發表會到會後派對等等。
在那段期間創造出變化萬千的表演方式與類型。

年平均能製作超過 40 場演出的 PD 人生，
言下之意必須達到良好的工作平衡（work and work balance）
不僅要確認本週末即將舉辦的演出，
下一週，下個月，
還有幾個月後所要進行的企劃都要隨時抓緊進度，
需要妥善運用 24 小時的時間，恰當分配給每件案子。

我們將一般人所追求的生活／工作平衡（Life and work balance）裡的生活置換為工作，
代表將個人的時間賣給了工作。

若是以法定工時每週 52 小時來度量演唱會製作，
根本是難以實現的天方夜譚，
我們一週的計算方式是星期一二三四五五五，
必須重複這樣的週期好幾次，才能得到一個難得的假日，
每週末都在演唱會會場工作的我們，
所累積的休假幾乎都是 30 天以上起跳，
大部分的人在進公司後就已經放棄倒數休假，
重要節日幾乎都在海外巡演，
要不然就是放棄家族聚會，在家裡像屍體般昏迷補眠。

家人與朋友都不再期待我會出現在聚餐現場。

久違的過年過節聚會

籃球、足球、羽毛球、桌球、柔道、摔角……

無論是哪種運動項目，只要是運動選手，

都會接受增強爆發力、肌耐力、柔軟性等的「基本體力訓練」。

步兵、砲兵、通訊兵、伙房兵、替代役……

即使不同軍種，

也都會接受基本操練、射擊、防備、各項戰鬥技巧等的「基本軍事訓練」。

在公司的歲月，
就是鍛鍊「演唱會體力的時間」。

在工作前所經歷的一切，
無論是在學校所吸收的知識、吉他演奏、編曲填詞，
或是企劃、英文、旅遊見識、認識的朋友、曾經的戀人、看過的電影與
歌劇，
都是我現在必須加以運用的資源。

若將以往的人生比喻為學習與吸收的輸入（Input）
當時就是絞盡腦汁，
不斷將才能輸出（Output）的時間。
從每場演出的主軸、名稱、節目流程、內容走向，
影片大綱、劇本、舞台設計、舞台道具等等，
要從腦子裡不停地榨出包羅萬象的點子，

一旦開始投入一件案子，
就像投身在沙漠中進行的馬拉松大賽，
也像走入伸手不見五指的隧道，被困在其中不得脫逃。
沒有時間觀賞能夠慰勞心靈的表演，
也沒有時間認識能夠相互吐苦水的對象，
只是單方面不斷榨取汁液，像壓榨芝麻油般日復一日的創出事物，
在當時唯一能夠支撐我走下去的就是，
名為機會的毒藥。

機會，
是那些一無所有的人們，
最甜蜜又充滿誘惑的渴望。

能將「我所做的作品」
經過精心挑選、雕塑、包裝並展現的「機會」；
將喜歡的音樂聽到膩耳，
在我所設計的舞台上播放的「機會」；
能與知名的歌手見面並聊上幾句，
能與業界知名人物一同工作的「機會」。

機會就像是一支望遠鏡，
能將成功的表演在眼前栩栩如生上演的海市蜃樓，
機會也像能使人上癮的毒藥，滲入微血管的每個細胞，
當聽到「加油」、「很好」、「很帥氣」、「很有趣」等稱讚話語時，
就是緊緊抓住我不放的誘因。

也算是我的運氣好，我不放過每個朝向我投擲而來的機會，
在那漫長又熾熱的沙漠裡，
走了又跑，跑了又走了數年的時間。
我追尋著每個海市蜃樓，繞行在全國、全世界的每個角落，
毫無停歇的工作促使我打造出最適合演唱會幕後工作的體力。

好幾週持續闔眼不過幾小時就能工作，
就算聽到傷人的話語也能欣然接受，
吃著冰冷的便當（坐上更冰冷的地板上）也沒關係。

然而在某一年的夏末，
公司裡出現一件雖是微小，對我來說卻是天翻地覆的事件。

長官們希望我下一年度轉調至「更好的地方」（公司集團內其他部門）
但我卻不同意，
「我想要抓住的機會就是幕後製作！」
這封看似任性妄為的信件，
馬上就被繁重的業務信件淹沒。

那個還沒完全被社會化、職場文化洗腦的傢伙，
到最後都沒有放棄信念。

就在那年嚴寒的冬天，我提出了辭職申請，
並且諷刺地比當初就職還要快七倍就通過了。

亂世之愛

在講述辭職後的故事前，
必須先交代在離職前幾個月發生的戀曲。

那時，我並非完全自願要離開公司這個巨大圍籬，
慌亂的我就像突然要被趕出野外生存的老虎，
在那個不知所措的時間哩，若是沒有遇見她，
大概需要花上更長的時間適應野外生活，
甚至有可能終生無法適應，
最後用自己的腳返回動物園，
成為一隻沒有主見，只有花紋的老虎。

她是我在沙漠馬拉松式的工作生活裡，唯一的綠洲。
就像古人所形容的那樣，戰爭之中仍有愛情會開花。

她當時雖然是隔壁組的實習生，
但實習生本來就是支援各個部門的機動性職位，
剛好當時我需要人手支援，因此和她共事了一個月的時間。

當時是 2AM 的首次粉絲見面會，
在幕後製作上有許多複雜的作業流程，
但能與她一起工作，準備演出的那一個月裡，成了最幸福的時光。

明明在辦公室也能商討的事情，
卻以「在開放式空間才能誘發更多創意」為藉口，
我們走遍公司附近的咖啡廳、聖水大橋南端的屋頂咖啡，
還有狎鷗亭羅德奧北邊的新村食堂、附近巷弄的魚板店，
都山公園十字路口的清潭嫩豆腐鍋，
教保大樓後的國小操場，
我們一同吃飯、喝茶、小酌，散步於街道。

從清潭走到林蔭道，
再從林蔭道走到江南站，
一路上詢問對方的一切，
確認彼此的心意。

那是第一次也是最後一次，
我殷切地做著希望案子永遠不要結束的白日夢，

在遇見她的那年冬天，我正式從公司離職，
雖然失去了在公司上班，就能每天碰面的職場戀愛一大優點，
但在離開公司後，
卻能隨心所欲，不受時間限制地跟她約會

想開點

2010 年 3 月 1 日

我們坐著巴士，

橫跨亞洲國境，進行為期十天九夜的初次海外旅行，

我生疏地對她求了婚。

那天我向她提議要吃高級（一點）的晚餐，

我們前往位在芭達雅一間（勉強算）高級的餐廳，並坐在戶外的座位。

等待她最喜歡的生鮮牡蠣上桌前，

我緊張地灌了口冰生啤酒，額間的汗滴宛若玻璃杯上豆大的水珠，

然後我說出生平第一次，同時也是最後一次的結婚請求。

雖然瞬間陷入一陣尷尬，

但我們都身為演出製作，馬上就轉變氣氛，

直到現在也依然維持甜蜜的關係。

離職後我成了徹頭徹尾的無業遊民，

徹頭徹尾的無業遊民在途中雖然有升等為沒那麼廢的無業遊民，

但直到我徹底脫離無業身分前，

她一直在身邊不離不棄。

距離當初預約求婚（？）的兩年兩個月又三天後，

我們結婚了。

泰國芭達雅的戶外餐廳

PLAN A 締造完美

2010 年 2 月 1 日，星期一，我就這樣成為了公司社長，
是社長的同時也是員工，
是資方也是勞方，
雖然是代表但也是經理兼司機，
名副其實的一人公司的社長。

辦公室就是我的房間，
連公司註冊地址是什麼都不知道的我，
只是個單純想製作演唱會的人而已。

雖然不知道下一步該如何發展，
但幸好（？）無知者無畏，
我一點都不感到畏懼。

開始洽談工作時，
需要向初次碰面的人遞上名片，
名片上需要印製公司名稱，
就在構思公司名稱時，讓我有機會思考公司的核心價值。

雖然已經記憶稀薄，但在眾多的候選名單裡，
一致通過（有效投票人只有我）的就是「PLAN A」

在日常生活裡經常能聽到 Plan B，
也就是計畫的替代方案。

需要討論替代方案的狀況，
大多因為主要方案在現場實際操作有執行困難，
集結眾多智慧結晶的表演，
容易因人力、裝備、事前行程調度等因素，
在現場出現問題，
因此面對明天就要進行彩排或是演出的緊急時刻，
即使無法做出原先期待的效果，
也為了解決眼前問題，委曲求全選擇能使一切流程順利走完的替代方案。

倘若整場演出使用 B 方案完成，

還反過來安慰自己演出有順利結束就好，

就像原本決定要去江陵吃海鮮炒碼麵，

卻在半路因為突發狀況，必須放棄繼續前進，

改在高速公路休息站匆匆吃一碗海鮮炒碼麵一樣是自我安慰。

如果旅行的目的是為了吃那一碗真正的海鮮炒碼麵，

就必須實踐目標。

為了達成目標，需要的人事物皆必須事前安排妥當，並事先預測可能發生的問題，

在面對突發狀況時有充分反應的時間與預算。

排演成果不如預期，

行程安排有疏失，造成現場時間延遲，

彩排時間過短，導致工作人員無法掌握情況，

事前與表演者溝通不良，最後演出不盡人意等等。

在擔任新手 PD 時，我曾因為上述經常發生的理由，

擋不住誘惑，選擇了較易執行的替代方案，

為了掩飾自己可能沒有能力完美呈現 Plan A 的窘樣，

在結束時敷衍了事地說著「順利結束了」、「大家辛苦了」的字眼，

然後在會後用酒精麻痺自己。

這次的我用背水一戰的決心，

割捨用 Plan B 逃避現實的怠惰投機，

賭上一切要創造出完美的 Plan A 企劃案`，

並做好萬全準備，締造能真正在演唱會場實現的完美演出。

因此我將公司正式命名為 PLAN A

讀寫也很方便

哇嗚
PLAN A

好像很帥,
看起來有模有樣

我真的是天才

富含寓意,
發音也很好聽

但應該不是韓式英文吧

我先上網
確認一下

是的話就糟了…

PLAN A,名詞,
意為事物依循計畫執行。

有耶,
太好了

隨著公司逐漸成長，PLAN A 越來越成熟，
漸漸接到舉足輕重的案子，也經常飛到海外演出，
現在該是召集與我共事的社員了。

雖然 PLAN A 是由我獨自開始的，
但走到現在 11 年的時間，
PLAN A 無論是在深度或寬度都有了令人驕傲的成績，
因此也讓我擁有了一群耀眼的後輩，
正確地說，
是因為有了這群後輩，
公司才能得以快速成長。

我就這樣成為了擁有後輩的社長。

哇嗚，社長大人

喔駒，耀眼的
社長~

現在該是
我們登場的
時間了嗎

PD我們的份量
不能少喔

不要叫我社長，
好難為情

你們沒事做了嗎

還沒到你們的出場時間

真懷念你們新人時期
閃閃發亮的眼神

再等一下，
去好好工作

經費省著點用啊

CHAPTER 2

PLAN A × BTS
長途旅程的紀錄

一個人的人生道路上，
所遇見的人將左右他前進的方向與速度。

在母親腹中所決定的外表、
經由電腦抽籤所決定的老師與同班同學、
住在同一社區的鄰居玩伴、
透過朋友的朋友的朋友的朋友的朋友所認識的戀人，
還有不知何時會相遇，也無法提前知道性別的孩子。

種種的「相遇」，
比起「完全偶然或完全必然」，
更接近「看似偶然，卻有跡可循」或是「宛如注定，卻需要運氣」，
相遇就像是落在偶然與必然間的某一處。

生命透過相遇，隨後建立關係，
人們藉此確信畢生所求，立下此生該何去何從，
步步寫下自我的傳記。

在準備 2AM 演唱會時，
我與經紀公司 Big Hit Entertainment 有了合作關係，
往後幾年因為持續著和 2AM 的合作關係，
因此負責了該經紀公司旗下的新人團體出道表演，
也就是 BTS 的出道 Showcase，我在那時與他們第一次相遇。

雖說，不知道這段相遇是由多少百分比的偶然與必然組成，
但這段緣分從他們的第一次演唱會延續至第二次歌迷見面會，
以及往後的演唱會和歌迷見面會，
我們一同經歷各式各樣的活動與舞台表演。

與 BTS 一同成長的那段時光，
PLAN A 和 PLAN A 的職員們也用光速成長著，
無論是公司或個人，
都寫下自己人生旅程的傳奇，也都注定要寫下這些傳奇。

此章將回顧 PLAN A 與 BTS 共同合作的表演舞台，
一同翻開 PLAN A 的成長篇章。

Debut Showcase：20130612

距離 BTS 出道 Showcase 一年前，

2012 春末初夏，

因為經紀公司的內部活動，

我遇見了「防彈少年團」（當時還沒有人稱呼 BTS）

雖然當時確定出道的成員尚未定案，

但團體的名稱（！）和幾位成員已使我印象深刻。

介紹演唱會中
經常使用的
專業術語。

善良鴨子的公演專業術語小教室

Showcase

新人出道或歌手發表全新專輯時，會邀請記者媒體齊聚一堂，並在現場表演主打曲目，會後還有拍照時間與媒體採訪時間，形同小型演唱會，最近的趨勢為白天專門提供給媒體記者採訪，晚間則是開放給粉絲俱樂部的歌迷入場，意同小型歌迷見面會，還加入線上直播的形式。

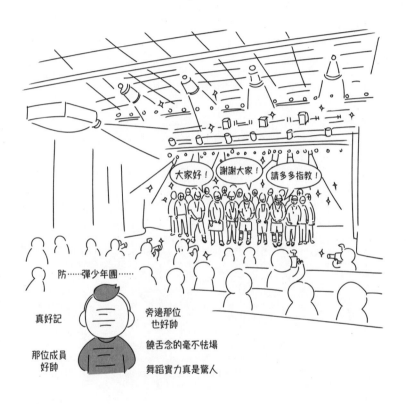

一年後的 2013 年 6 月，
合體完畢的防彈少年團，
在清潭洞的一指藝術廳舉辦了出道 Showcase。

擁有 250 席小劇場規模的一指藝術廳，
平常若是舉辦 20 首歌左右的演唱會，
最長的彩排時間平均四小時左右。

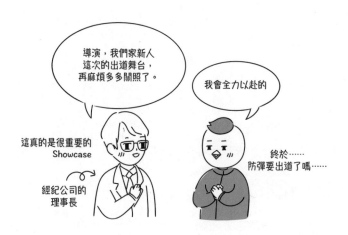

這次的 Showcase 只表演三首歌，
（雖有提問時間與成員個別舞台）卻在前一天彩排了足足七個小時，
當天也再度彩排兩個小時的時間。
但很幸運地是能將出道曲 No More Dream ♪
和收錄曲 We Are Bulletproof Pt.2 ♪、I like it ♪ 重複聽超過 20 遍。

負責演唱會製作表演工作，可以擔任製作許多歌手的「第一次」。
無論是第一次的出道 Showcase，
或是第一次的演唱會、第一次的歌迷見面會。

對於能和他們共同經歷「第一次」的團體，總是讓我特別心有感觸，
成員們（大多為 20 歲出頭的年輕人）人生中第一次的盛會，
必定對他們看待世界的角度有極大的影響力，
因此更想要全力以赴，更加盡善盡美地製作導演，
所以他們，以及與他們共同走過的「第一次」，
至今都讓我難以忘記，也成為生命裡最美好不過的回憶。

2013 年 6 月 12 日

南俊（RM）兩側頭髮削短，帶著白框太陽眼鏡，
即使面對生平首場公開舞台，仍口條清晰、對答如流；
碩珍（Jin）有著褐色頭髮，穿起黑色皮衣，
帶著一雙猶如小鹿般的明亮雙眼，外表俊俏；
玧其（SUGA）頸上掛著粗獷的金鍊，（在初夏）戴著黑色毛帽，
不時掩飾那股獨特的叛逆眼神；
號錫（j-hope）獨自戴著黑色口罩，
展現與小劇場舞台規模無法比擬的精湛舞技；
智旻（Jimin）一臉稚氣，但穿著無袖上衣，露出一點都不幼稚的手臂肌肉，
並在首次登台就公開毫不青澀的腹肌。
泰亨（V）有著深邃的眼神，不時觀察著四周；
以及散發著青澀純真，
坐在正中央，燦爛笑著的 17 歲柾國（Jung Kook）。

與他們共同迎接「第一次」的那個瞬間，
踏出步伐，朝向夢想舞台的那個瞬間，
直到現在彷彿還歷歷在目。

THE RED BULLET Tour : 20141017-20150829

雖然在 2013 年夏天的出道 Showcase 結下緣分，
但 2014 年的 Boy In Luv ♪ 回歸 Showcase 和首次歌迷見面會〈1st MUS-
TER〉則由其他製作團隊接手，
原以為與 BTS 的因緣就此畫下句點，
但卻在不久的將來，擔任了他們首次演唱會的製作工作。

2014 年 10 月，BTS 在廣壯洞 AX Hall（現為 YES24 LIVE HALL）
舉辦了出道後首次單獨演唱會〈BTS 2014 LIVE TRILOGY EPISODE II :
THE RED BULLET〉

PLAN A 的職場特點是，
能與相似領域的高手們自由自在地交流想法，
各自的想法能相互補足增強，
每當思緒遇到阻撓，
經過開放的溝通模式，就能大幅提高創新想法的誕生。

我們吃著大蒜麵包跟熱狗，

在（曾）24 小時經營的論峴洞 Dal.komm 咖啡

每天持續著「拋出想法」的單一行為模式。

我們下周就要交出企劃案跟腳本了，
今天一定要確定大方向，明天開始就要寫細節

到現在都沒有滿意的

沒有振奮人心的

雖然你們
真的很努力的
丟想法

這兩週都已經
摸透菜單了

PD，
太努力丟想法，
手都要廢了

我要申請職災

靈魂都被榨乾了，
該怎麼辦⋯⋯

三部曲如何！

Eureka！

我是不是天才

三部曲，
是因為想成為三個
小孩的父親嗎

PD不久前
才喜獲千金

可是三部曲的
演唱會⋯⋯
有人辦過嗎？

三部曲嗎？

上次搭機的時候，
好像才剛看完
《鋼鐵人3》

我曾讀過電影《星際大戰》的幕後製作傳記，

《星際大戰》在一開始率先上映四部曲（1977）、五部曲（1980）、六部曲（1983），

十六年以後，再度推出首部曲（1999）、二部曲（2002）、三部曲（2005），

而在十年之後，又上映七部曲（2015）、八部曲（2017）、九部曲（2019），

一系列的電影作品橫跨 42 年的歲月。

每部作品都描繪出完整的宇宙世界觀，更有效連結彼此，

因此被稱呼為「伴隨一生」的系列電影。

（甚至傳聞 2022 年將誕生全新的三部曲）

電影橫跨半個世紀，

每一部曲皆濃縮當代製作環境（經費、票房、CG 技術）等結果於一身，

對於欲製作長期系列表演的人而言，

是當代最貼切又實用的教科書。

但相較於電影圈，長期系列的表演可說是少之又少，
尤其演唱會又比起其他型態的演出更難著墨於故事性的描繪。
回顧演唱會史幾乎難以找到相似例子，
大多 KPOP 的演唱會都是在名稱後加上數字加以區分，
或雖然使用同一名稱演出多年，但演唱會間的內容沒有相互關聯。

作為演唱會的設計與製作，
必須要在兩個小時（有時是三個小時）的時間內，
同時成功地帶領觀眾與演出者。

首先要確實掌握歌手能力與風格，確立演唱會主題，
確立主題後，再放入能夠體現主題的舞台設計，
讓舞台有效襯托表演的歌手與其音樂，建構成完美的演出。
同時也想讓花錢購買昂貴門票（對於學生來說更是不小負擔），
以及耗費時間抵達現場（從其他城市出發者則更甚）並滿懷期待入場的觀
眾們，
觀賞一場畢生難忘的演唱會。

因此我們企劃了前無古人，後無來者，
史上最初的三部曲演唱會提案給經紀公司。

抓出方向後，就能描繪接下來的計畫，

這次的順序，將從二部曲、首部曲、三部曲依序進行，

（像星際大戰般）藉此引起歌迷的好奇心。

我們整理出三部曲從開頭至結尾的故事大綱，

並開始著手於即將展開的二部曲細節。

二部曲命名為〈THE RED BULLET〉，

以防彈少年團的學校三部曲系列專輯的概念和音樂錄影帶內容加以延伸。

演唱會的開場影片，開頭字幕打上（尚未誕生）的首部曲故事大綱，

幾行字結束後，場景轉亮為教室一角。

此時耳邊能聽見老師的聲音，

老師嚴厲地點著名，

同時對學生（場內觀眾）說明注意事項（禁止攝影、搖滾區安全注意等）。

開場影片的故事內容為：

「防彈少年團在無趣的數學課時間裡，毫無心思上課，此時嚴厲的老師走向 SUGA，對他大喊：『想要上大學，還不好好讀書嗎？』不久後，反抗教權的防彈少年團走出教室，他們在走道上看到發光的紅色子彈後返回教室，看見同學們因為受不了精神壓力，一個個將頭大力撞向書桌。」

開場影片播放的同時，
為了體現「宛若監獄般的教室」，
我們在鏡框式舞台前放上形似鐵窗的舞台裝置，
舞台上的演員們整齊有序地坐在書桌前，
並跟著影片內容同時在觀眾眼前上演相同戲碼。

影片結束後，就像打開教室後門般，中央的 LED 屏幕緩緩打開，
成員們步下階梯，開始演出第一首歌 N.O ♫
當音樂進行到第一小節開始時，鐵窗才被打開。
將偶像團體關在鐵窗裡，作為開場表演（大概）也是史無前例。

上半場內容主要將歌曲以種類區分，一次串連兩首歌為單位進行演出，
從強烈節拍的舞蹈歌曲，循序漸進將氣氛帶至溫柔輕快的抒情歌曲，
並在十首歌之間交錯播映影片，加深觀眾對於故事的黏著度。
下半場開場歌曲選用帶有強烈舞蹈的 No More Dream ♫
隨後則是 So 4 more ♫ 及我個人最喜愛的歌曲 Tomorrow ♫ 。

這首歌當中有一段編舞，
成員與舞者相互面對，有著類似轉開門把的動作，
此段燈光會轉為純紅光，舞台視覺也陷入漆黑畫面，
讓觀眾能不受干擾地專注於歌詞上。

在多以華麗的燈光和視覺效果堆疊的演唱會中，
中間安插較為靜態的舞台演出，
能讓持續歡呼尖叫的觀眾，屏氣凝神專注於表演之上。

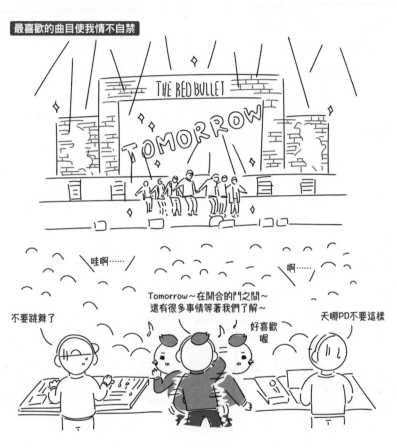

接著是 If I Ruled The World ♫，
然後以 Boy In Luv ♫ 結束下半場演唱會。

安可選用路 ♫ 作為再次站上舞台的曲目，
接續三首活潑動感的歌曲後，
正式退場結束。

但在這裡，我們沒有結束，

本是漆黑的演唱會場內，

大螢幕上顯示「STAY TUNED,〈BTS BEGINS〉IS COMING」的字句，

觀眾席再次傳來雀躍的騷動聲，

螢幕上緩緩秀出致謝與成員們的練習影片，

最後以七名成員的親筆信為演場會畫下句點。

巡迴演出隨即在下個月展開，

從日本神戶及東京出發，飛至菲律賓、馬來西亞、新加坡、泰國曼谷等地，

就這樣跨越一個年份，

2015 年上半年我們又要開始企劃全新的演出，

因為在〈THE RED BULLET〉巡演期間，有其他的演唱會計畫要執行。

2 月有日本限定的〈WAKE UP : OPEN YOUR EYES〉巡迴演唱會，

3 月初則是〈THE RED BULLET〉台北場，

3 月下旬要在首爾舉辦〈EPISODE I : BTS BEGINS〉演唱會，

4 月底防彈少年團將以全新專輯花樣年華 pt.1 回歸，因此需要更新演唱會歌單，

6 月時，帶著全新的演唱會歌單，開啟〈THE RED BULLET 2nd Half〉的巡演。

每次隨著新專輯的發行，演唱會都會更加豐盛多元。

6月還有位於馬來西亞吉隆坡的演出日程，
7～8月則是在澳洲兩座城市與美國四座城市、中南美洲三座城市進行演出，
隨後再次登上曼谷，最後是香港。

317天內，飛越14個國家、19座城市，總共舉辦22場〈EPISODE II：THE RED BULLET〉演唱會。
透過這次的巡演，證明了防彈少年團的無限可能性。

巡演剛開始時，每個人都在問防彈少年團是誰，
在巡演結束時，每個人都在問防彈少年團的下一步計畫，
防彈少年團的演唱會之路，才正要開始精彩，

〈EPISODE II : THE RED BULLET〉結束的四週前，
地球另一端，南美洲的機場休憩室裡，
我們開始著手策畫下一場巡演〈花樣年華 ON STAGE〉

結束長達三週的美洲巡演後，準備搭機返國的機場休憩室內

導演，剩下兩場亞洲巡演可以照著現在的模式演出
今年冬天會暫緩三部曲的進行，
要開始構思花樣年華概念的演唱會
那我們可以先擬定主題，之後回首爾的會議……

ON STAGE？聽起來
還不錯唷？

你有準備吧？

嗯……
〈花樣年華ON STAGE〉嗎

啊……好睏

因為智利是高山地帶，
所以宿醉比較嚴重嗎

沒事，只是
冷笑話而已。

宿醉是因為你
昨天灌太多

這裡有提供
免費啤酒吧？

好的，
我們會定出主題，
在會議上討論！

WAKE UP Japan Tour：20150210-20150219

〈THE RED BULLET〉於首爾初次演出後，
我們就開始企劃，預計在 2015 年 2 月所舉辦的日本限定巡迴演唱會。

設計本次概念必須要考慮：
巡演要放入 2014 年 12 月在日本發售的首張正規專輯 WAKE UP 的元素，
將專輯內的日本原創曲目放入演唱會演出曲目內。

還需要考慮當時距〈THE RED BULLET〉的日本巡演結束不到三個月，
不能讓觀眾有冷飯熱炒的感受，所以必須設計全新的舞台內容。

再者，日本觀眾特別偏好「可愛、溫柔、撒嬌」的形象，
在防彈少年團多數代表歌曲皆為強烈的舞蹈曲風情況下，
兩者間的平衡是相當大的考驗，
當初在〈THE RED BULLET〉演唱會時，
首次在日本觀眾前表演 BTS Cypher Pt. 3：KILLER 這首帶著強烈節奏與
暴風饒舌的歌曲，
卻換來台下觀眾「一陣寂靜」，當時造成歌手與製作團隊不小的衝擊，
因此本次演唱會的主題勢必要拿捏得宜。

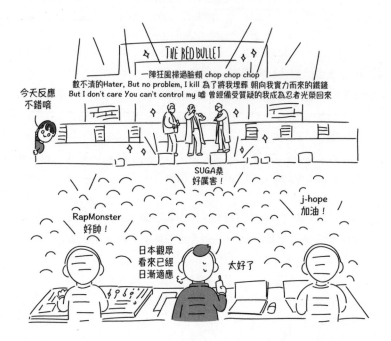

這次演唱會使用日本正規專輯的同名主打歌 WAKE UP ♫作為名字，
並為了強化觀眾視覺化感受，將〈OPEN YOUR EYES〉用作副標題，
結合為〈WAKE UP : OPEN YOUR EYES〉
在舞台設計、VJ、VCR 等視覺設計裡，皆添加「眼睛」的元素，強化整
體性。

首先，我們近距離拍攝七名成員的眼部，投影於大螢幕上，
觀眾一入場時就能看見，並在全體就座後，眼睛即會睜開。

演唱會正式開始時，
主舞台搭建的寬 20 公尺巨大睫毛舞台裝置會被打開，
後方有著同樣寬 20 公尺的 LED 螢幕將開始播放開場影片。
原本是眼睛模樣的 LED 屏幕轉為全紅，成員們的剪影顯現於上，
開場歌曲從強烈節奏的兩首歌開始，再來是三首嘻哈歌曲、
再一首抒情歌後，接續著 Tomorrow ♫。

再來的順序為，
開場談話時間— VCR — I like it pt.1 ♫ — I like it pt.2 ♫ — VCR — Blanket
Kick ♫ — Just One Day ♫
這段歌單的安排完全貼合日本觀眾的特性所設計，
可謂最溫柔的武器。

演唱會演出歌單 Setlist

將演唱會欲表演的曲目依序安排的清單。這份歌單被視作演唱會的基本骨幹。製作團隊會依循主題、整場概念、演出歌單，這三項重要指標，著手策畫演唱會細部舞台之設計，尤其在舞蹈歌曲比例較重的偶像團體演唱會上，敲定演出歌單更需要考量各方因素才能擬訂最終歌單。

a. 最新專輯的收錄曲：

第一順位要先安排的歌曲。尚未有編舞的歌曲為了能在演唱會上演出需重新編舞，事先安排練習。

b. 出道以來的熱門曲目：

出道兩三年以內的歌手，基本上都會將歌曲全部放入歌單內，但隨著出道年資增加，反而需要考慮「這次要將哪些歌曲刪除」。

c. 編舞有無的歌曲比例，串連方式與順序：

倘若連續表演三首舞蹈快歌，歌手會出現體力透支的情形，為了保護歌手的最佳狀態，在安排演出曲目時，不僅要考量整體舞蹈歌曲的比例，還要注意不得過於集中。特別要考量接下來的巡演日程，若預計要在兩三週內，以死亡賽跑的模式，奔馳於美洲、歐洲等地長時間移動，或是在氣候炎熱的戶外場地進行演出時，都需要做出最縝密的考量。

d. 主題概念、舞台設計與流暢度：

率先選用與演出主題相襯的曲目，尤其是開場和落幕的歌曲，必須比中場表演更加貼合主題概念。

e. 分隊歌曲和個人單曲：

不僅能增添整場演出的豐富度，也能讓成員們有交錯休息的時間。

舞台螢幕 Imag

無論在觀眾席何處都能一目了然歌手在舞台上模樣的 LED（或是投影螢幕），通常設置在舞台左右側，隨著演出場地越大，螢幕也會隨之加大，在偶像團體的演唱會上，為了滿足觀眾「想要好好看到歌手的臉」之特性，更是不容馬虎的裝置之一，舞台螢幕不僅用在特寫臉部，也用作整體視覺呈現的媒介。

我們投注相當大的精力設計這段區間，

在談話時間時引起觀眾的好奇心，

然後將這份好奇銜接到成員們親自演出的小短劇 VCR，

短劇的內容也與接下來的兩首歌歌詞相互呼應。

歌曲 I like it pt.1 ♪ 和 I like it pt.2 ♪

歌詞內容描寫著對方已是分手戀人，但仍想在 Facebook 裡按「讚」的掙扎心情，

這兩首歌演出舞台的 VJ 設計加入 Facebook 的 UI 設計，增添互動感。

接下來的 VCR 影片中，完整呈現演唱會的主題。

不僅有成員們學習日語的模樣，

更在台詞內加入日式幽默和防彈少年團的日文歌詞，

劇中設定的形象帶點傲嬌感（！），讓全場氣氛更加歡樂融洽。

VCR 的結尾畫面與下一首歌的開場相互重疊，

運用 Blanket Kick ♪ 這首歌的「傲嬌」元素，接續氣氛，

還特別安排在舞台中消失的柾國，突然出現在二樓的驚喜橋段，

同時也為了與不久前的〈THE RED BULLET〉演唱會裡，

柾國出現的地點做為區別，而全新設計的動線。

Blanket Kick ♪、Just One Day ♪ 這兩首歌的 VJ 設計，

加入先前 VCR 中曾出現的片段，

透過這兩首歌的舞台，讓觀眾順利延續劇情感。

這段演出舞台由兩段 VCR 與四首抒情歌串起，總共 30 分鐘的小劇場式演出，
結束後在日本觀眾間引起巨大的討論與好評。

從談話內容到 VCR 劇情、歌詞意涵、VJ 設計，
缺一不可的元素結合為強大的祕密武器，
滴水不漏的縝密故事性，成功突顯成員的特質。

但為了做這個武器，太 x100 辛苦了
2015 年 1 月 15 日，完成腳本的那天

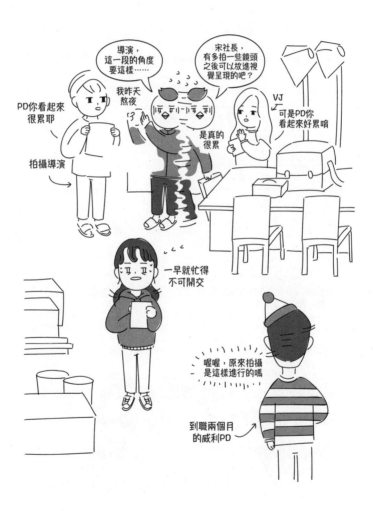

2015 年 2 月 9 日，首次彩排後的待機室

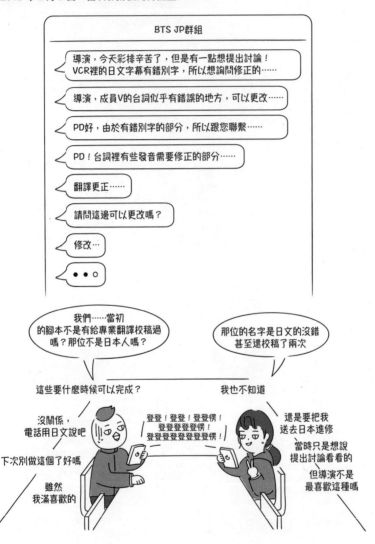

製作團隊付出血汗淚所完成的小劇場結束後，
接續的是在日本首次公開的分隊歌曲舞台，
再來是滿載「真心」的 If I Ruled The World 🎵 表演舞台。

「就算世界被支配，我們依然要創作音樂」
搭配這首歌的歌詞，我們巧妙安排了能與觀眾互動的橋段。

歌曲第三段結束後，
觀眾都以為要進入成員談話時間，
但此時台上的成員們不發一語，安靜地將麥克風收進口袋，
並對台下的觀眾比出安靜的手勢。

當場內陷入一片寂靜後，成員們朝著左半邊的觀眾席，
不用麥克風地大喊著歌詞，帶動觀眾回應，
再來朝向右半邊的觀眾席，一樣地喊著歌詞，
右半邊的觀眾會被激起勝負欲，以更大聲地呼喊回應，
然後成員們同時對著兩邊大聲呼喊，
左右兩側的觀眾回應聲合為一體，
使場內環繞著歌迷的歌聲。

看準時機後，音樂在會場響起，
歌手與觀眾跟著音樂再次一同大聲地唱著歌，
共同為這個舞台畫下句點。

J-HOPE 哇……我真的太感動了（日文）

JIMIN 我原以為不會成功的（日文）

V 托大家的福，我們成功了！（日文）

SUGA 真是讓人起雞皮疙瘩！！！（日文）

JIN 太棒了！（日文）

JUNG KOOK 能和各位一同合唱的舞台最棒了！（日文）

RM 謝謝各位與我們一同歌唱（日文）

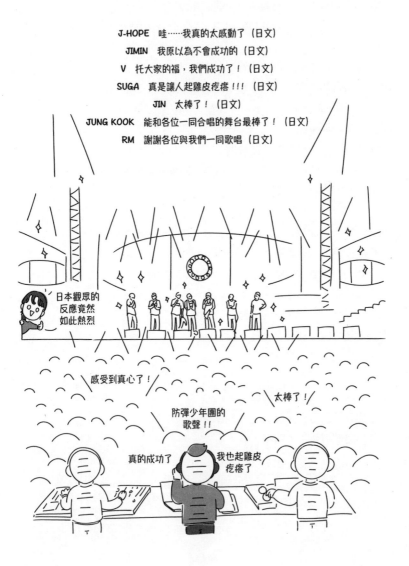

在寬闊的演唱會場內，

並非使用機械式的音樂，而是用歌手與觀眾最純粹的聲音填滿，

這段僅僅 30 秒的短暫時間，

讓在場的所有人都得到畢生難忘的感動，

此刻滿溢的情緒比留白的空間更讓人幸福。

為期九天，巡迴於四個城市，總共六場的演唱會，

順利畫下句點。

最後一場福岡的演出結束後，

歌手與工作人員集聚一堂，聚餐慶祝日本首次巡迴的成功落幕，

在席間也談論到防彈少年團往後的發展。

乾杯前，我清了清喉嚨，

就像 If I Ruled The World ♬ 的歌詞寫道：

「雖然荒唐，但就是想唱這般孩子氣的歌。」

雖然聽起來不切實際，但我們有最想到達的地方。

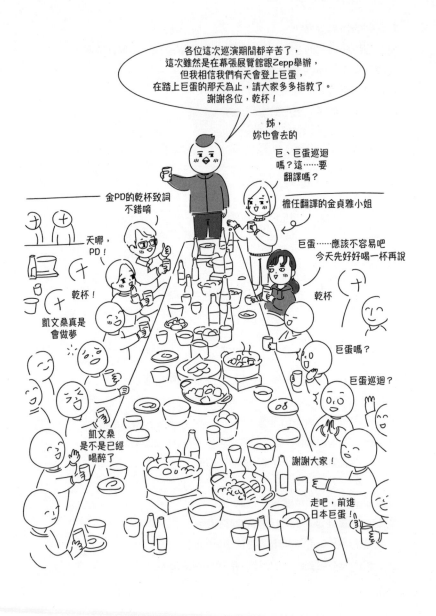

BTS BEGINS：20150328-20150329

·

2014 年的冬天，我們開始準備預計於 2015 年 3 月在首爾舉辦的
〈2015 BTS LIVE TRILOGY EPISODE I : BTS BEGINS〉

三部曲中，
最先在觀眾眼前呈現的是〈EPISODE II : THE RED BULLET〉
而作為前傳的〈EPISODE I : BTS BEGINS〉將講述防彈少年團的誕生故事。

本次的〈BTS BEGINS〉演唱會沒有巡演日程，
僅在首爾演出，成為了獨一無二的演唱會，
另外也巧妙地貼切〈BEGINS〉的意涵，
因為人生裡的「開始」僅有唯一一次。

我們擷取實際成員們（介於少年與青年時期）的個性，
和作為防彈少年團的成員形象相互融合，
加入演唱會 VCR 和舞台設計的元素，
打造出完整又流暢的故事大綱。
將先前於〈THE RED BULLET〉和〈WAKE UP〉演唱會上所運用的說故事技巧，
以更為成熟的方式，在〈BTS BEGINS〉上呈現給觀眾。

一進到會場內，能看到雖然老舊卻仍有威嚴的學校外觀形體，

牆上使用鹵素燈泡，塑造滿是彈痕的錯覺，

舞台中央的大型 LED 開啟後，

可以看到之前那位可怕老師上課的教室，

一旁還有陳舊的廢棄音樂教室。

（我們將 VCR 裡出現的場景，實際搭建於舞台上）

當學校外觀的場景往上升起後，

會出現掛滿照明系統和螢幕的搭建物。

演唱會場地內，為了距離 A 舞台較遠的觀眾，通常會增設 B、C 舞台，

雖然想多搭建走道，能讓七名成員跑遍全場，

但礙於門票可能會秒殺的情況（事實也如此）

為了確保搖滾區的面積，因此無法另增走道區域。

善良鴨子的公演專業術語小教室

有效率的舞台命名方式

A Stage 主要舞台
B Stage 面向觀眾席的延伸舞台，以走道作為相互連接，若有增設舞台則以 C、D 遞增，固定名稱能幫助現場溝通。

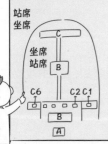

此種有效率的命名方式不只適用於會場內的舞台和走道，對於規模甚大的會場，也能有效區分現場設備。以升降台為例，當升降台數量較多時，從舞台往後則用 A、B、C 稱呼，當水平並行時則從舞台右側以 C1、C2、C3 往上遞增。名稱一旦確定後，整場巡演日程內都不會變動，以利於所有工作人員的溝通正確無礙。

舞台設計將演唱會的時空換置到 2013 年 3 月 2 日，
是 VCR 裡成員們高中開學的第一天，
可怕的班導師站在校門前等待著他們。
（劇情設定為他們在 2013 年 3 月 2 日入學後，經過〈BTS BEGINS〉和
〈THE RED BULLET〉裡出現過的事件後，在出道日的 2013 年 6 月 13
日逃出校園）

開場 VCR 一開始，出現成員們真實的國中畢業照片，
然後會場內響起長長的警報聲，
〈THE RED BULLET〉VCR 裡的班導師角色出現在會場的舞台上，
老師在舞台上大喊著演唱會的安全規定：
「搖滾區的學生禁止推擠」、「在學校（演唱會場）內嚴禁拍攝照片或影
像上傳至 YouTube 或 Instagram」、「遲到的學生還不快入座！」等等。

接續在螢幕上播出的 VCR 內，可見到七名少年開學第一天的青澀模樣。
戴著耳機，像教會哥哥般登場的 Jin；
穿著牛角外套跟狗狗玩耍的 V
（V 的牛角外套和狗的設定就是從此 VCR 開始）；
上學半路，跑去一旁公園玩樂的 Jimin 和 Jung Kook；
在公車站端詳路線圖的 RM；
天真浪漫地吃著巧克力棒的 j-hope
（巧克力棒也是從這段 VCR 開始成為 j-hope 的象徵）；
還有拿著手機寫著饒舌歌詞的 SUGA。

上學遲到的七名學生，
被老師處罰打掃好幾年未經使用的廢棄音樂教室。

這是一個很好的問題。

其實是我的親身經歷，在高一的時候，就像故事裡所訴說的那樣，
很討厭上學，雖然沒有到要反抗老師的程度，但就是不怎麼喜歡學校？
然後就在一次偶然我發現校園角落有一間神祕的教室，
推開兩道門後，有著一台老舊鋼琴和合唱團的座椅，
教室裡布滿灰塵，一看就知道已經荒廢好幾年，
所以我每當下課時間或午餐、晚餐時都會到那裡彈鋼琴唱著歌，
那間教室成為我的祕密基地，也是我的音樂室，雖然鋼琴已經老舊到有些許走音，
但對我來說卻不成阻礙，然後有天早自習，我跟朋友溜進教室裡，
因為太睏了所以不小心睡著，結果就被老師發現了！老師還用曲棍球棒打我，
從沒想過原來曲棍球棒那麼硬，然後被罰打掃音樂教室，無論我怎麼用抹布擦，
地上的污漬就是擦不掉，最後那間音樂教室被鎖上大鎖，比起被打的痛苦，
屬於我的音樂室消失的事實更讓我痛苦，
如果要說這段時間帶給我人生怎樣的影響的話……

口若懸河

口沫橫飛

妳為什麼
要問呢

可是為什麼
是像倉庫的
音樂教室呢？

還以為在聽饒舌

對不起……

這個故事
我好像聽過
好幾次了……

第一次相遇的七名少年，在開學第一天就被老師處罰，

大家皺起眉頭走進荒廢的音樂教室，

音樂教室的高牆上寫著難以辨識的英文，

（牆上的英文引用於喬治歐威爾《一九八四》和阿道斯赫胥黎《美麗新世界》的著作，主要為支配、壓迫、統治等相關文句）

堆滿灰塵的地板上，散落著空彈殼，

成員們面露害怕又憂鬱的氛圍，

此時 SUGA 找到老舊鋼琴的琴鍵，隨興地彈奏，

好奇的成員們開始聚集，

原先獨自靠著牆壁的 Jin，被 j-hope 和 Jimin 親切地搭上肩膀，一同聚集到大家身邊。

（將獨自迷茫的 Jin 帶回來的角色設定，與平常經常照顧他人的 j-hope 和 Jimin 不謀而合，故做此分配）

少年們因為一枚小小的琴鍵，使整間廢棄的音樂室轉為明亮。

VCR 結束後，舞台中央的 LED 面板被打開，

成員們將 VCR 最後一幕場景重現於舞台，

SUGA 就像影片內一樣坐在鋼琴前彈奏。

耳邊響起以鋼琴重新編曲 JUMP♫，

原先在廢棄音樂教室裡唱著歌玩耍的成員們跳下階梯，開啟演唱會的序幕，

讓整段開場表演將從 VCR 的故事情節生動地躍於觀眾眼前。

演唱會大綱貼合著「藉由音樂相遇的七名少年」，
上半部的演出歌單以練習生時期所發表的歌曲，
和首張專輯的歌曲為主。

在出道期前後所發表的歌曲表演完畢後，
VCR 再次將現場觀眾帶回故事的世界觀。

鏡頭回到那廢棄的音樂教室，可以看到牆上掛著
「2013 年 6 月 12 日」的日曆，
少年們在寫滿壓迫與統治的牆壁上，
用紅色噴漆盡情作畫，
播放著喜歡的歌曲，忘情地跳著舞。
Jung Kook 將音樂轉至最大聲後，
廢棄音樂室另一側的牆開始崩塌，
後方出現一個用鐵鍊環環銬上的老舊衣櫃，
RM 隨後拿起學校椅子，將鐵鍊大力敲開，打開衣櫃的門。
（由 RM 負責打開衣櫃也意味著，因為他才促成防彈少年團的誕生）

衣櫃裡掛著（繡上當時防彈少年團 LOGO 的）七件防彈背心。
體悟到自我命運的少年們，
穿上防彈背心，拾起地上閃爍著紅光的子彈放進口袋。

此時舞台上七名成員穿著防彈背心，就像 VCR 裡所見地登場，
以舞蹈快歌開啟下半部的序幕。

從分隊歌曲、抒情歌、輕快曲目到觀眾能夠高度參與的歌曲為止，
成員們透過走道和小舞台與全場互動，
而到了 If I Ruled The World ♫ 時，也有著與台下觀眾合唱的橋段。
再來是首次公開的 BTS Cypher Pt.1 ♫ 以及 BTS Cypher Pt.2 : Triptych ♫ 舞台，
此時的舞台設計更加入火柱、煙火等特殊效果，將全場氣氛帶到最高點，
隨著 Danger ♫、賀爾蒙戰爭 ♫、進擊的防彈 ♫ 等歌後，下半場順利結束。

台下觀眾同心協力地高喊安可，
不久後舞台上開始播放「防彈成員們初次相遇的故事」VCR。

「初次相遇時」，

南俊（RM）跳著怎樣的舞，看到的柾國又有怎樣的反應。

玧其（SUGA）戴著什麼樣的帽子、噴上哪種香水。

號錫（j-hope）當時的皮膚有多黝黑。

柾國（Jung Kook）如何堅守蓋著半邊眼睛的長劉海。

泰亨（V）穿著紅色 North face700 羽絨外套的原因。

碩珍（Jin）對著智旻說了什麼深具魄力的話。

智旻（Jimin）開心地回想起當時穿著臀部有圖案的運動褲的緣由。

在這樣哄堂大笑的愉快氛圍裡，

安可的首支歌曲為興彈少年團♫以及 Boy In Luv♫，

表演完畢後，到了每個成員的致謝時間，

（無論是當初或現在）最後一位致詞的是 RM，

在他講完最後一句話後，現場燈光轉暗。

成員們聚集在 B 舞台的中央旋轉台，

面對彼此，背對觀眾。

〈BTS BEGINS〉最後一首曲目，

選用一直以來皆被歌迷們稱為「眼淚開關」的 Born Singer♫

無論是對歌手本人，或是對早期歌迷來說，

這首歌的每一句歌詞都讓人難以止住淚水，

成員們靜下心將情感投入歌聲中，

希望觸動台下歌迷們心中最深處的感知。

旋轉台緩緩驅動，

Jung Kook 閉上眼，唱起第一句歌詞，

他的歌聲早已被淚水浸濕，

比起「控制情緒」，

還年幼的他更像是被情緒淹沒般地歌唱著。

在三名 Rapper 強烈中帶有比誰都還哀切的饒舌歌詞後，

七名成員原地向後 180 度轉身，面向觀眾席。

朝向觀眾唱完一次副歌後，

他們高舉麥克風，宛如告訴觀眾「請與我們一同合唱」。

我到現在仍然清楚記得，柾國在最後一節演唱時所留下的淚水。

演出一週前的彩排

我跟各位說明一下，當RM講完最後一句話時全場燈光將會轉暗，各位要面向彼此圍成圓形。

在看著對方的情況下，將當時寫歌的情感注入在歌聲裡，然後旋轉台會開始轉動。

這首歌歌詞很感人耶。

要看著彼此唱的話。

感覺會哭成一團。

動人心弦的 Born Singer ♫ 結束後，
伴隨著後奏的樂音，成員們繞著 B、C 舞台向觀眾致謝，
最後在 B 舞台集合，手牽手做最後的道別，
到了此時，觀眾皆以為演唱會就要畫下句點。

在下一個瞬間，會場內響起尖銳的警報聲，
A 舞台的 LED 後方再度出現教室的場景，
老師的聲音在耳邊響起：「遲到的學生趕快進教室！」

成員們紛紛走向教室，
再次回到三部曲故事內的成員們，
就像〈THE RED BULLET〉的開場 VCR 般坐在書桌前，
以質疑的眼神望向觀眾，
使〈BTS BEGINS〉的結尾畫面與〈THE RED BULLET〉的開場相互重疊，
完成前後故事的連接。

LED 隨後緩緩關上，並秀出 STAY TUNED, EPISODE III IS COMING 的
字樣，爾後播放謝幕畫面。

於 2014 年 10 月所展開的〈EPISODE II : THE RED BULLET〉巡迴演唱會，
在 2015 年 3 月〈EPISODE I : BTS BEGINS〉畫下句點。

在出道一年九個月的時間後，
這是防彈少年團最後一次能使用「開始」的時刻。
自此之後，任誰都不會將他們視為「新人」，
同時也無法再用「因為還是新人」、「因為才剛出道」作為藉口。

揮別〈BTS BEGINS〉後，我們要面對的是「進擊」。
經紀公司開始規劃長遠的演唱會日程，更不遺餘力地為了製作出高品質的
巡演，動用公司所有資源，
PLAN A 也以此作為基礎，締造更為創新、先進的演唱會製作內容。

讓我們暫時放下三部曲，
進擊至花樣年華的世界。

花樣年華 ON STAGE Tour：20151127-20160323

2015 年 11 月花樣年華 pt.2 專輯發行的三天前，
承載著花樣年華 pt.1 和 pt.2 歌曲的演唱會〈花樣年華 ON STAGE〉
在首爾奧林匹克手球競技場盛大展開。
本次巡演預計將在首爾演出三場、橫濱兩場、神戶兩場，
多虧專輯內豐富的收錄曲，使演出歌單也增添不少可塑性，
加上經紀公司所釋出的音樂錄影帶及延續世界觀的 Prologue 影片，
成為這次演唱會能夠靈活運用的素材。

防彈少年團以 I NEED U ♪一曲拿下音樂節目的首個一位，
歌迷數量開始急速遽增，
每場 4000 席的手球競技場，三場演唱會門票在開賣的同時銷售一空，
這絕對是能夠大展身手，呈現最棒舞台設計的絕佳機會。

當時花樣年華專輯所塑造的世界觀相當鮮明，
因此演唱會主題也延續該概念，
打造出貼合〈花樣年華 ON STAGE〉名稱的演唱會內容，
將「花樣年華」世界以全新面貌搬上舞台。

演唱會開場和結尾的靈感來自於三週前公開的「花樣年華 ON STAGE：
prologue」VCR，
在影片的最後，七名少年搭著車前往海邊，
因此「在前往海邊的路上，於鄰近的照相館拍下最後的紀念照」
這樣的故事情節成了演唱會開場與結尾 VCR 的內容。

開場 VCR 能看到七名少年露出開心的笑容，坐在帶著年代感的相機前，
「要拍照了。」隨著閃光燈閃起，VCR 也愕然結束。
場內迴盪起重低音的 OUTRO：House Of Cards ♪，
整座主舞台被白色半透明的布幕覆蓋，投影出帶著抑鬱色調的影像，
布幕後能隱約看見曾在 Prologue 出現的「瞭望台」，
成員 V 緩緩走上看似危險的瞭望台，
就在彷彿要縱身一躍前，用手擦了擦鼻子後，燈光瞬間轉暗。

布幕掉落的瞬間，
以 V 首次參與製作的 Hold Me Tight ♪作為第一首歌開啟演唱會序幕。

上半部的最後，
是已經成為骨灰級常客（每次演出都不曾遺漏）的 No More Dream ♬ 和
N.O ♬，
而這次將歌曲以搖滾樂的方式重新編曲，帶給觀眾不一樣的感受。

中場播放的 VCR 主題為「倘若 20 歲左右的成員們只是平凡人，那他們
青春的花樣年華時期會是什麼模樣？」

坐在學校餐廳，害羞得無法跟異性對視的柾國（Jung Kook）
傳統書房內，翻閱書籍的南俊（RM）
奔馳在公園的籃球場上，與朋友們打球的玧其（SUGA）
漫步於三清洞美麗街道，拍著照的碩珍（Jin）
在 KTV 開心唱歌的智旻（Jimin）
走在能夠將漢江一覽無遺的東湖大橋上的號錫（j-hope）
用色鉛筆在紙上繪出衣服設計圖的泰亨（V）

帶著微笑的七名少年出現在螢幕的同時，
VCR 內有隻黃色的蝴蝶正振翅而飛，

此段 VCR 分成上下兩段播放，
中間穿插著猶如成員自傳的歌曲搬家♫，
我們將音樂錄影帶內出現的貨櫃（編號 20785）等比縮小，
放進舞台布景內。

待 VCR 內的蝴蝶停落在地，
Butterfly♫的前奏響起，成員們就像蝴蝶的化身般出現在舞台中央。

接續是 HIP HOP LOVER♫、二學年♫、興彈少年團♫、DOPE♫等知名
歌曲的組合舞台，
成員們從 Y 字型舞台的走道繞場到末端的升降台為止，
還走上會場內的階梯與歌迷做近距離互動，
舞台上安排現場演奏的樂隊，添加音樂層次感，
最後以 Boy In Luv♫一曲做為結束。

安可的 VCR 以「成員們小時候的夢想為何？長大後成為知名歌手的心情」
做為採訪主題，
讓觀眾一探成員們的真實想法，
成員在採訪中傾吐著內心，成就了完成度極高的訪問影片，
因此我們將影片內容分為七段，分別在七場巡演裡播放，
並完整收錄於巡演結束後所販售的 DVD 內。

安可 VCR 結束的第一個舞台，也是創新的嘗試之一，

SUGA 的個人單曲 INTRO：Never Mind ♪ 前奏響起，

而 SUGA 本人以背對觀眾的方式出現在舞台中央，

歌詞寫出真實心境與想法，在 SUGA 表演時，

他的前方出現一扇巨大的鏡子，映照出他的模樣，

SUGA 看著鏡中的自我，用盡全力詮釋舞台，

而當唱到歌詞中「更用力踩踏」時，

他轉過身面向觀眾，其他六名成員也一同當場，齊唱這首歌的最後一段。

另一首講述成員們故鄉的歌曲 Ma City ♪。

舞台打造成一座大型的巴士轉運站，上頭標示光州、居昌、大邱、釜山、果川等地名，

成員們坐在自己所誕生故鄉的燈牌下方，

或坐或躺，以自在不受拘束的形式詮釋舞台。

成長「中」的舞台掌控能力

哈哈哈哈哈

被自己打中
哈哈哈哈　　天哪　　好可愛

啊，差點變成
搞笑演唱會了⋯⋯

還是其實是
計算好的橋段

被自己丟出去的
水瓶砸中，
是什麼高招嗎？

不，應該是意外

成員們致完詞後，迎來眾所矚目的最後一首歌 I NEED U ♪，
在第一段饒舌時，SUGA 將耳機摘除，專心聆聽觀眾的大合唱，
隨著編舞中的花開花謝，最後一個舞步結束後，伴隨著現場樂隊的演奏聲，
成員們一一向觀眾致謝，一同退場，唯獨剩 V 留在舞台上。

原本唯美浪漫的氣氛急轉直下，
主舞台上出現那座瞭望台，
OUTRO：House Of Cards ♪ 的樂音再度迴盪於場內，
V 緩緩登上瞭望台的最高處，用手擦了擦鼻子，
就像下一秒會一躍而下般的令人繃緊神經。

瞬間，燈光轉暗，螢幕上開始播放結尾 VCR，
場景再次與開場的照相館銜接，在閃光燈閃爍後，
成員們開心地走出相館，
然而掛在牆上的照片裡，只有 Jin 獨自一人（！）出現於照片內，
此劇情設定為花樣年華世界觀裡非常重要的提示。

演唱會現場的動線規劃原則中，若是成員數越多，
就必須平等分配每個場次的移動路徑。

舉例來說，A 成員在為期三天的三場演出裡，
經過 A 區九次的話，那 B 成員也要在三場演出內拜訪 A 區九次。
即使無法達到相同次數，也要盡量達到相等，
使分布在場內的觀眾能有充分的機會看到成員出現在眼前。

因此隨著每日的動線變化，
每天都要進行彩排，在演出時的提詞機也會顯示動線分配，
但當歌手混淆時，必須在第一時間提醒台上人員。

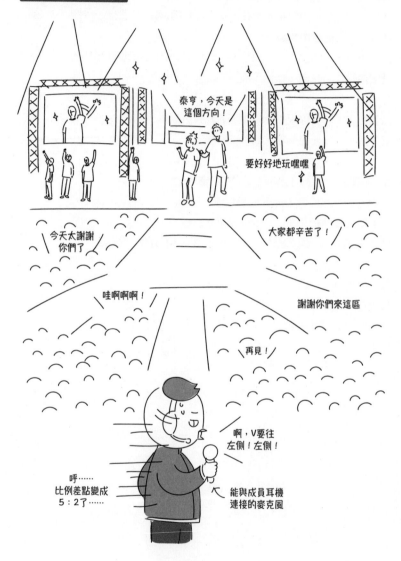

這場演唱會的設計概念以 I NEED U ♪作為主題，

舞台右側有著「即將面臨拆除，鋼筋水泥已經外露的公寓」

舞台左側則是「因為建設公司營運問題，遲遲未出售的空屋」

兩邊有著不同主題的舞台設計，

左右兩側大螢幕也投影出在 Prologue 裡作為靈魂鑰匙的拍立得相機與攝影機。

以及為了配合寬廣的橢圓形會場，

我們在舞台設計圖內放入 Y 字型的走道，

並為了縮短地面與二樓座位的距離，

在 Y 字走道的底端裝置能升高到五公尺高的升降台。

並且在舞台中央，有著巨大的「綜合羊肉串」鷹架，

這是本次演唱會舞台設計與工程的最大亮點。

「旋轉式三角柱」
這三個三角柱鷹架高10公尺，寬3公尺，
總共擁有三面，以垂直的方式分別配置LED面板、照明、舞台裝置等等，
當他這樣咻～的旋轉時，就能切換功用，
對，他可以一直轉，就像I NEED U的歌詞一樣
It goes round and round。
他可以身兼螢幕作用，也可作為反射鏡，
這麼大的鏡子沒看過吧？甚至一根裡面可以當螢幕又可以放燈光還可以順利配電，
我是不是天才？

羊肉串感覺不錯

啊其實只有先規劃，還沒計算重量……

日本當然也不能少

旋轉式
三角柱鷹架

A面 LED
B面 燈具
C面 器材

A面 LED
B面 燈具
C面 器材

A面 LED
B面 燈具
C面 器材

會、會很難理解嗎？

一定要這麼大才能顯現出演唱會規模啊

我自己講一講也怕了

後面的代表們好像面有難色

這真的可以成功嗎

名字好複雜，直接叫羊肉串如何？哈哈

舞台導演

感覺很難

要轉動那一大根鷹架嗎？

舞台設計室長

超難的啦

舞台效果代表

重量有計算過了嗎？

舞台工程代表

那一根要怎麼運去日本？我已經開始頭痛了

應該會縮小比例吧

天哪，太難了

照明組組長

LED組組長

電力組組長

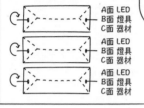

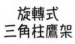

初步規劃後，開始訂製轉動羊肉串的馬達與懸掛裝備的系統鷹架，
最後掛上裝備的鷹架重量超過三噸，
要順利運轉總重量超過十噸的羊肉串，絕非三天兩夜就能完成之事。

舞台工程組為了此事，專門租借場地用來事先組裝彩排（Pre Produc-
tion），
即便彩排了兩次仍覺得困難萬分，
但也咬著牙面對即將到來的首爾場演唱會。

好不容易結束了首爾場後，羊肉串們坐上船，橫跨海洋抵達日本，
在橫濱競技場創下以 17 小時的超高速度完成組裝的驚人紀錄，
當結束的那一刻時，所有日韓的工作人員都已經靈魂出竅。
（當時是 00 時進場，17 時必須開始彩排的驚險時分）

BTS成員會
簡稱為
「噗噗」。

善良鴨子的公演專業術語小教室

事先組裝彩排（Pre Production）

事先進入會場準備的前置作業，在較小的空間進行時，以組
裝設備及模擬視覺效果為主，能在較大空間進行時，會加入
彩排歌手動線等，使演唱會當天流程能夠順利進行，將不安
因素降至最低。

日本巡演後拆除羊肉串時

石山桑說他
最近不想再吃
串燒了呢

我短期內不吃想吃串燒了
（日文）

日本舞台導演
石山導演

麻煩幫我跟他說，真的辛
苦了，我最近也毫無食慾

PD這次
真的不簡單呢

日本製作公司
Andy理事長

Andy理事長
跟你都辛苦了

神戶場見了

終於結束了

哈啊……

原本預計在 2015 年 6 月舉辦的二期歌迷見面會，
在那年因為 MERS 的肆虐，進入無限延期，
爾後在〈花樣年華 ON STAGE〉結束後的 2016 年 1 月下旬於高麗大學體
育館舉辦。

見面會結束後，
我們沒有喘息的時間，
就要挽袖著手〈花樣年華 ON STAGE〉後的全新巡迴演出〈花樣年華 ON
STAGE：EPILOGUE〉

防彈少年團的演唱會，
從 AX Hall 到奧林匹克手球競技場，
現在終於要踏入體操競技場。

花樣年華 ON STAGE：EPILOGUE Tour
：20160507-20160814

2016 年的 5 月 2 日，
「花樣年華」系列的最後一張專輯《花樣年華 Young Forever》發行。
就在隔一週的 5 月 7、8 日，
〈花樣年華 ON STAGE：EPILOGUE〉於首爾奧林匹克體操競技場舉辦。

體操競技場可容納超過一萬名左右的觀眾，
在當時有著「全國室內最大的演唱會會場」之地位。

體操競技場占地寬廣，基本的費用也隨之升高，
因此只舉辦一場的話，將難以平衡支出，
但若要舉辦兩場以上的演唱會，就要有能將門票全數賣出的自信。

有鑑於此，能在體操競技場舉辦兩場以上，
同時又是（門票費用較高的）單獨演唱會的歌手組合，
等於間接證明高人氣的象徵。
因此對於歌手們而言，「能在體操競技場舉辦單獨演唱會」
是歌手生涯中最大的夢想。

在 2015 年 11 月下旬才剛結束手球競技場三場演唱會不到半年的時間，
又創下體操競技場兩場演出的門票秒殺的防彈少年團，
當時的他們就像迎來「人生中最美麗瞬間的花樣年華」般燦爛。

因此 PLAN A 將防彈少年團正走上的「超級巨星之路」呈現給觀眾，
剔除曾經的「土湯匙」或「中小企業誕生的偶像」之稱，
完美展現站上顛峰的防彈少年團帥氣姿態。
（以當時而言，每個人都認為他們已經到達歌手的黃金時期，但沒想到接
下來的四年裡，BTS 沒有停止地往上躍升，甚至站上比體操競技場容納客
數多出六倍的演唱會場地。）

演唱會的開場 VCR 選用華麗的紅毯做為主題，
如果說〈花樣年華 ON STAGE〉是在路邊的照相館拍照的話，這次就是
在拍攝華美海報的攝影棚作為背景。

曾在〈花樣年華 ON STAGE〉Butterfly♪出現的蝴蝶，輕柔降落在舞台上，
隨著成員們的登場，揭開序幕。

即使在偌大的場地，面對多出三倍以上的觀眾面前，
成員們絲毫不顯畏懼，而是從容有餘地與台下觀眾互動，展現高度專業。

接續的是枯葉♬、舞蹈版本的 Butterfly ♬、Outro：Love is Not Over ♬、完整版的 OUTRO：House Of Cards ♬等首次公開的舞台，
以及令人印象深刻的 RM 個人單曲 Intro：What Am I To You ♬的舞台。

位在演出順序第八首的這首歌，為了徹底展現歌曲中的魅力，
將開場以來一直尚未使用的走道空間留給這首歌，
RM 從主舞台登場，隨著歌曲的進行一步步走向走道末端的舞台為止，
長達 60 公尺的距離，搭配著歌詞內容，
他就像支配整座演唱會場的王者。

而演唱會下半部以最新發表的主打歌 FIRE ♬作為開場表演，
出動煙火、火柱、雷射等特殊效果，
在最後一段更加入龐大的舞群，打造出猶如火焰熊熊燃燒的熾熱舞台。
隨後延續這份熱度，接著登場的是嘻哈歌曲，
BTS Cypher PT.3：KILLER ♬此曲將全場氣氛帶至最高點。

中場 VCR 和現場樂隊的演奏下，觀眾得以擁有暫緩喘息的時刻，
不久後，成員們在圓形走道的各處登場，出現於搖滾區的觀眾面前。

接著在舞台上演出的是受到歌迷喜愛的鴉雀♫和以音樂錄影帶創下極高點閱率話題的 DOPE♫，
此時到了珍藏許久的道具出場的時刻，
B 舞台附近的 4 座柱子壯觀登場。

（當時尚未進行改造工程）體操競技場天花板無法懸吊設備，
因此只能使用地面鷹架系統（Ground Support）將設備掛在上方使用，
但若是將鷹架建置在 B 舞台附近，歌手在主舞台表演時，將形成視野阻礙，
因此大部分的演出，即使歌手在 B 舞台進行表演，也只會用主舞台的燈光
進行照明，形成光線稍嫌不足的情況發生。

為了補足這個缺點，我們將鷹架躺臥於 B 舞台附近，
當歌手前進到 B 舞台時，10 公尺高的四台鷹架就會自動立起，
上方所配置的照明系統能補足歌手在 B 舞台所需的燈光。

懸掛裝置與地面鷹架裝置

舞台設計、人力調度、出入口位置與大小、卡車和堆高機能否進入、舞台裝置方式等變動因素,都與現場搭建舞台所需的時間環環相扣,其中懸掛裝置的需求更是最優先考量的因素。

舉例說明,以同樣能容納一萬名觀眾的競技場而言,若是能使用懸掛裝置的場地,只需要一天左右就能完成舞台搭建;但若是需要架設地面鷹架的場地,則需耗時兩天的作業時間。

懸掛裝置 Rigging

將照明及影像設備懸掛於天花板上使用的方式,多數的海外演唱會場地皆使用此方式,天花板上有著以鋼筋建構而成的方格,能將設備掛上鐵鍊懸吊於空中做使用,特點是能夠快速搭建與撤場,只要有鐵框的地方都能無礙地懸掛設備。

地面鷹架裝置 Ground Support

當無法使用懸掛裝置時,會從地面建起鷹架進行使用,韓國大多數的體育館、演藝廳、展示廳因重量限制無法加裝懸掛裝置,因此地面鷹架成了廣泛使用的方式之一,缺點為搭建鷹架最少需要八個小時(在戶外的大型場地更需要耗時三十六小時),在搭建、撤場上速度較為緩慢,而且易阻礙觀眾的視線,能掛上的重量也有所限制。

此時的會場內熱氣沸騰，最後以 No More Dream ♬落幕。

但現場觀眾似乎一秒也捨不得放棄，隨著熱情的安可聲，
安可的 VCR 緩緩播放，
延續前篇〈花樣年華 ON STAGE〉的採訪模式，這次的採訪以「華麗的
海報拍攝攝影棚」作為背景，訪問即將迎來花樣年華系列結束的成員的內
心想法。
我們向成員問道「對於你而言，現在是花樣年華嗎？」

對著 20 歲出頭的青年們做出此提問，似乎有些殘忍，
被問到「現在是人生最幸福的時候嗎？」如果回答不是，
似乎顯得不夠知足，
但如果回答是，似乎代表以後不會再有比現在更為幸福的時刻來臨。
難以用三言兩語回答的問題，讓這段影片看似平淡卻也使人心情複雜。

成員們沒有確切地點出是或否，
有人說：「雖然我認為現在就是花樣年華，但希望這個美麗的時刻永遠不
要結束。」
也有人說：「雖然現在很幸福，但對於我來說還不是真正的花樣年華。」

隨著我喊道「今天就到這裡為止。」的聲音響起後，
VCR 停在成員們從椅子上站起的畫面。

由 RM － SUGA － j-hope 獨唱開始的 EPILOGUE：Young Forever ♬

歌詞寫道：

「現在的我很幸福，因為有人能為我高聲呼喊，

當我獨自站在空蕩的舞台，虛空感使我恐懼，

對於不知何時消失的掌聲與歡呼，

就算沒有永遠的觀眾，我依然要歌唱，

想要做為今天的我永遠活著，

想要成為永遠的少年活著。」

我認為這首歌的歌詞，就像回應那無法輕易回答的問題，

舞台上的歌手與舞台下歌迷的一同合唱兩次副歌，

於此同時，Jin 和智旻的歌聲也聽得出滿溢的哽咽，

最後的致詞時間，可說是淚海汪洋。

長達 22 分鐘的談話時間，

成員們坦露在「花樣年華」系列活動時的心境與感受，

同時也對彼此和歌迷，以及身旁親朋好友獻上感謝。

最後一首歌以開啟「花樣年華」的 I NEED U🎵作為完結。
歌曲重新以無插電方式編奏，帶領觀眾共同齊唱一小節後，
正式開始本首歌的舞台表演，樂隊將歌曲演奏為合適的長度，
讓成員們得以穿梭於會場內每個角落，與歌迷致意。
SUGA 也朝向前來觀賞演出的父母們，跪地行禮，久久無法起身。

成員退場後，當大家都以為正式結束時，
最後的 VCR 劃破寧靜在螢幕上播映，
當初為了策畫結尾 VCR 的主題，耗費很長的時間構思，
因為這部 VCR 是替〈花樣年華 ON STAGE〉系列正式畫下句點的重要角
色。

「花樣年華的後記」，
在「人生裡最美麗的時刻過去後的下一個瞬間」。
為了實踐目標、為了爬上巔峰，經過長時間的磨練與逆境，
終於站上頂端時，會抱持著什麼想法，如果是我，會怎麼想呢。

因此在安可結束的 VCR 時，當我說完「今天就到這裡為止。」後，
我向正要起身的成員們問道：
「可是，OO 成員，你認為在這個美麗瞬間的結束後，會有什麼等待著你
呢？」
這次，七名成員的真摯答覆，在每一場演唱會都完整播出，
成為了本次共計 14 場演出的結尾 VCR。

"
「我認為當要走下斜坡時，
就會找到另一個上坡，或是再次登上原本的高峰。」

"
「在歷經所有的花樣年華為止，我會將後悔之處補足，重新迎接下一個花樣年華。」

"
「我將欣然迎向結局，懂得著陸也是一件很帥氣的事情，並希望能嘗試其他帥氣的事。」

"
「一直以來有很多想要學習的事物，畫圖、跳舞、歌唱、演奏樂器等，雖然平凡，但能懷抱感恩的度過人生。」

"
「對於未知的未來，依然帶著恐懼，
但是儘管有更多的試煉與痛苦等著我，
我相信我和我的隊友們，能夠再次戰勝挑戰，迎向下一個花樣年華。」

"
「待真的要走下山頂時，
我會找尋喜歡的事物，找到另一個幸福。」

"
「如果有兩朵花的話，兩朵花都能很漂亮，
但只有一朵花時，卻難以定義他的美麗，
因此會在另一個花樣年華裡找到全新的魅力。」

七名成員的回答，相似又相異；平凡又偉大，
希望包含我在內的所有與會人員，
都能真摯地感受到，走向上坡路時的艱難挑戰與痛苦，
於此同時也能對伴隨而來的下坡路有所預備。

演唱會幾天後

注意：酒後使用社群媒體將引發不堪事實

3rd MUSTER [ARMY.ZIP+]：20161112-20161113

2016 年時與防彈少年團共同進行了多次的合作。

1 月有廣州的活動和首爾〈2nd MUSTER〉（官方全球歌迷見面會）

5 月從首爾開始的〈花樣年華 ON STAGE:EPILOGUE〉巡演，總共飛越
10 座城市，總計 14 場演出，至 8 月劃下句點。

6 月在首爾有出道紀念派對（線上轉播）。

8 月於東京出演〈A-nation〉音樂祭活動。

甚至在 11 月 9 日開始日本歌迷見面會的巡演後（四座城市總計八場）
馬上緊接著 11 日和 12 日於首爾舉辦的〈3rd MUSTER〉。

在當年 5 月創下體操競技場連續兩場門票秒殺的紀錄之後，

11 月在經紀公司的大膽決定下，將登上高尺巨蛋（！），舉辦首爾歌迷
見面會。

高尺巨蛋的容納人數是體操競技場的兩倍。

（雖然在 10 月所販售的 WINGS 專輯也創下驚人的銷售成績，但 11 月見
面會的門票卻是在專輯販售前好幾個月的事。）

再者，能在高尺巨蛋進行表演的例子少之又少，

因此對舞台整體環境和實際效果皆不熟悉的情況下，有不小的困難度，

這次的歌迷見面會成為了 PLAN A 艱困的挑戰。

（但在那之後的一年裡，防彈少年團在高尺巨蛋裡舉辦了四種不同類型，

共九次演出，寫下高尺巨蛋的新歷史，且至今無人能打破。）

若說演唱會主題的策劃，

是由歌手所發行的專輯概念延伸，

那麼歌迷見面會的策劃，就必須全方位掌握歌迷的喜好並滿足他們，

要站在歌迷的角度構思細節。

無論是歌迷經常使用的部落格、SNS、YouTube，

任何能夠了解歌迷真實反映的媒介都要加以研究，

當歌手做出何種行為，歌迷會有怎樣的反應等等，都是研究的重點，

必須不斷找尋出歌迷最想要看到的事物。

三期的歌迷見面會主題最後訂定為「想更了解阿米（ARMY）的防彈少年團」。

審視歌手與歌迷間的關係會發現，

數量龐大的歌迷們對於歌手擁有無數想要表達的心意。

但在數量不成比例的情況下，歌手無法一一回應每位歌迷，

歌迷們因此倍感失落：「我喜愛的歌手看得到我的心意嗎？」

每位歌迷都有「喜愛的歌手能夠了解就好了」等等殷切的心願。

因此「了解歌迷內心的歌手」，成為本次三期歌迷見面會的主題。

為了徹底展現此主題，

我們將舞台設計、裝置工程、故事大綱、互動單元等，皆融入此元素。

訂定這次主題還有另一個原因，

當時的防彈少年團有大量的海外活動，

相當需要與韓國歌迷互動的機會。

此外，寬廣的高尺巨蛋還有一項需要突破的困難，

就是觀眾與歌手的距離比起其他相似規模的場地要來的遠，

（大多數的觀眾會將歌手的存在比喻為像「棉花棒」或「牙籤」般細小）

這樣物理角度上的觀影距離是我們策劃時需要克服的課題。

在我們找尋能引起歌迷共鳴的素材時，
發現所有官方三期會員的歌迷都會擁有一份會員禮「ARMY.ZIP」，
因此將歌迷見面會的名稱命名為〈ARMY.ZIP+〉
將會員禮「ARMY.ZIP」所擁有的概念與意義，
融入歌迷見面會的每個細節。

翻開「ARMY.ZIP」，
內容物包含照片小卡、採訪內容、成員的繪畫、成員的包包大公開等，
以書籍的形式收錄豐富的內容，
另外還有一本形同使用說明書的小手冊。

手冊內關於照片小卡的說明寫道：
「將小卡放在一旁入睡的話，就會夢到我們！」
這句說明吸引我們的注意，誘發一連串的構思。

負責本次案子的威利 PD，開始動腦思索各式各樣的想法。

附身體驗 1

經紀公司挑選出了歌迷所寄回的明信片，
各位請想像自己是阿米，
帶著殷切的情感好好閱讀，
然後挑出你覺得有趣或是賺人熱淚的內容。

啊…附身太多次了，
頭好痛

趕快開始吧，Yep！

要入戲地
閱讀喔

附身……Yep！
好難喔……Yep！
Yep！

現在要開始體驗附身了嗎
這裡究竟是
做什麼的公司

當觀眾一進場，就能看到漂浮於舞台上方的氣球，
讓人感受歡樂的氛圍。

開場 VCR 由「金阿米」的視角揭開序幕，
從貨運大叔手上拿到熱騰騰到達的會員禮後，
用刀子小心翼翼地劃開封箱膠帶，將填充物都拿起，
滿心歡喜地捧起會員禮。
撕開外裝後，接下來是難度最高的貼紙，
用指甲輕輕摳除、用吹風機加熱後慢慢推，
也嘗試用刀子漂亮地劃開，在嘗試各項工具之後，
儘管誠心祈禱著能完美俐落地打開會員禮，
結果卻釀成連書封也整個撕開的大悲劇！
我珍貴的會員禮竟然變成這樣……
哀痛欲絕的金阿米躲進被窩，悲憤地踢著棉被，
待情緒撫平後，金阿米慎重地打開會員禮，
照著使用說明書的內容，將小卡放在枕頭旁邊，
期盼著防彈真的出現在夢裡後，悄悄進入夢鄉。

此時場內響起朦朧的冥想樂聲，就像在煙霧纏繞的夢裡會聽到的背景音
樂般，
然後（親筆寫下使用說明書的）柾國的聲音縈繞在會場每一處：
「將小卡放在一旁入睡的話，就會夢到我們。」
在播放音訊的同時，舞台升起一座巨大（高 10 公尺，寬 7.5 公尺）會員
禮模樣的 ABR，
會員禮本尊就在觀眾面前緩緩升起。

開場表演由傲嬌代表曲 Blanket Kick♫開始，成員可愛的模樣徹底征服阿米們的心。

不到六個月前才以「我們終於踏上體操競技場」作為開場問候的成員們，現在就以「我們終於踏上高尺巨蛋」與歌迷相見。

之後長達十分鐘的迷你短劇「HOUSE OF ARMY」放映於大螢幕上。

由金阿米（RM）、母親（j-hope）、父親（Jung Kook）、叔叔（SUGA）、哥哥（V）、狗狗伊比（Jimin）、多重角色（貨運大叔、花、時鐘、香蕉角色的 Jin）等角色出演，背景為一行人所居住的阿米之家（HOUSE OF ARMY）。

將歌迷們經常經歷的事件作為素材，編成讓人捧腹大笑的幽默喜劇。

（延續開場 VCR 的劇情）

女兒與母親皆為官方會員，因此家裡收到兩份會員禮、
用顫抖的手撕開貼紙的模樣（與開場 VCR 不同視角）、
將 RM 曾遺失護照的事實投射於父親護照遺失、
SUGA 知名的形容詞「閔玩其讚讚 man 蹦蹦」、
看似對防彈嗤之以鼻，卻躲在房間偷偷聽著防彈音樂的哥哥等等，
歌迷一看都能為之共鳴的日常瑣事，成為短劇的情節。

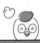

善良鴨子的公演專業術語小教室

ABR

充氣型裝置 Aero Ballon Robot
舉例來說，甫經開幕的店家前所看到的充氣人偶，或曾各國巡迴展出的黃色小鴨等，特點為充氣、洩氣快速，常活用於各種演出，能依照所需規格訂製成動物、花卉等造型。

對於前來觀賞歌手演出的觀眾而言，

歌手在舞台上消失的十分鐘比任何時候都長，

因此串場時播放的 VCR 必須投注大量的心力製作，讓觀眾不至感到分心，

威利 PD 從草稿擬定到最終劇本全程參與，

還從旁監督成員們現場演技指導、剪輯等過程。

（當然也託最優秀且資深的攝影組和剪輯組的福）

讓最後產出的 VCR 完整體現主題概念，

平時難以看到歌手的喜劇演技加上有趣豐富的故事情節，

以及不拖泥帶水又纖細謹慎的剪輯能力。

讓許多觀眾有了「為了想珍藏阿米之家的 VCR 絕對要買 DVD」的趨勢。

影片播放完畢後，接續的是 RM 與柾國合唱的 I Know ♪、SUGA 與智旻的 Tony Montana ♪。

在那之後，是讓人眼睛為之一亮的防彈少年團金曲串燒 ♪橋段。

Jin、j-hope、V 三位成員穿著幼稚園制服，

將 FIRE ♪、Boy In Luv ♪、DOPE ♪等，極具代表性的「強烈」歌曲，

以哼唱童謠的方式重新編曲，搭配上可愛的編舞和律動，

讓這個舞台成為歌迷間最常回味的經典。

接下來的互動單元，稱之為「防彈 RUN」。

為了降低座位區觀眾的疏離感，我們在地面區外圍搭建環狀走道，

讓歌迷能夠近距離看見歌手本人，

雖然在舞台兩側搭建了寬 16 公尺高 9 公尺的大型螢幕，

但為了讓所有的觀眾都能用肉眼看見歌手，因此設計此單元。

高尺巨蛋為國際標準棒球場，用十字割分地面後，

從外圍到小舞台共需搭建 1000 平方公尺面積的舞台，

A、B 舞台相加後舞台總面積高達 2300 平方公尺，

以舞台搭建層面來說是相當驚人的數字，

此面積可以搭建五座國際標準的籃球場。

（不僅如此，高尺巨蛋還擁有四層樓高的觀眾席，成為了往後在高尺巨蛋
舉辦演出時不得不考量的要點。）

這次特別設計的場內走道，雖然大幅降低觀眾對於看到真人棉花棒的擔
憂，

但棒球場內部不平坦的地面及狹隘的出入口，

造成堆高機無法禁入等問題產生，

在多次的調度後才成功克服難關，完成這次的舞台搭建。

（同時物流處理費及人力支出也是預算的一大考驗。）

為了發揮舞台的最大效益，

在下一首歌 24/7=heaven 🎵 使用電動滑輪，

歌手們戴上頭盔，搭著電動滑輪，

盡情在場內與歌迷互動。

演出的最後一首歌是 WINGS 專輯的主打歌血汗淚 🎵

運用華麗的煙火效果和能噴射至長距離的彩帶氣槍，

讓見面會的最後一幕顯得絢爛不已。

安可 VCR 則是選用會員禮有的成員包包公開內容，

在畫面上加註字幕與大頭貼，以錄音的方式呈現，

主題以「阿米的包包裡會有什麼呢」做為討論重點，

談論著會有應援棒、備用電池、行動電源、髮圈、望遠鏡等等物品，

將觀眾們真的放在包包裡的物品詳細點出，讓觀眾席傳來熱烈的討論聲。

（此段錄音是在 HOUSE OF ARMY 的拍攝現場時，短暫運用休息時間的

五分鐘內錄製完成，因此比起在錄音室的正式錄音，更增添在房間裡隨興

聊天的真實感。）

安可的第一首曲目，是歌手送給歌迷的歌曲 2！3！🎵，

能在「韓國」所舉辦的「歌迷見面會」上初次公開，更是別具意義，

當前奏一下，已經能聽見從觀眾席傳來的微弱啜泣聲，

在歌曲尾端，MR 關閉後，現場兩萬名觀眾與台上歌手共同齊唱，

「沒關係，只要喊出 1, 2, 3 就能忘卻，將悲傷記憶都抹去，緊握彼此的雙

手。」

這段真摯的歌詞，讓所有在場的工作人員的眼眶都泛著淚光。

在成員們的致謝後，接續的是興彈少年團♪♪與進擊的防彈♪♪，

成員們搭著電動滑輪並搭乘升降台（為了更貼近二、三樓的觀眾），

更投擲周邊送給幸運的歌迷等等，

在與觀眾道別後，

長達 3 個小時又 20 分的歌迷見面會正式畫下句點。

回憶當初

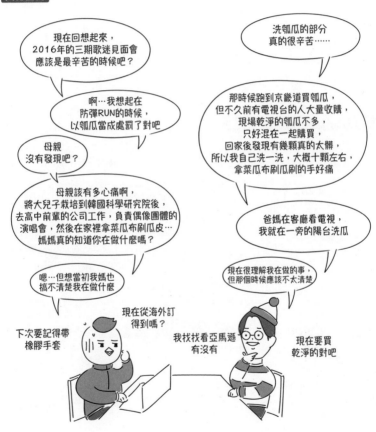

THE WINGS TOUR: 20170218-20171210

〈花樣年華 ON STAGE〉系列暫停一年左右後，

三部曲最後一塊拼圖〈2017 BTS LIVE TRILOGY EP III : THE WINGS TOUR〉

悄悄啟動。

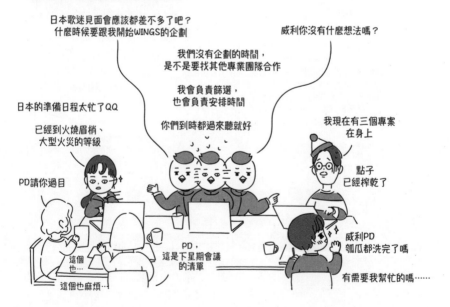

隨著 WINGS 專輯的大賣與近期所展現的票房保證，
這次的〈THE WINGS TOUR〉創下比以往的巡迴，更多城市與場次門票
售罄的驚人紀錄。
WINGS 專輯與〈THE WINGS TOUR〉成為防彈少年團無限潛力的爆發
時機點，
因此備受歌迷、媒體、演藝圈的高度矚目。

為了製作出不僅是規模龐大，而且更要超越期待的巡迴演唱會，
我們擺脫以往的既定框架，
與各行各業的專業製作團隊一同鑽研想法，
韓國知名的裝置藝術家與雕塑家，
話劇界的新起之秀導演，
演唱會視覺設計界的指標性 VJ 組，
更越洋聯繫日本當地（日本的演唱會製作經驗比起韓國更為豐富）
經常在東京巨蛋出入，猶如自己家的舞台設計師們，
以及在亞洲唯一擁有證照的動態裝置藝術團隊。

在幾個月的密切會議後，雖然並非所有元素都被採用，
但與各方專業人士的交流後，都深度刺激 PLAN A 的視野，
更直接邀請日本動態藝術團隊和裝備至韓國演出。

獲得大量豐富的演出素材後，

將 WINGS 專輯內的七首個人曲（同時也是首次擁有個人表演舞台的演唱會），加上其他收錄曲後，才終於擬定本次演唱會的演出歌單。

現在防彈少年團的演出歌單每一首都不容錯過，就像一號到九號的打者都是最強的金牌選手，

沒有人能夠投機取巧地用四壞球上壘，儼然成為 MLB 歷代最強的出征選手名單。

演唱會的演出曲目昇華為高級的流程表，準備工作陸續完成，

接下來就是彩排空間。

為了完美呈現極具規模的偉大演出，

在演唱會的兩週前，要進行舞台的事先組裝彩排，

我們租借了 KBS 位在禾穀洞的競技場和第二體育館（規模最大的籃球場）總共七天的時間。

我們將舞台分為兩區，KBS 競技場設為 A 舞台，第二體育館則是 B 舞台，這次也是歌手第一次參與事先彩排，全體人員共同針對舞台演出、動線、換場、服裝、音樂、舞台設計等要點，進行彩排與檢討，

從中發現問題並改善，

首次合作的動態藝術團隊也一同入場彩排，

與演出團隊彩排各項指示（cue）的進行。

舞台上最重要的裝置，第一個是位於兩側能移動的巨大螢幕。

三期歌迷見面會上，大受好評的寬 16 公尺，高 9 公尺螢幕，

這次升級為拉門的形式，

合併時能組合成為寬 32 公尺的超大型顯影螢幕，

能讓寬闊的棒球場成功達到視覺轉換的效果。

第二個則是七個大型的升降台，

七個大型的升降台能上下移動，自由組合為 V、A、一字形。

其中 V 字形高低的模式，能寓意為翅膀模樣，因此選用於開場表演之設計，

升降台本身也裝有 LED，

讓升降台具備升降功能同時也能活用於顯影功能。

是錯覺嗎

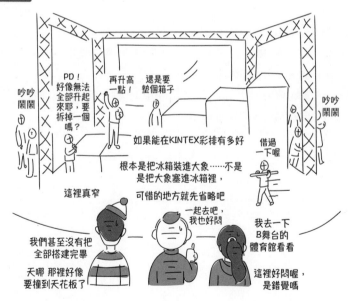

第三個就是將會在 B 舞台裝設的動態藝術，
將在天花板的懸掛系統（！）吊掛 108 個馬達，
使 36 片長寬 1.8 公尺的發光三角形自由擺動，組合成海浪、翅膀的圖形。

第四個祕密武器，是為了造福高尺巨蛋三、四樓的觀眾，
在天花板上設置了（形似）熱氣球的裝置，
這項措施也是針對三期歌迷見面會所作出的改善。

此外還有六台升降台、一座旋轉舞台、一處出入艙口、地板 LED，
包含兩台塔式攝影機，總共 14 台可供現場轉播的攝影機，
遍布走道及小舞台，以放射式鋪放的電線，
為了場內機械順利運作，發電機的輸出功率高達 2000kw。

演唱會由開場 VCR 揭開序幕。
被束縛在框架內，無法飛翔的翅膀、凌亂的書桌椅，
鮮紅色子彈、攝影機、著火的鋼琴、巧克力棒、公共電話亭，
醫院的病床、卡車、蘋果等，
結合至今演唱會的 VCR、Trailer、音樂錄影帶內所出現的三部曲象徵元素，
搭配成員的特寫鏡頭製作而成。

VCR 最後畫面轉換為白色的蛋殼，伴隨著裂縫聲，應聲碎裂。
鏡頭轉至會場內的動態藝術裝置，
場內響起宛如電影〈神鬼奇航〉會出現的磅礴樂聲，
B 舞台上方的動態藝術由原先代表蛋殼的圓弧形，
一片片向上升起，意義為由內而外破繭而出，
最後在空中組合為展開的翅膀模樣，
此時主舞台的升降台變化為 V 字型，七名成員一字排開，
第一首歌 Not Today ♬ 的前奏一下，升降台緩緩著地。

帶著震懾全場的氣勢，強烈編舞的 Not Today ♫ 結束後，

成員們與觀眾打招呼：「各位，準備好一起飛翔了嗎？」

接續著 RapMon 的最後一句話，舞台上接續表演 Am I Wrong ♫、鴉雀 ♫、

DOPE ♫ 等歌曲。

緊接著，以老ㄠ Jung Kook 的 Begin ♫ 做為開端，開始成員們的首次個人

舞台表演。

舞台上瀰漫著白色煙霧（凝聚在地板上方的乾冰），

Jung Kook 背對著觀眾登上舞台：

「曾一無所有，15 歲的我，世界如此寬廣，我卻這般渺小。」

他沉著冷靜地唱起第一句歌詞，腳下的旋轉舞台跟著轉動，

之後隨著歌曲漸進高潮，舞步也絢爛奪目，

歌手正後方的照明隨著樂音閃爍，

用純白的燈光點亮只屬於他的開始（Begin）。

前所未見的舞蹈，究竟是人類還是舞神

結束後，智旻的 Lie ♪ 在 B 舞台以突襲的方式開始，

為了展現這首歌的頹廢美風格，以深紅和紫色的燈光設計舞台，

道具的部分使用智旻所挑選的眼罩。

吊掛在天花板上，配合著場內燈光顏色的動態藝術裝置，

待舞者將智旻高舉在半空時，會像回應般緩緩降下，

到最後一節時將會完全覆蓋於智旻的背上，帶給觀眾強烈的視覺感受。

事先彩排時的演技指導（？）

SUGA 的 First Love ♬ 舞台，

以他與小時候曾彈奏過的「褐色鋼琴」對話的形式設計，

隨著歌詞起伏，安排舞台上的動線。

與鋼琴一同登場的 SUGA，

在音樂開始後不久（與歌詞內容相符）就離開鋼琴，走向觀眾，

SUGA 和鋼琴之前燃起寬 20 公尺的火焰煙霧，隔開他與鋼琴的距離。

在 Rap 進入尾聲時，SUGA 投身於火焰之間，

（也與歌詞內容相符的）站在鋼琴一旁，

帶著意義深遠的神情與褐色鋼琴一同自升降台降下後退場。

巡演內日益精進的表情演技

在 Save ME ♫、I NEED U ♫ 兩首歌結束後所播放的 VCR 畫面中，
一片汪洋裡，一頭碩大的鯨魚與 RM 互相凝視。

RM 的 Reflection ♫ 舞台即是延續 VCR 的最後畫面，
懸掛在空中的動態藝術猶如海浪輕拂般擺動，
整座舞台使用藍色系設計，
歌手站在右側，開始演唱歌曲的第一小節，
七座升降台化為階梯，與身後的主要 LED 相融成為背景，往舞台左側高
升，
在歌手走到第六座升降梯時，與（影片裡的）巨大鯨魚再次對望，
唱完最後一句真摯感人的歌詞「I wish I could love myself」後，
第七座升降台上的公共電話亭響起電話鈴聲，
隨著音效的腳步聲，進入電話亭內接起電話。

然後就像魔術表演般，RM 進去電話亭後，
RM 就此消失，場內緊接著響起 V 的 Stigma🎵，
此段的設計是由 WINGS 專輯的 Short Film（短版的預告）做為發想。
（為了實踐此動線，V 從 Reflection🎵歌曲開始時就必須要在電話亭內等候，
而 RM 也必須等到自己歌曲結束後兩分鐘才能退場。）

深情唱著歌曲的 V 走下三個升降台後，
站在第四個升降台上唱完第一小節，
隨後七座升降台一同下降，V 往前走向觀眾，
身後的燈光用以紅色的強烈色調和照明塑造貼近歌曲的氛圍。

當中間串場的 VCR 播映的同時，兩座大型的螢幕悄悄關上，
作為 j-hope 在 B 舞台表演時的映襯背景。

MAMA ♫ 這首輕快的讚頌歌曲，是為了在十年前不遺餘力支持自己歌手
夢想的母親所作。
隨著歌曲的進行，j-hope 獨自一人佇立於巨大的 LED 牆前，
此時寬廣的演唱會內沒有一點聲響，所有人屏氣凝神，
他緊握著手中的麥克風，大聲吐露真心：
「妳是永遠專屬於我的 placebo」，然後，他低喃最真摯的告白：
「I love mom」契合著此句的時機，身後巨大屏幕朝向兩側拉開，
此時的主舞台儼然成為教會詩歌合唱團，
60 多名的合唱團，左右搖擺，開心地唱著副歌，
現場的兩萬多名觀眾也被氣氛感染，一同高歌，結束充滿讚揚的舞台。

最後一位接力的是 Jin 的 Awake♬。
舞台上七座大型升降台從一開始壯觀的翅膀模樣（開場表演），
到象徵「反省」的階梯（Reflection♬），
在最後的抒情歌 Awake♬裡，同時詮釋令人折服的氣勢以外，也帶出溫柔細膩的一面，將個人舞台畫下最美麗的句點。

在一片漆黑的舞台上，六名管弦演奏家所演奏的悠悠樂音迴盪場內，Jin
跟著出現在第四座升降台，
搭載著七名演出者的升降台，配合著音樂變換為 V、A 字型，
背後的主要 LED 與升降台前方的 LED 共組成美麗的花瓣視覺，
以及在歌曲的最後一節，歌手站立於 A 字的高峰，
身後的 LED 牆顯示出巨大的翅膀意象，完美點綴歌曲意涵。

之後的演出將氣氛逐漸炒熱，
BTS Cypher 4 ♫、FIRE ♫ 以及 N.O ♫、No More Dream ♫、Boy In Luv ♫、
Danger ♫、RUN ♫、賀爾蒙戰爭 ♫、21 世紀少女 ♫ 等快歌結束後，
到了最後的談話時間。

率先結束談話的 j-hope 獨自離開舞台，
待所有成員自舞台退場後，
在陷入漆黑的會場內，從升降舞台上出現。
紅色雷射燈光的交錯下，他在 80 秒的時間裡，
像是用盡全身力氣般跳著獨舞，
展現 Boy Meets Evil ♫ 的舞台，
結束後所有的成員上台，演出最後一首歌血汗淚 ♫。

安可的第一首歌為 WINGS ♫，
我們將重達一噸的卡車改造為雲朵形狀，
分為兩台移動車輛，安排成員從舞台兩側出現並繞場，
成員們在繞場的同時能與觀眾席進行互動。

隨後是 2 ！3 ！♫ 的表演舞台，七座大型的升降舞台矗立於七名成員身後，
播映出成員們出道的模樣，
在最後一節，以沒有背景音樂的形式，讓全場迴盪著觀眾的歌聲，
將當時三期歌迷見面會的感動延續於此。

演唱會最後一首歌是春日♫，待歌曲結束後，將播放大約十分鐘的間奏，
此時就是最後的祕密武器，熱氣球的登場時間。
成員們分成 2－3－2 的組合，分別搭乘三架熱氣球，
讓他們能與坐在四樓的觀眾揮手致意。

最後待成員都回到主舞台後，在揮手的同時，
兩側的大螢幕會逐漸闔起，結束整場演唱會。

但很不幸，非常不幸地，
最後一天演唱會的最後一刻，失敗找上了門。

當喊出演唱會倒數第二個指令「關上大螢幕，2、1、GO」之後，
我放下心中的大石，認為「終於要征服這座山了。」
正準備喊出最後一個指令「謝幕 VCR，2、1、GO」之前，
位於兩側的螢幕本來應該要向內移動 16 公尺，進行合併，
但右側的螢幕卻在移動 4 公尺後停止動作，
焦急地再次操作機器卻也毫無動靜，
眼看著間奏只剩一分鐘不到的緊急狀況，
原以為拋在身後的孤獨感，總會在你快要忘記時找上門。

做一次深呼吸後，我下達「將螢幕打全開的方式結束吧」的指令後，
對著成員的耳麥說「大螢幕無法關閉，請從左側退場。」
之後我呆望著致謝字幕在眼前翻動，深深地嘆了一口氣。

連孤獨的時間也沒有

首爾場結束的兩週內，我們重新檢討演出須修正的要點後，
將最終定案發送給美方，還當日來往日本進行會議，
隨後馬上整理行李，準備出發。

3月7日飛離仁川機場，在紐約轉機後到達聖地牙哥，
我們飛往地球的另一端，開始了北美與南美的巡迴演出。
結合14位成員的製作演出團隊，在沒有透過貨櫃運送配備，全部依靠當
地提供的設備進行演出，理所當然地伴隨著大大小小的事件發生，
但同時，也讓14名團員有了難分難捨的革命情感。

芝加哥演唱會 韓國工作人員餐廳
真相就在眼前

誰把涼粉都吃完了？
到底誰把涼粉都盛走了？
涼拌涼粉只剩蔬菜而已了！

我最喜歡涼粉了，
這些自私的人類

就是這樣

針對涼粉提前售罄的
事件，為了釐清事情真
相，我決定開設調解委
員會，並規定日後每人
只能夾取兩片涼粉

A：剛剛全組長吃了跟飯
一樣多的涼粉

B：我才沒有，我沒有吃
得跟飯一樣多，A你
找死嗎？

A：我會揭開真相的！

接下來的亞洲和澳洲演出裡，
團隊增加至 25 名人員，
並將主要設備以空運貨櫃的方式進行搬運，使作業流程更加順暢。
（雖然韓國的設備很難輕易通過雪梨的電力測試，但這次經驗也成為日後
巡演的教訓。）

到了夏天，舉辦完門票售罄的 13 場日本體育館巡迴後，
7 月至 9 月迎來了短暫的休假。

9 月發行了 LOVE YOURSELF : 承的專輯，因此將專輯內的 DNA♫、
GOGO♫加入演唱會的歌單中。

並在 10 月時，終於登上日本五大巨蛋中的大阪巨蛋，
除了高尺巨蛋（容納兩萬名觀眾）以外，這次巡迴的場地大多落在一萬名
左右，知道要登上能容納超過三萬名的日本巨蛋時，整個巡演隊伍都格外
興奮。

成功登頂大阪巨蛋，並結束了桃園及澳門場後，
巡演將邁向最後共計三場的〈THE WINGS TOUR : THE FINAL〉。

我們將在大阪巡演時所用到的移動式熱氣球引進韓國。

（由於日本擁有大量的室內大型展演場地，因此移動式熱氣球為當地歌手經常使用的裝置。）

將氦氣灌入直徑八公尺的氣球後，

能承載一至二名的人員，氣球上裝有垂落至地面的繩索，

底下的工作人員會用繩索調整方向並向前移動。

（據我所知）他們是全世界唯一「可供載人的移動式室內熱氣球」專業團隊，
因此邀請他們共同合作 12 月位於首爾的終場演唱會。
希望能有效降低高尺巨蛋三、四樓觀眾的距離感，
同時也是在時間、費用、技術層面上最有效的解決方式。

雖然是在幾經考量後所作出的慎重決定，
但為了實踐這個決定卻需要過關斬將面對接下來的課題。

為了準備大量的氦氣備用，
在與販售工業用氦氣的公司社長會面時，
無意間知道了國際氦氣市場由美國和卡達左右，甚至在最近因情勢緊張造成行情暴跌的事實。

另外為了讓熱氣球可以安然停泊（？）在地面，
還特別購買了高達好幾噸的沙包將其安全固定。

於 2017 年 12 月舉辦的終場演唱會，
一方面是〈EPISODE III : THE WINGS TOUR〉的安可巡演，
同時也是〈THE RED BULLET〉為首開始三部曲的最終篇章，
以更廣泛的意義而言，更是揮別三部曲至〈花樣年華 ON STAGE〉系列
長征的完結篇。

囊括多重意義的本次終場巡演，成為了大型的「綜合禮物包」。
首先，選用能深陷回憶的 We Are Bulletproof Pt.1 + Pt.2♪、HIP HOP
LOVER♪等歌曲，加進演出曲目。

第二，盡情活用各式各樣的舞台裝置與設計。
將原有的道具保留，添加讓人耳目一新的道具。
我們將 B 舞台裝置了旋轉舞台與五座大型升降台，
上方（取代動態藝術裝置）將 WINGS 專輯的 LOGO 製作成 26 公尺的大
型道具，懸掛於空中。
除了已經敲定的日本熱氣球團隊，
還重新將 2 月時造成我莫大悲痛的螢幕軌道進行強化工程，
升級版的舞台設計加總後，
發電機的用量上升至 2500kw。

終場的舞台中，最令我印象深刻的是，
安可曲目的路♫和 Born Singer♫，
2014 年〈EPISODE II : THE RED BULLET〉上，所表演過的路♫，
2015 年〈EPISODE I : BTS BEGINS〉上，所表演過的 Born Singer♫，
在 2017 年三部曲的完結篇裡再次相遇。

路♫的前奏開始後，B 舞台的升降台，將成員們升至「最高的巔峰」，
升降台的四面 LED，以水彩畫的筆觸，播映歷年來音樂錄影帶的象徵物，
（例如 No More Dream♫裡的校車巴士等等）
後面的大螢幕同時放映著 2014 年演出路♫的影像與現在成員的模樣，
整個橋段將「最初」與現在站上「巔峰」的兩個他們，呈現於觀眾面前。

路♫的舞台將眾人帶進回憶的漩渦，隨後迎接真正的眼淚開關 Born Singer♫。
就像當初〈BTS BEGINS〉的舞台設計，少年們聚集於旋轉舞台上方，
但卻與當初不同方向，
當時面朝彼此後，到最後一段時才轉向觀眾，將麥克風向空中遞出；
這次改從第一小節就開始面向觀眾，毫無保留地將情感傾吐。

RM 特別將原曲裡的歌詞「20 歲」改成「25 歲」，
用彷彿要將心臟掏出般的澎湃情感，強力地唸唱著，
連在場的我都能感受到強大的震撼，
最後一節時，成員們轉向當年的自己，
以三部曲活動時，一味向前勇往直衝的成員，
能在曲子最後一個樂音響起前，好好看著自己與身旁成員的真實模樣。

漫長的三部曲寫下結尾的瞬間，對於每個人來說都有不同的意義。

在長長的致謝時間時，

j-hope 與 V 都在談話中忍不住激昂的淚水；

默默在一旁傾聽的 Jung Kook 更是在開口前就已經哭紅雙眼；

平時就像冰塊般，無動於衷的 SUGA 也低下頭，擦拭眼淚。

在春日♬的舞台結束後，原本已經退場的成員們，

跟著輕快節奏的 WINGS♬，

一同搭上四座熱氣球，完整繞行高尺巨蛋一圈，

最後由終於關上（！）的螢幕後方離場。

猶如〈2017 BTS LIVE TRILOGY EPISODE III : THE WINGS TOUR〉
這個冗長的名字般，
我們從 2017 年 2 月至 12 月為止，奔走全球，在世界各地的競技場及巨蛋
裡來回穿梭，遊走於 21 座城市，舉辦 40 場巡迴演唱會。
當最後謝幕字幕出現在眼前時，
我 30 代的最後課題也終於落幕。

來，開始下一場遊戲吧
2017 年 12 月高尺巨蛋 SKY 包廂

4th MUSTER [HAPPY EVER AFTER]：
20180113-20180424

2017 年 12 月〈THE WINGS TOUR〉雖然盛大落幕，
但 BTS 與 PLAN A 的日程卻沒有停歇。

我們馬不停蹄地迎接了 2018 年位在高尺巨蛋的歌迷見面會，還有 4 月的
日本歌迷見面會巡迴演出，
5 月的告示牌音樂頒獎典禮，6 月的出道五週年的紀念公演，
而在 8 月還有全新的巡演等著我們。

當〈THE WINGS TOUR〉正如火如荼巡演中的 2017 年夏天，
我們就已開始著手策畫〈4th MUSTER〉的企劃案，
不知是否因先前〈3rd MUSTER [ARMY.ZIP+]〉的概念得到前所未有的大
成功，因此讓再次面對歌迷見面會的策畫時，帶著不小的負擔，
這次的構思格外耗費時間，像在漆黑隧道裡摸不著壁的前進。

雖然初步擬定主題為「BTS 與 ARMY 將製造更多永恆的回憶」，
但整體概念和舞台設計方向卻仍摸不著頭緒，
PLAN A 齊聚一堂，
將各自擁有的想法恣意丟出。這應當是 PLAN A 的最大優點，
但遲遲無法立下定論，只能任由時間流逝的現在卻令人相當沮喪。

最後是負責雲端服務的 IT 公司職員，
提出將傳統故事（「興夫傳」、「太陽與月亮」）的主角，和世界經典童
話（「格列佛遊記」、「長髮公主」）等結合，延伸出劇本、談話主題、
遊戲單元等細節，
經過與經紀公司長達兩個月的會議討論後，
終於在秋天開始不久後擬定最終主題與劇本的定案。

〈BTS 4th MUSTER [HAPPY EVER AFTER]〉
將全世界童話最後的固定台詞，「從此，他們過著幸福快樂的日子」的理
念融入本次的概念中，
以「BTS 和 ARMY 從此將會過著幸福快樂的日子」為主旨，引領歌迷踏
入充滿幻想的童話世界，

而童話世界所展開的背景就是代表著 ARMY 的應援棒，阿米棒（ARMY BOMB）。

歌迷見面會的概念以「BTS 七名妖精住在阿米棒的世界裡，這些妖精將 BTS 和 ARMY 所累積的美好回憶製作成記憶雲朵，將他們美麗的包裝後，個別存放在牆櫃。」
藉由這個概念，整場的 VCR 劇本、舞台設計、舞台工程、選歌、編曲等前置作業陸續進行，
加上已在高尺巨蛋進行三場演出的經驗，為整體流程加速不少。

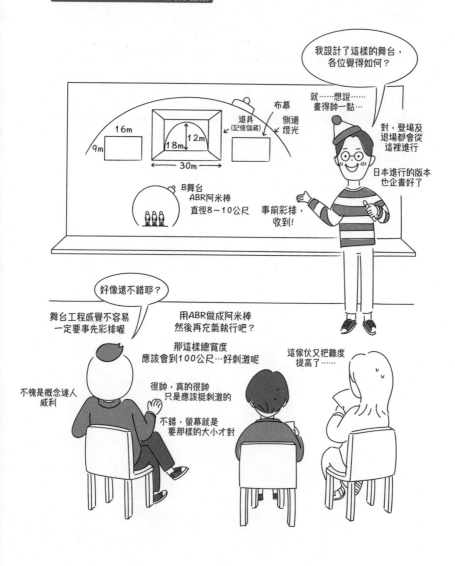

為了將「阿米棒內住著 BTS 妖精們」的概念具體化，
我們直接將舞台設計為大型阿米棒。

A 舞台畫出寬 100 公尺，高 27 公尺的半圓形（炸彈上的導火線也沒有忘記），
邊緣用長 150 公尺的燈飾包圍，
在裡面搭建寬 30 公尺，高 20 公尺的舞台，
還在舞台上裝設寬 24 公尺，高 10 公尺的巨大 LED 面板，
整體選用粉紅色作為裝飾，
在 LED 下方擺上 36 個玻璃瓶（事實上是塑膠瓶，是釀製梅酒或人蔘酒時所用的瓶子）。
在瓶子裡裝進記憶雲朵（實際上是棉花與棉花糖），將瓶子們細膩裝飾後擺進櫃子內。
關於螢幕的部分，沿用能符合高尺巨蛋特性，高 16 公尺，高 9 公尺的大型螢幕。

B 舞台以長寬皆 15 公尺的正方形搭建，
下方有著可供進退場使用的四座升降台，另有四台可拆卸式移動車（雖然大多於舞台上活動，但仍可依照動線進行拆卸）。
舞台中央則有可升降的旋轉舞台（可在旋轉的同時升降），並在上面覆蓋直徑 9 公尺的阿米棒 ABR，
這次的 ABR 設計完全參考實際的應援棒，連導火線和外觀花紋皆如出一轍。

另外，針對能夠最直接傳達主題概念的 VCR（包含觀賞注意事項至開場、串場、安可、謝幕），更是每個細節都不能遺漏，

因此編製共同費用預算時，要毫不手軟地將錢花在刀口上。

（我們花費在 VCR 的拍攝預算比一般小劇場的整場花費還要高昂）

拍攝日程訂在十一月初，耗時兩天的時間拍攝完畢。

（VCR 裡登場的記憶雲朵玻璃瓶的總量，甚至剛好與 BTS 的出道日 6 月 13 日相符，容量總計 613ml。）

在反覆的剪輯作業、錯別字修正、經紀公司核對後，

所有前置作業完成時，

時間已經來到一月初，倒數首爾場只剩下不到幾天。

從小劇場開始到
競技場巡演

當然編列過
各種預算

預算機器
試算表就是
我的朋友

善良鴨子的公演專業術語小教室

共同費用預算

當演出並非只在單一城市，而是巡迴演出時，必須編列「共同費用」的預算，要事先列出在每個城市所預計支出的項目，例如 VCR、服裝、海報、VJ（演唱會時，歌手後方的視覺影像）等，再將此共同費用均分至各個城市成為 1/N（同時也需考量每個城市的實際座位數量和已販售的數量）。以四期歌迷見面會的 VCR 製作經費舉例說明的話，將由首爾兩場、日本巡迴六場共同負擔。

預算的法則

第一法則：永遠有人追討編列進度
第二法則：每次編列都會往上增加
第三法則：不管怎樣提高還是不夠

以事前場布完成情況下開放入場（又稱 pre-set，在觀眾入場前準備完畢之意），

希望觀眾從入場的瞬間就能成功掉進「阿米棒的世界觀」內，

B 舞台的巨大阿米棒 ABR 隨時變換著燈光，

A 舞台邊緣的燈飾與導火線接點也閃爍亮光，

LED 牆也播放著擺放記憶雲朵的櫃子給場內每位觀眾觀看。

當鏡頭對焦在阿米棒的同時，Jin 的聲音傳來：

「阿米！在這裡！在這裡！沒錯，就是手裡拿著的阿米棒！」

開場 VCR 一開始就點出本次演出的世界觀，

觀眾們就像是被阿米棒裡傳出的口白吸引，

深深著迷於七名妖精所在的阿米棒世界內。

回顧 BTS 與 ARMY 共同的回憶後，這些記憶會化為精華，

RM（飾演配方傳遞者 Recipe Messenger）將精華投入機器內，列印出「記憶雲朵」的配方，

帶著配方的 j-hope（飾演調配者 Compounder）依據配方內容調配歡笑、感動的元素，研磨成粉後，推送給 V（飾演廚師 Chef），

V 將材料放進機器內，做成棉花糖般的雲朵，

Jin（飾演試吃者 Taster）會試吃完成的雲朵（當 Jin 吃進雲朵時，會浮現該記憶場景），

通過試吃作業後的記憶雲朵，

Jung Kook（飾演裝飾者 Decorator）則將雲朵輕巧地放進玻璃瓶中，並綁上合適的緞帶。

SUGA（飾演分類標籤者 Labeler）負責將每個瓶身貼上專屬標籤，

Jimin（飾演展示管理者 Curator）將每個記憶雲朵分門別類，擺放進櫃子。

「讓我們創造專屬今天的回憶放進空格內吧」，隨著口白的聲響，開場 VCR 結束播放。

接續的是第一首歌 24/7=Heaven🎵的舞台，

燈光集中在 B 舞台的大型阿米棒 ABR，

成員們就像妖精般出現在阿米棒內，

ABR 升上空中後，成員們走出阿米棒的世界，

透過走道與現場觀眾互動，

然後搭上由 B 舞台拆卸而成的移動車輛，

四台車輛繞行於會場四周，成員在歌曲進行的同時也對場內觀眾揮手問候，

在 I like it pt.1+pt.2🎵兩首歌的時間內，

成員們聚集回到 A 舞台，

表演完首次登場的 I like it pt.2🎵後，對著現場觀眾進行第一次的問候談話。

從開場就入戲

第一段節目為，成員於記憶儲藏櫃中挑選記憶雲朵，並品嘗一口（還將雲朵的味道形容地有聲有色）記憶雲朵（棉花糖）後，
將這段記憶召喚於眼前，與歌迷們分享當時的回憶。

接下來是 BTS 所穿過「舞台服裝 TOP10」的問答，
成員們分享當時的種種後，
憑藉（！）問答的輸贏，成員們依序進入祕密的衣櫃內，
衣櫃裡有著能使歌迷們就地融化的可愛動物睡衣，
成員們要穿著動物睡衣，走上伸展台後還要跳舞。

安可 VCR 登場的是「Guardians of the ARMY BOMB」
參考漫威電影《星際異攻隊》（Guardians of the Galaxy）的片名而來。
內容為公司職員與學生的阿米們在生活上容易遇到的難題。
（角色由 Jung Kook 和 V 飾演，同時這兩位成員的角色也符合「HOUSE
OF ARMY」的角色延伸，負責對付不讀書學生的 SUGA 同樣也出自於當
時的叔叔一角。）

故事大綱以「無論身處何處，只要擁有阿米棒，阿米棒精靈就會出現幫助
你」為主軸，而「守護 ARMY 的阿米棒妖精 BTS」會在 VCR 裡驚喜登場。

當網路售票的演唱會座位已被選擇時，
這些妖精們會暗中出現幫忙；
在搶票大戰裡落敗的阿米們，
妖精會暗中瘋狂點擊的搶票；
當網路流量已經耗盡，無法觀賞線上影片的阿米們，
妖精們會成為他們能順利連接的無線網路。

接續 VCR 的舞台表演，是與劇情相互呼應的 Pied Piper♬
歌詞中貼切唱著「Stop 別再看了，趕快讀書，你的父母和部長都討厭我。」

隨著兩首安可歌曲 Pied Piper ♬和 Best of Me ♬結束後，
BTS 再度回到 B 舞台的中央，
成員就像登場時圍成圓形，
旋轉舞台開始上升的同時，
阿米棒 ABR 也緩緩從天而降，將成員們包進阿米棒裡。

謝幕的最後伴隨著 Jin 的配音「以後也請多多指教」後，
見面會正式落幕。

走吧！

我們要團結為一體！

我們要回到阿米棒的世界裡了！

真的要走了！

大家都準備好了嗎？

喂，你真的很配合

我們要永遠幸福喔
再見～

不要走

以後阿米棒對
我來說就不一
樣了……

妖精們～

謝幕字幕
2、1、GO！

首尾呼應的
感覺真好

我的阿米棒真
是太珍貴了

成員應該可以
安然地從演技的
世界裡走出吧

成員們到最後
一刻也沒有放
棄演技

雖然是我寫的，
但真佩服自己

再3秒就好，
再會了
阿米棒世界觀

四月在橫濱體育館和大阪城演藝廳進行了見面會的巡演，

雖然主題、概念、VCR 大同小異，

但演出歌單有所異動（多數換成日文歌曲），

互動單元也針對日本歌迷的喜好重新設計，談話內容也以日文為主。

總共六場的演出裡，要擬好每日些許不同的日文談話內容、翻譯、校對、

修正、製作 MC 提示卡，還要放進提詞機⋯⋯等等，作業量相當龐大。

歌手們要在忙碌日程裡，抽時間練習腳本對話，還要背誦（幾乎一半的）

日文，確實是相當不簡單的事情。

而關於舞台的最大變化就是本次在日本使用了 360 度的舞台。

會場中央的 A 舞台上方懸掛阿米棒 ABR，

四方的走道則以十字劃分，

360 度舞台的優點就是無論觀眾在哪一邊，都能平均縮小與舞台的距離。

360度舞台也是
我的第一次。
4th MUSTER
也是我第一次執導
360度舞台的演出唷。

韓國的體操競技場在2018年的翻修後，
天花板也能懸掛裝備，
因此開始舉辦360度的演唱會。
蠶室室內體育場
也偶爾會搭建360度舞台的演出。

善良鴨子公演專業術語小教室

終端式舞台與 360 度舞台

不開放販售座位

地面
2樓
3樓

終端式舞台

地面
2樓
3樓

360舞台

終端式舞台為 A 舞台位在演唱會場地的盡頭；360 度舞台則是將 A 舞台搭建在場地的正中間，360 度舞台有著以下特點。

1. 大幅縮短歌手與觀眾的距離。

2. 雖然會縮減地面席次的數量，但相對的能夠賣出較多的座位席，能有效提高整體門票銷售量，因此適合舉辦在座位數較多的公演場地。

3. 為了確保四面的觀眾感受，需要設置更多設備，例如音響、攝影機、聚光燈，需要準備 2~4 倍的數量。

4. 對於具備懸掛系統的場地較有利，若是在無法懸掛的場地，則需在舞台四周建置至少四座地面鷹架，將造成部分觀眾視線阻礙。

5. 歌手需要顧慮四方的觀眾，因此需要嚴密地編排演出細節。

歌迷見面會在七天內橫跨兩座都市，舉辦六場公演，每分每秒都很緊湊。
首次使用的 360 度舞台、每日更動的日語談話內容以及十字形動線等，
對於製作團隊及歌手本人都是有些殘忍（？）的考驗，
即便每天彩排演練，依然容易發生大大小小的失誤。
例如在大阪見面會的第一天，V 雖然不是受處罰的成員，
但卻失誤地穿上處罰服裝（西瓜衣）出場，
（雖然就結果論而言，現場觀眾因此更加開心，所以很難稱作真的失
誤。）
而在容易混淆方向的十字形走道上，威利 PD 也不停利用耳麥引領成員走
位的方向（V，六點鐘方向！不不不，SUGA 要走向 12 點鐘方向）。

明明是推掌遊戲……

我們在橫濱場準備了星星，

大阪場則是帶著翅膀的愛心，

運用薄型的保麗龍，切割成手掌大小，兩面還有成員簽名（特別委託在熊本的師傅製作，成本昂貴）。

這些形狀美麗的小禮物，吊掛在天花板上，

然後像紙飛機般悠悠飄下，飛向歌迷，

成為適合珍藏的紀念品。

從主題、舞台設計、談話內容、視覺設計、VCR、遊戲單元等，

每個環節都充實豐沛，成功打造完整度極高的〈HAPPY EVER AFTER〉歌迷見面會。

在〈HAPPY EVER AFTER〉巡演的期間，

（同時 5 月有告示牌頒獎典禮、6 月則是出道五週年表演。）

我們也策畫著即將在 8 月開始的全新巡迴演唱會。

我們都知道，

這將是一場繞行地球一周的旅程，

每個足跡皆是歷史的新篇章，

每項試煉都比過往更加艱難，

即將邁向 KPOP 歌謠界至今無人航行過的偉大航道。

金PD的巡演生活

原本是國內自產自銷的「韓國主流音樂」，
成為「KPOP」成功輸出至世界各地，
KPOP 歌手的海外巡迴演唱會場次爆發性成長，
我剛踏入表演製作圈的 2002 年，
是 KPOP 界才正準備將觸角往海外延伸的時期。
當時的韓國製作演出團隊幾乎不會一同出國巡演，
因此相當景仰能與東方神起或安在旭共同巡演的前輩，
但放眼現在的製作圈，幾乎沒有人沒有一同與團的經驗，
由此可見，當今的演唱會製作團隊都是往來於世界各地，製作 KPOP 演
唱會。

第一次的海外巡演工作，有很多不熟悉之處，也有許多新奇的經驗，
但現在包含我和其他 BTS 的相關工作人員，
每個人都練就一身海外巡演的功夫。

「要去巡演的話，不是可以藉機去國外玩嗎？」
我經常聽到這個大家最好奇又帶點忌妒的問題，
本章將分享，無法將護照用至到期日就要更換，
頻繁飛行於各國的巡演者人生。

Q1. 航空哩程數一定累積很多？

這是最常被詢問到的問題，沒錯，真的累積很多。

但沒有想像的那麼多。因為大部分出差時都是搭乘經濟艙，甚至是經濟艙裡最便宜的座位（雖然相同是經濟艙，但依手續費或其他費用將有不同售價）。

因此便宜的價錢也只能換取並不高的哩程數。

還有經常產生的誤會是「因為停留在海外的時間較久，哩程也會隨之增加。」

雖然不是完全錯誤，但也不完全正確。

往來於相近的兩個國家的話，幾乎感受不到哩程數的累積，

在歐洲或美國內陸來往時，幾乎使用國內線的廉價航空或巴士，

因此也無法累積大量的哩程數。

彎著腰賺取的哩程數，就是要挺著腰桿使用

就算將哩程數的每一點都存好存滿，
沒有升級至商務艙這樣累積起來的數量，
也只夠家族旅行時的一名成員使用唷

沒有在
炫耀啦……

孩童滿兩歲後，
需付成人票價的75%

什麼時候長那麼大了

這是要寫進我獨
自育兒的篇幅裡
對吧？

對對對
是是是
沒錯沒錯

不要再囉嗦，
趕快出發了

還要繼續
炫耀嗎

出發出發
搭飛機出發！

飛機
飛飛！

Q2 在國外都吃什麼？

彩排及演出當日時，因為沒有時間踏出場外（韓國演出時也是），
會場有現場供餐的服務，
時而是韓國料理便當，時而是速食快餐，
當製演團隊人數較多時，會以自助餐的形式供餐。

自助餐內容多以韓國料理為主，
都是經由營運組試吃後所訂購的外燴團隊，所以幾乎都很美味。
（有時候會在海外演唱會，遇到畢生難忘的韓食自助餐，例如巴西場那次
的自助餐真的太棒了。）
能看到韓國工作人員排著隊，夾取外國廚師所烹煮的韓國料理的世界奇
觀。

都你在說

我們所被編制的 C 部門，最多會在一個星期前抵達當地，
著手準備現場舞台搭建事宜，此時會發放每日餐費津貼（per diem），
津貼將以當地貨幣發放，
補貼工作人員午／晚餐的支出，一餐平均 15 ～ 20 美金左右。
這段期間每個人能自由使用津貼，
隨個人喜好與時間安排至附近的餐廳用餐，或是點用客房服務。

此外，有人能很快就適應當地飲食，但也有人只鍾愛韓食，
特別是巡演期間超過兩週之後，工作人員看到韓食時都會淚流滿面，
搭著 UBER 或 Grap 四處尋找韓國料理店已成基本技能，
還有人會從韓國帶來滿滿一箱 HMR（加熱調理包）備用，
或是找尋當地的韓國超市，購買韓式 HMR 及小菜，冰在旅館冰箱。
旅行用的電熱鍋更是人人必需品（且必須是自動變電）。

塞車的料理台
五個人共用一台迷你電熱鍋

Q3 到當地都做些什麼工作？

所有的工作人員統稱為「Artist Crew」，韓國方的人員隨著巡演規模大小，
少則十幾名，多則超過一百名，
依循各自所負責的工作項目進行編列，分為 A、B、C 部。
A 部包含歌手、經紀人、保全人員、梳化（髮型、化妝、服裝造型）。
B 部包含舞台助演（樂隊、舞者）。
C 部則是導演與表演製作團隊。

隸屬 C 部的 PLAN A，為了力求每場舞台演出都能吸取經驗並有效改善，
每座城市、每場演出後都會整理檢討報告，並與歌手一同開會研議，
職責也包含當歌手突然受傷或發生無法登台演出的緊急狀況時，能妥善處
理與擬定應對措施等工作。

此外，C 部的燈光導演也會依照每個國家的燈光設備，
修改舞台演出內容，
在現場實際操作燈光系統。

PLAN A 即是集結舞台各個專業單位，架構而成的製作演出團隊。
（雖然只是簡短敘述，事實上在現場無時無刻都在發生可預測、不可預
測、技術性或非技術性的問題，是每天為了解決問題到處奔走的巡演人
生。）

Q4 如何運用巡演的中間空檔？

這個問題很難只有一個回答。
由於關乎到每位工作人員的工作職責及私人安排，同時也攸關演唱會事前準備工作的日程，我挑出幾項較常見的情況。

有些人會運用休息時間（短短幾個小時也不放過）把握時間在當地觀光，
拜訪旅遊勝地、打卡熱點，或是探訪知名美食、市集等等。
抱持著到死前都不會再來一般的心情到處吃喝玩樂，
玩遍迪士尼、環球世界等知名世界樂園，或是觀看運動賽事。
造訪紐約、拉斯維加斯、倫敦等地時，也有許多人選擇觀賞各項表演展覽。

在我早期有海外巡演的機會時，也是拚了命般四處看表演，
為了家人大肆採購紀念品，
從嬰兒食品、玩具，到迪士尼的公主洋裝，
還有入浴劑、糖果餅乾、化妝品、髮梳、保健食品等。

另一方面也有旅館派，
待在旅館的健身房運動，然後去投幣洗衣房發呆，
在房間內，用筆記型電腦連接電視（HDMI 線是必需品），開始狂看 Netflix，
或到鄰近超市買上幾罐當地的啤酒，回到房間內享用。
比較親近的旅館派們也會聚在一起，吃著從韓國帶去的小菜，放鬆心情。
或賭上餐費，打打牌消遣時間，
不然就是像昏迷般睡一整天，
也有人會打開電腦，回覆巡演期間累積的信件，
用自己的步調準備下座城市的演出準備。

Q5 關於到世界各地巡演，父母們的看法？有時間談戀愛嗎？

如果是未婚者的話，一開始家人都會很好奇工作內容，
但久而久之，只會剩一句「下一次什麼時候要出發？」的制式化問候語，
頂多偶爾委託採買免稅商品或當地的紀念品罷了。

但若是有交往對象的情況，就稍顯棘手。
俗語所說的「距離產生問題」，雖然有許多例外，但也是溝通的問題之根。
兩人能相處的時間少之又少，並且重大節日都缺席的狀況下，
很難作為滿分的另一半。
（對於本來就岌岌可危的關係，長期的海外巡演就像分手的扳機般俐
落。）
但換個角度思考，適當的巡演生活對於倦怠期的情侶並非全然毫無益處，
出自身不由己的因素而分開兩地，
反而能讓再次見面的機會更加珍貴。

深夜在旅館大廳遇見的熊熊愛苗

Q6 有家庭的人怎麼辦？小孩子記得你嗎？

有家庭的話，問題的層次已經不一樣了，

但是有子女的情況下，問題更是難題等級。

外出巡演的一方會對獨自留在家中的一方感到萬分虧欠，

而留在家中的一方需要一肩扛起持家育兒的重責大任，

因此成為父母的演唱會製演人員，必須要狠心做出犧牲家庭時間的選擇。

與李佑貞小姐的貼身專訪

首先，當聽到海外巡演的字眼時，就要做好獨自育兒的覺悟，一開始真的很辛苦，也覺得很委屈，丈夫一年有1/3的時間都在國外，還要扣掉回國後適應時差的日子，原本在國外的時間就已經不短，連在韓國的時候也要為了準備巡演而加班熬夜，忙得不可開交……
因此現在的我，自力更生的能力可謂達人等級，甚至還自己帶著兩個小孩出國，就為了到丈夫所巡迴的歐洲去跨國尋親。但隨著自己照顧小孩的時間變多，也有更多時間可以跟家人、朋友度過，特別是同齡朋友中，也有養兒育女的那些朋友，在彼此丈夫都出差的時候，可以相約談心，尤其我們家更是所有人家中最常不在的那種，很心疼丈夫在國外只能吃HMR慰勞思鄉之愁……但當他吃慣又鹹又辣的加工食品後，竟然還嫌家裡的飯菜太淡呢。
別人都說，妳老公真好，可以跟知名歌手一起出國巡演……但我卻難以感受有什麼好處。

當老公出國巡演時，
是怎麼度過的呢

每個字好像都在
打我後腦杓

超過一個月以上的出差時，對孩子們來說，爸爸就是「透過視訊螢幕」見面的人，雖然幸好孩子們都能記得父親的模樣，但對他們而言，爸爸等於出差，當幼稚園老師問起孩子們父親的職業時，孩子們會回答「出差」，其實也有些心疼，身為父親卻無法時時見證孩子的長大。當BTS舉辦出道Showcase時剛好是懷第一胎的時候，要生產時，剛好是巡演正要開始的時期，現在都已經是五歲了，明年就會開始上學，現在剛好是育兒最忙碌的時光……但時間是不會重來的。

對於孩子們來說，唯一的好處……大概就是爸爸可以買到限量的迪士尼公主裝這樣吧？無論是冰雪奇緣還是美人魚都有……但是他不知道孩子們的喜好跟尺寸，每次到賣場時都會拍一堆照片傳來詢問要買哪件，這種感覺比起收到禮物，更像是跟海外代購連線的感覺，但每次如果說想要買什麼，他都會盡全力買到手，可能也是出自想要補償的心吧。

孩子們的反應又是如何呢？

看來真是很多苦衷

辛苦了，謝謝妳

媽媽，爸爸在說話嗎？
爸爸幾天後要出差？
要去美國嗎？還是中國？
還有什麼國家要去？

金允

會買艾莎洋裝嗎？
媽媽我嗯嗯了

金妍

好幾年的期間為了巡演而無法顧及家庭，

希望藉著文字，

對獨自養家育女並寬容接納我的妻子李佑貞小姐，表達最深的敬意與謝意，

以及不變的愛意。

CHAPTER 3
我們佇立於競技場

這是一路險峻陡峭的上坡路。

回顧韓國國內，從容納兩千人的 AX Hall 開始，一路走過奧林匹克劇場、手球競技場，

還站上體操競技場，

也成為在能容納兩萬人次的高尺巨蛋，擁有九場以上演出經驗的傲人紀錄保持者。

放眼國外，則是從容納一千人的演藝廳到體育場館，

到最後寫下歷史，站上容納三萬五千人的大阪巨蛋。

「世界巡迴」、「體育場巡迴」、「巨蛋巡迴」

這是所有歌手與演唱會製演團隊的最終夢想。

PLAN A 努力地越過千山萬水，克服重重考驗，

一點一滴地實現夢想的藍圖。

然而，成長必然伴隨著苦痛。

長高的孩子要承受膝蓋的痠疼；

運動選手要忍過肌肉的撕裂，

要得到更好成績的學生，就必須戰勝自己。

2018 年及 2019 年，

我們走上 KPOP 無人所及之地。

面對難關及考驗所纏繞的荊棘叢林，

我們無暇顧及周遭，

有人的心受了傷，

也有人造成他人的傷，

在傷痕尚未結痂前，又會有新的傷口劃過流血，

因此更加煎熬，

因此更加成熟。

2018 年夏天，首爾蠶室主競技場

〈BTS WORLD TOUR 'LOVE YOURSELF'〉（以下稱〈LY 巡演〉）

2019 年春天，美國洛杉磯玫瑰盃球場

〈BTS WORLD TOUR 'LOVE YOURSELF : SPEAK YOURSELF'〉（以下稱〈SY 巡演〉）

以及在六個月後，重新回到韓國首爾所舉辦的〈SY Final 巡迴演唱會〉。

這一段旅程，

是用「大長征」形容，都詞不達意的大長征故事。

起 pt.1_團隊的深度

2017 年 12 月的〈THE WINGS TOUR : THE FINAL〉演唱會，
與前來觀賞演唱會的美國視覺創作團隊 Fragment 9（以下簡稱 F9）的傑森
有了認識的機會，
〈BTS WORLD TOUR 'LOVE YOURSELF'〉就是我們攜手合作的第一步。
（承續前篇）在歌迷見面會〈HAPPY EVER AFTER〉於韓國、日本等地
巡迴的同時，我們和 F9 已經著手研議〈LY 巡演〉的初步企劃，
從 2018 年 1 月底開始，雙方透過視訊會議商討細節，
PLAN A 因循著對 BTS 的了解與長期以來的合作經驗，
提出演唱會內容的要點和本次巡演想要實踐的舞台表演，
F9 針對這些意見，企劃出與之相襯的舞台呈現，
雙方不斷溝通、修正，共同激盪出最完整的舞台表演企劃案。

韓國的演唱會
製作界…
目前還沒有
這樣的專業團隊

但想必過不久後
就會出現的

善良鴨子的公演專業術語小教室

視覺創作者 Visual Creator

經紀公司希望〈LY 巡演〉的視覺呈現，能帶有「美國流
行樂」的風格，因此開始篩選合作對象，經過評估後，最
後選擇與 F9 展開合作之路。
F9 團隊有 Jeremy Lechterman 以及 Jackson Gallagher 兩
位主要設計師，團隊主要負責策畫演唱會的燈光設計與視
覺設計，曾擔任 Alt-J、強納斯兄弟（Jonas Brothers）、
齊斯艾本（Keith Urban）等人的演唱會執行。

幸好 PLAN A 的職員都擁有英語會話的能力，

（皆能流暢地進行中階以上的對話，甚至還有英語母語者）

雖然在會議時的溝通沒有語言的障礙，

但為了克服背景聲音對視訊會議的影響卻花了不少力氣。

以及還要克服現實的時差問題，儘管彼此再如何禮讓，

依然是對於雙方都痛苦的時間，

我們主要在韓國早上 9 點（美國科羅拉多州晚間 6 點）或是，

韓國晚上 12 點（美國科羅拉多州早上 9 點）與他們進行會議。

經過幾次的會議後，能感受到無論東西洋哪個時區，對於表演製作業界來說，

早上 9 點真的是個難以激盪創意點子的時間。

早上 9 點，一起床就開始的視訊會議

長達 100 天左右的時間，
PLAN A 和 F9 舉行了無數次的線上會談，
透過電子郵件、訊息相互溝通討論，
針對各項設計與舞台裝置進行研議，
經過審慎考慮後，將最終的設計案遞交給經紀公司。

經紀公司最後所選擇的設計是，
（第一個想法，同時也是 PLAN A 和 F9 最強烈推薦的）
象徵 BTS 和 ARMY LOGO 的四組舞台裝置（總共八片）
八片葉片的前方為螢幕、後方為燈光，側面也設置照明系統，
擁有能夠左右移動、並且 360 度旋轉的軌道設計。

晚上 12 點，這次換你們了

研討主題概念或舞台設計的初期，
我們不會限制團隊每個人的想像空間，
不想讓害怕成了想像力的枷鎖，
每個人盡可能的「將夢做大」，就算是「胡言亂語」也沒有關係，
我相信這樣才能真正突破框架，做出創新。

當把夢做大後，就是與現實四目相交的時間。
場地的實際條件、預算掌控、日程規劃、技術實踐的可能性，
以及對於整場演出的相容性等現實考量，
運用這些現實考量雕鑿出夢想中的舞台，
透過內部會議和其他專業團隊的諮詢，刪去、更改細節，
時而與其他設計合併，時而加強呈現，
我們將原先只是隨口一提的想法或靈光乍現的意象，
具體用設計圖和流程表呈現，
將做大的夢想，實現於眼前。

讓我看看⋯⋯舞台上有四座軌道，每座軌道掛上兩大扇葉片⋯⋯不只是左右移動，甚至還要自體旋轉，尤其是最大那片真的不是開玩笑的，韓國有做這種軌道系統的公司嗎？我要問誰，還是要交給誰負責？

先當作全部都要從頭製作好了，後方要裝上框架才能掛燈具吧，那連框架也要訂製了吧？

正面的LED螢幕⋯⋯可是LED大多是正方形或三角形，雖然也可以用黑色遮光板遮住，但也要厚重才不會破壞畫面，還是連LED也要訂製？LED是可以訂製的嗎？可以吧，一定要可以，只是又貴又耗時而已

後面要裝滿圓形燈具⋯⋯包括備用燈具一同計算的話，一組最少要200顆燈，可是巡演需要共四組備用⋯⋯啊⋯⋯這樣需要800顆嗎⋯⋯天哪⋯⋯甚至還有側邊的燈具還沒算。

而且這些裝置還要能裝進貨櫃，還要想到如何運送，也要擬定現場的組裝工作流程，葉片不先組裝的話，就會耽誤下方舞台的搭建時間，然後就會耽誤到彩排時間，然後就會拖延開場時間⋯⋯不行，這樣就會是歷史悲劇了！

真是沒有一件簡單的事，明天我要打電話給相關公司詢問了⋯⋯

實踐葉片裝置的工程，絕對是最艱難的任務，
經過踏破鐵鞋的詢問後，最後聯絡到位在德國的舞台裝置製造廠商，
與他們的公司代表麥可聯絡相關細節後，
確定將軌道系統和葉片的轉輪交由他們製作。

接下來就是國內團隊的工作，
舞台搭建組負責籌備轉輪、與軌道系統的軸心製作工程和懸掛設備的巨大
鷹架，以及能夠讓上述設備順利運作的電線與配電箱。
影像設備組則為了降低使用黑色遮光板的機率，
向各個廠商訂製了不同形狀的 LED 燈具，
照明組也著手準備高達 800 顆圓形燈具和協調其配電系統。

每個人經手的工作都是史無前例，
大家都迎向從未有過的艱難大挑戰。
各組透過合作關係，完成手中任務。
另外，為了配合巡演的日程，葉片系統必須製作四組的數量，
因此投入製作的時間、人力、資源，還有預算更是難以想像的地步。
（雖然能夠製作一組，以空運的方式載送各地，但這樣的話運輸費用會成
為無法估算的無底洞。審慎考慮製作經費與運費後，決定同時製作四組系
統。）

巡演的主視覺（key visual）葉片系統開始製作後，
其餘的舞台設計也陸續展開製作工程。

以體育界來說，無論何種項目的運動賽事，

能在賽事季節裡獲得優勝的隊伍都有一個共通點，

就是先發選手和其他選手的資質都在相似水準之上，

以一個賽季需要進行 100 場以上的比賽時，

必須審慎挑選所有可能出賽的選手，完善隊伍的深度（Team Depth），

才能在長期的賽季中持續得到優秀的成績。

在準備〈LY 巡演〉時，沒有人知道接下來的計畫，

（甚至〈SY 巡演〉是在〈LY 巡演〉開始後才決定的巡演。）

光是漫長的事前準備和預留事前彩排時間，

以現在所知的演唱會日程來看，已經是從未有過的超長期巡演，

對於迎戰這次的長征，必須慎重考慮製演團隊的人力安排，

以一般的情況來說，巡演組在巡演期間內不會有變動，

但面對這次的超長期日程，必須要培養可以交替的選手來面對挑戰。

一支有深度的巡演團隊有著以下優點：

第一、當前座城市的演出日期和下一座城市的舞台搭建日有所重疊時，

能分成兩支隊伍，同時出發至不同地點展開工作。

第二、負責人生病或因不可抗因素辭職的緊急情況時，能立即找到訓練有

素的人員取代空位，補足團隊所需。

第三、在日程沒有空檔的連續進行時，能讓工作人員回韓國短暫休息後，

出發至下個國家或城市進行準備。

我們將能替代的人力深度調至 1.5 倍，

原本需要兩人的組別，就先安排好三位，需要四人的組別則安排至六位，

並且全員須同時參與事前彩排，確保巡演期間能無須另作訓練，能立即參與現場工作。

以結果來看，

雖然無法所有組別的人力都達到 1.5 倍以上，

但從事前準備就開始訓練的工作人員們，

在首爾首場演出前的颱風（！）緊急狀態就起了良好的效用，

更在面對〈SY 巡演〉的加場過程裡成為團隊中不可或缺的存在。

PLAN A 為了加強團隊的深度，於更早之前就開始著手預備，

2017 年 8 月到職的志敏 PD 和 12 月到職的歐凜 PD，

以及 2018 年 1 月到職的白熙 PD，

他們不僅從〈THE WINGS TOUR〉、〈HAPPY EVER AFTER〉就進入團隊工作，

更外派參與其他歌手的演出製作，

讓他們能快速適應並得到成長。

而溝通是維持團隊間緊密連接的重要關鍵之一，
美國、德國團隊由於地緣關係，
只能使用郵件、電話、視訊會議和訊息交流。
而在韓國的工作團隊，每週皆有固定的專案工作日，
從年初就制定好從 2 月到 8 月的聯合工作日時程，
各組的組長必須事先安排時間，準時出席。

在聯合工作日時，組長們彼此溝通，運用黑板進行簡報，
並現場修改設計圖，確認結果，
經由零時差的溝通達成最快速又正確的結論，
不同專業領域的組別欲解決問題，最好的方法就是透過專案工作日，
直接與該組進行討論，達成彼此共識。

團隊平均一個半月開一次會議
每次開會租借能容納 40 人的會議室
共同更新這段期間以來的進度以及遇到的問題。

與此同時，
我們也和 F9 針對個別歌曲的舞台，持續進行視訊會議，
更實際場勘蠶室主競技場和日山的 KINTEX，
也與美國、歐洲當地的演唱會製作協辦單位不斷往來郵件，溝通細節。

炎熱天氣快速找上門的六月底，

集結韓國、美國、德國優秀人才的深度隊伍，

出發前往日山的場地。

起 pt.2_鐵火鍊金的監禁生活

葉片系統最重要的軌道與轉輪，

已經從德國搭上飛機，飛往韓國，

對於此項系統都是第一次操作的韓德兩隊，將實地進行檢測。

首次的事前組裝彩排訂在 2018 年 6 月 27 日及 28 日，

天空就像隨時會驟然下起大雨般地烏雲密布。

27 日當天早上，韓國隊和德國隊聚集於日山的場地，
一同開箱設備並組裝，
我們安排巡演內負責組裝搭建的組別一同參與學習，
而德國方面則是有製造廠的代表麥可和技術工程師，
還有將和韓國隊共同參與巡演的理查德。

那天晚上正好是 2018 年世界盃足球賽 32 強選拔賽，
甚至是韓國對戰德國的那天。
（最後韓國以 2：0 打敗前屆世界冠軍的德國隊，讓德國隊成為 F 組最後
一名。）

這一切都不是偶然

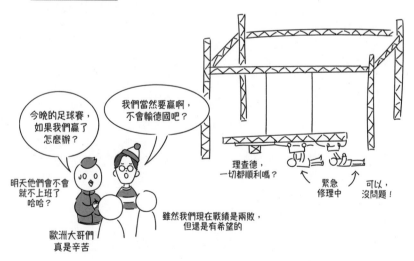

幸好隔天他們還是如期出現。

（但沒有任何一個人提起前晚足球賽的話題。）

我們將原先只存在於設計圖上，同時也是此次巡演最重要的象徵，

軌道式轉動系統的搭建方法和操作方式鉅細靡遺地摸熟，

確保巡演過程的順暢進行。

在拆建的 28 日晚上，雨開始不留情面地下起，

之後為了進行第二次的事前組裝彩排，還有四次的專案工作日，

即使酷暑悄悄籠罩大地，我們依然再次前往日山的 KINTEX。

從 7 月 12 日開始的第二次事前組裝彩排，

我們從搭建開始到技術彩排、歌手動線彩排，

以及更改細節後的總彩排到撤場完畢，總共進行 19 天的時間。

第二次的事前組裝彩排有幾個目標：

第一、讓全體出演團隊和全體工作人員熟悉演唱會流程。

除了韓國、美國、德國、日本方的團隊，

以及所有演唱會現場的工作人員皆參與彩排，

並讓歌手能夠擁有充分的彩排時間，

確保首次演出能夠順利進行。

第二、將原本只存在於虛擬畫面中的舞台設計實際重現於舞台，用肉眼找出能加以調整的細節，將每個舞台內容修潤至最盡善盡美。

第三、將需要多方團隊共同搭建的四組葉片組裝完畢，並且測試軌道與轉輪的功能是否正常，

並於 8 月將 A、B、C 組透過海運寄送至國外。

（D 組於日山搭建完畢後將使用於首爾場，爾後運送至日本。）

因此，7 月底中下旬，就是完成上述工程的最佳時機。

KINTEX 國際展覽中心為寬 63 公尺、長 171 公尺的四方形空間。

（世界盃足球場的標準尺寸為寬 68 公尺、長 105 公尺，相較之下，展覽中心比足球場寬 1.5 倍。）

由於天花板的高度限制，無法將主競技場的舞台 100% 搭建完畢，

因此事前組裝彩排對於現場演出只能是「象徵性」的演練。

舉例說明，在展覽中心並沒有搭建實際舞台高度，而是在地板上作記號，

標示歌手所移動的位置（A、B 舞台、升降台等）。

舞台內的升降台也只搭建製作團隊認為最需要的部分，

原本的大螢幕也用較小的尺寸代替，

地面邊緣的標示燈也只搭建在右側。

而用來連接 B 至 D 的移動舞台（C 舞台）則實際操作，搭配能夠前進的裝置進行。

但是對於實際要進入 A 舞台的裝置卻盡可能地做到事前搭建。

尤其是葉片系統、燈光照明、LED 的裝置，必須模擬演出當天的流程，

才能確保主舞台的工作流程順暢。

展覽中心 19 天 18 夜的監禁日誌 1

展覽中心 19 天 18 夜的監禁日誌 2

氣象局說 2018 年夏天是有史以來最熱的

在長達一週的組裝時間，反覆經歷測試後，
所有的軌道、轉輪、葉片終於都組裝完畢。

接續三天的技術性彩排後，
F9 的十名成員陸續抵達韓國。
雖然之前與傑森只在高尺巨蛋有過短暫會面，
但經過這段時間以來與他們的視訊會議，
PLAN A 和 F9 一見如故，很快地就能熟悉彼此，投入現場作業。

進行技術性彩排的三天內，我們仔細預演每首歌的舞台，

找出先前遠距溝通時較難發現的問題點，

確立最終舞台設計案後，

讓所有出演團隊能實際演練。

在隨後的五天時間內，讓歌手能搭配著音樂和舞台設計進行彩排。

五天之內，歌手仔細演練每一首歌曲，

也向他們說明當天詳細動線規劃和舞台設計理念，

同時也聽取歌手與公司意見，進行細部修正。

並實際穿著舞台服裝進行舞蹈彩排和服裝修正。

成員們迅速理解每項舞台內容與動線，

在最後一天進行了兩次不停歇彩排，

歌手們排練完一個月後將要盛大展開的舞台後，

開開心心地踏上了回家之路。

彩排……
就是生命

不彩排
直接演出的話
會短命的

善良鴨子的公演專業術語小教室

不停歇彩排 （Run through Rehearsal）

囊括從開場至退場的所有舞台演出內容，以不間斷的方式模擬當天演唱會流程。通常的彩排方式為每首歌結束，或是每個區間結束後進行研討的片狀彩排。但在不停歇彩排時，能模擬片狀彩排時不易發現的問題點。例如中場VCR 時，歌手休息時間過短，或是兩首歌之間道具搭建的時間不足等等。因此，不停歇彩排必須在正式演出前，至少進行一次以上。

在毫無喘息時間的彩排日程裡，
美國、歐洲、日本等地的協辦製演團隊也接連抵達，
進行技術指導和相關說明。

為期兩天的二次技術性彩排後，
四組的葉片系統平安載送至物流組的倉庫。
外國工作人員陸續歸國，
韓國工作人員則負責現場撤場與善後。

結束了漫長的監禁生活後，
我們終於走出國際展覽中心。

承 pt.1_颱風來襲前一夜，首爾蠶室主競技場

掙脫監禁生活和冷氣房病的展覽中心後，
迎接我們的是每天達到 35 度的夏天與高溫難退的熱帶夜。

進駐蠶室的三週前，
我們將在展覽中心無法處理的問題移至辦公室解決。
例如 Epiphany♪的舞台內容在展覽中心彩排後，
決定捨棄當初的設計，重新構思全新的舞台內容。
還有在蠶室才會發生的問題們也是商議的重點，
例如雨天備案等等。
同時，運往美國和歐洲的貨櫃順利出發後，
也必須更新技術需求表。

此外，在演出的營運層面上，
我們在與競技場管理辦公室的每場會議中，聽了無數遍保護草皮的請求，
還要準備數十組加起來超過上百人的通行證、停車問題、餐食需求，
租賃物品清單等等。
為了因應酷暑環境下作業，大量購入雨衣和吸濕排汗的襯衫，
涼感領巾、防曬袖套、防蚊液、蚊蟲叮咬藥膏等備品。
以及進出各國所需的簽證資料，還要安排美國簽證的面試。

依照每次巡演的內容，撰寫方式也有所不一

經常聽到當地協辦單位稱讚
整理得很清楚

PLAN A也參考國內外許多演出的技術需求表
找出屬於我們的方式

用韓文解釋都已經很困難的內容
還要用英語撰寫，非常令人頭疼

只要開始寫
就會深陷細節地獄
尤其技術需求表最難纏

對於像SY那樣的大型演出
即使分頭撰寫也於事無補

所以每次都好想哭

所以哭了

善良鴨子的公演專業術語小教室

技術需求表

策畫演出內容的團隊向當地協辦演出團隊所提交的技術說明書，會將舞台尺寸、舞台搭建材質等，以及燈具種類、音響大小、影像設備所需數量、搭建位置等細節詳細記載。

以中小型的演唱會來說，只會有幾名導演跟團前往，所需裝備將記載於需求表內由當地提供；而需事先運送貨櫃至當地的中大型演唱會，不僅會記載當地需提供的設備清單，還須註明我方將運送的貨物列表、尺寸大小、所需用電、國際認證（UL、CE 等國際安全認證），以利查收。

小型規模的演出，需求表在大約十頁左右的厚度；大型規模的演出時，需分門別類訂製成冊，除了基本說明外，還要刊載所需設備清單、各種舞台設計圖（舞台燈光、懸掛系統、舞台裝備位置圖、對講機配置表），以及當地人員清單（翻譯人員和舞台現場工作人員），也可稱為技術指導手冊。為了製作手冊需動員各部門的導演提出相關列表，但最後的統整工作需由熟知整場演出內容的人員進行。

技術需求表需要非常仔細且正確地刊載，才能和當地妥善溝通，達到最高效率，若是稍有不慎，將從當地接到連環的爆炸詢問郵件。

撰寫工作將由製演負責人負責，BTS 巡演時（同時也大多是 PLAN A 所負責的），皆由 PLAN A 的 PD 們負責撰寫。

蠶室主競技場的舞台搭建於 2018 年 8 月 16 日提早進行。
為了確保 8 月 25、26 日兩天的演出能夠順利進行，
我們預留了六天的搭建、一天的技術性彩排、
兩天的歌手彩排，時間完全充裕。

舞台搭建雖然不算快速，但卻比原先預想的還要平安順利，
16 日當天，在預計搭建舞台的區域鋪設草皮保護毯，
於上方搭建堅實的鋼架鐵橋。
17 日，灑水器替草皮澆灌水分後的下午時分，
開始著手搭建軌道和轉輪，夜幕低垂時，已能望見葉片的形體。
F9 抵達韓國，在主競技場的待機室裡也搭建好了模擬控台。
18 日，已能看出主舞台的形體，
鑑於保護草皮的因素，剩下的 B、C、D 舞台需等待先前與競技場負責人
訂定的時間才能進行搭建。

白天雖然還是頂著超過 30 度的高溫，
但晚上已經吹起習習涼風。

那時，沒有人知道。
當我們帶著裝備，進入競技場的 16 日早晨，
在遙遠的關島外海，名為「蘇力」的颱風已經緩緩成形。
氣象預報曾短暫出現過「颱風」一詞，
但每個人都抱著「應該不會吧」的心態，安靜地繼續組裝。

2018 年 8 月下午兩點
寧靜又寧靜，最恐怖的寧靜

2018 年 8 月 19 日下午兩點
一點都不寧靜，最恐怖的蠢蠢欲動

19 日，颱風一詞逐漸占據新聞版面，
字幕打上「請加強建築物補強措施」等字眼。
「演出可能無法進行」的一絲恐懼，
蔓延在腦海深處。

20 日，蘇力颱風無情地逐漸加強，
下午三點，全體工作人員展開颱風對策會議。
（我們通稱這個會議為蘇力時間）
經過討論後，若是蘇力颱風持續增強，
就必須拆除現場裝置，避免人員與設備受損，
同時也代表著演出無法如期進行。
但如果蘇力颱風的威力減弱，或加快速度遠離韓國的話，
即使無法進行彩排，還是能在正式演出前完成舞台搭建的工作。

21 日下午 1 點 30 分，第二次的蘇力時間。
因為天空已經開始下起小雨，我們開始針對設備進行保護措施，
根據天氣預報，蘇力颱風「將在 23 日強力席捲首爾」
我們只能在心中不斷祈求颱風能夠減弱。
直到 21 日晚間為止，我們仍不斷與 F9 一同進行視覺軟體的編程作業，
與此同時，將與視覺裝置無關的裝備先行拆除，
把塔台式的音響搬運至地上，
也把幾千張好不容易裝設好的 LED 牆，全部拆除裝箱。
天空中的雨，不停下著。

根據最新發表的氣象預報，颱風預計在23日晚間9點左右籠罩首爾，我們將能夠拆除的裝置先行拆除，今晚預計和F9進行編程的裝置會在明天拆卸，請各組列出將要拆除的裝備清單。

由於颱風還有機率減弱或改變方向，因此希望各位不要放棄希望，隨時做好可以搭建的準備，並且隨時更新颱風動態。

現在的目標是放棄彩排，只能順利演出即可，預計於颱風遠離首爾的24日下午3點，重新開始搭建工程，由於隔天就是演出當日，也請各組熟悉一切程序，事前備好所需人力。

22 日，從悶熱的天，轉為涼爽的陣風，天空布滿烏雲，
舞台上許多裝置已經拆除，主舞台顯得殘破不堪。
晚間 6 點，第三次蘇力時間。
我們擬定颱風遠離後的重新搭建流程表，
晚間 7 點，租借四台大型起重機，將鋼架鐵橋綑綁成一組，
此時，得知蘇力北上的速度正降緩的消息，更是讓人焦慮難熬。

23 日，颱風中心預計登陸的那天。
白天 12 點，歌手們在練習室進行不停歇彩排取代現場彩排。
下午 1 點，現場來了聯絡，戶外已經開始下起雨滴。
下午 5 點，根據最新的颱風動態，將隔天的重建作業延至下午 5 點。
下午 6 點，我們與 F9 聚集在模擬室，核對每首歌的視覺呈現與燈光的最
終定案，
各個部門的導演也彩排著每項指令的預演，
那天晚上，我們都帶著沉重的腳步離開工作崗位。
晚上 11 點，我在工作人員的群組留下最新的颱風動態，
窗外傳來簌簌風雨聲，強迫自己閉上眼睛，不再多想。

24 日早晨，惡夢纏身的夜晚過去，一睜開眼就是確認氣象預報。
奇蹟發生了，蘇力在凌晨觸碰陸地後，隨即減弱強度，並緩緩遠離韓國。
國內外所有的氣象預報全都預測錯誤！
我們立即將重建時間提前，
起重機開離現場後，
全體工作人員一鼓作氣投入舞台重新搭建作業。

2018 年 8 月 24 日，踏入演出製作界 16 年的時間。

我看到了人生中第一次的光景。

蘇力不如所有氣象預報，安靜且快速地遠離是奇蹟之一，

但看見為數眾多的工作人員們以驚人的速度，

以有條不紊的熟練方式進行著舞台重建。

每個部門動員所有人力，

在飄渺的雨滴中來回穿梭，彼此用眼神交會加油打氣的心，

專業人員們有效率地指揮兼職人員，

特別是曾在日山展覽中心共度監禁生活的各部負責人，

將當時特訓的成效完美展現在重建舞台之上，徹底加快速度，

而 F9 也沒有置身事外，他們一同參與 FOH 的搭建作業，

與韓國的視覺呈現組共同迎向這場沒有槍聲的戰爭。

在重建作業開始的 12 小時後，晚間 10 點左右。

舞台已經完成 80% 以上。

我再也無法抑制心中的澎湃，

對投入所有人力的各個部門、各個公司的代表致上最深的謝意，

因為各位的全心付出，才有辦法完成舞台重建。

同時也不敢相信隔天能夠順利演出的事實，

在颱風遠離的那天夜晚，我帶著激昂的感動入睡。

承 pt.2_偉大的開端，首爾蠶室主競技場

聚精會神，投注所有體力、腦力、靈魂，下著雨的 24 日夜晚，
漫長的搭建工程持續至隔天凌晨。

演出第一天的 25 日早上 7 點，開始了第一次的技術性彩排，
在早上 9 點，將時間交給音響組，
直到那時，音響組才能得以大聲轉開音量調節，
確認喇叭一切無礙。

下午 1 點，演出倒數的五個小時前，
歌手第一次站上舞台進行彩排。
因為時間問題，我們果斷放棄不停歇彩排，
音響彩排只能選用幾首團體歌曲和個人曲進行，
雖然在展覽中心已經有過整體彩排的經驗，
但移至主競技場寬廣的舞台，
歌手和舞者仍有許多需要細部調整之處，
隨著彩排時間的延長，耽誤至觀眾預計入場的時間 20 分鐘左右。

當到了已經無法繼續拖延入場時間時，
我們不得不中斷現場彩排。
一場沒有進行過現場不停歇彩排的演唱會，
是 PLAN A 和 BTS 的第一次，也是最後一次。

相信是世界上最可怕的話

下午 4 點，開場前兩個小時，觀眾魚貫入場。
四萬五千名觀眾整齊有序地坐滿蠶室主競技場的每個空位，
光是這個場面就已相當壯觀。

以製演的角度來說，必須在相對漆黑的環境下，
才能成功營造觀眾的浸入式體驗。
光線必須昏暗，才能對比出燈光與舞台視覺的畫面，
將整場演出的生動感強化至最強，
但是戶外演出，就必須遵循「日出日落」的自然法則。

另外還要遵守人類世界的法則。
競技場在晚間 10 點後無法進行演出，
（將造成周邊住宅的噪音問題）
長達三小時的表演時間加上觀眾入場延遲，
還要考慮使用大眾交通返家的觀眾，
正式演出時間延宕至晚間 6 點 30 分開始。

八月的尾端，依然晝長夜短，
直到演唱會開始的時間，太陽還垂掛在舞台後方，
而天空就像颱風不曾來過似，沒有一點雨滴，還吹起了清爽的微風。

歷經千辛萬苦後所搭建的舞台，氣勢磅礴的聳立在正中央。

寬 55 公尺的鋼架建構出堅實的主舞台，

後方吊掛著 48 台的燈具，

前方有著寬 18 公尺，高 10 公尺的 LED 牆。

接下來是主角的登場。

四組共八個面的梯形葉片吊掛在上。

內側有著寬 1.5 公尺，寬 2.5 公尺的最小葉片，

最外側則是寬 3 公尺高 10 公尺的最大葉片。

兼具 LED 牆、照明、燈飾的葉片系統，

能運用軌道與轉輪，變幻出多樣的舞台設計。

（我們將葉片從裡到外以數字命名，

舞台右側為 A，左側為 B，因此最內側的葉片組合為 1A、1B，最外側則為 4A、4B。）

在舞台兩側還有兩片型 LED 牆，

寬 7 公尺、高 14 公尺，雖然不會移動，但其外型卻延續葉片設計，

因此取名為 5A、5B。

在一旁還有為了主競技場的觀眾所設計的寬 17 公尺，高 14 公尺的超大型 LED 牆。

（高尺巨蛋當時的螢幕尺寸設置為寬 16 公尺、高 9 公尺，為了符合寬大的競技場，因此加大 1.5 倍。）

也針對橢圓形的主競技場兩側觀眾，

另外設置了多出螢幕 30 公尺以上的延伸舞台。

A 舞台後方有三人用的 A 升降台，
還有能夠搭載四人的發光升降箱，
以及能同時讓七人登台、退場的 C 升降台。
在 5AB 和大螢幕旁還有 6 個 E 升降台。

通往 B 舞台的路共有三條，
正中央有著 27 公尺的直線走道。
（地下還有能讓歌手快速且安全地穿梭於 A、B 舞台的推車。）
整體地面舞台呈現〈〉符號的模樣，能在團體歌曲中，
讓七名成員表演更加豐富有變化的舞台動線。

菱形的 B 舞台正中央有著能搭載七人用的 D 升降台，
B 舞台前方鋪有 45 公尺的軌道，
上面設有 BTS LOGO 形狀的 C 移動舞台，
能載運歌手至 D 舞台。

A、B、D 舞台的外圍皆用兩排燈飾圍繞，
使其能在入夜後漆黑的場地發光辨識。

另一方面，沿著跑道還有四座塔台，
上方搭建巨大音響，降低樓層座位觀眾席延遲音訊的問題，
塔台有能轉換全場氣氛的燈光照明，
以及跟隨著歌手照明的聚光燈。

最後的無線電測試
從 FOH 進行

 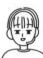

確認收到
開場將延遲10分鐘
煥烈請轉達給出演團隊

收到，
開場延遲
10分鐘

舞台右側
確認收到

舞台左側確認收到
無線電通訊正常

因為入場時間延宕
今日演出將延遲十分鐘開場

請各方確認無線電
收訊無礙

現在才是真正的開始
這種緊張感好久違了

美國大哥們
為什麼
那麼興奮

F9，
請問有收到嗎
我們將有十分鐘
的延遲

因為區分頻道
真讓人搞混

今天應該會順利吧
沒有現場
不停歇彩排，
好不安喔

我在F9這側
確認收到

威利，
確認收到

威利，
謝謝

十分鐘嗎？
哇嗚
我需要
來點咖啡

有冰咖啡
嗎？

舞台正中間的 LED 組合成白色的 BTS LOGO，
散發著柔和光芒的葉片，預告演出即將開始。

開場的 VCR 隨即開始，
當七名成員的身影與臉部特寫播放的瞬間，
全場四萬五千名觀眾的歡呼聲填滿寬廣的主競技場，
舞台特效煙火也跟著影片內容噴發，將場內氣氛點燃。

開場第一首歌 IDOL ♬，前奏開始後，
舞台前側左右分布在 100 公尺範圍內的 26 台火柱噴出熊熊火焰，
葉片轉換為黃金色光芒，緩緩地展開，
再一次的火花四濺後，全場的緊張感提升至最高，
歌手們穿著繡上金色線條的制服，隨著升降台升起，出現在觀眾面前。
即使 IDOL ♬這首歌曲是前一天才發行，
但早已熟記應援法的歌迷歡呼聲淹沒音響，震撼全場，
歌曲進行至最後一節副歌時，舞台上聚集 70 名身著白色舞衣的舞者，
聲勢浩大的場面替〈LY 巡演〉揭開歷史性的序幕。

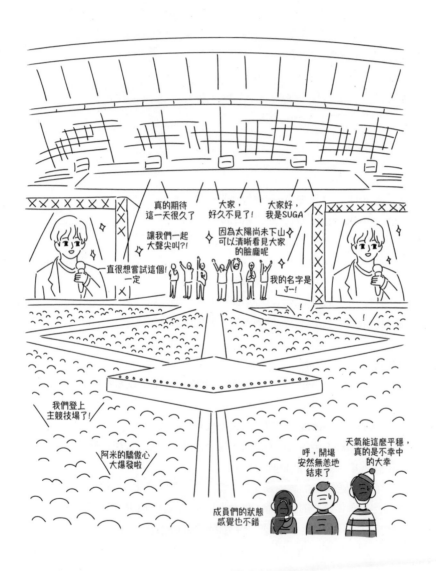

第一首歌結束後，藉由短暫的打招呼時間，
讓歌手喘氣調整呼吸後，舞台上表演的是短版的 Save ME ♫
和 I m Fine ♫ 的共同舞台，是共計 1.5 首歌的表演。
兩首歌分並用紅色與藍色的顏色，形成對比，
I m Fine ♫ 的開場舞蹈，第一小節 V 躺在地板朝向上空歌唱，
我們運用天花板上方的攝影機，捕捉 V 的神情。

接下來的談話時間，背景音樂使用 Magic Shop ♫ 作為襯托，
這首歌同時也代表著「對於坐滿演唱會的阿米們的感謝。」
成員們來回穿梭在延伸舞台與走道，
將這首寫給阿米的歌曲，面對著阿米歌唱，也與阿米們一同歡唱。
原本是 BTS LOGO 的葉片，
在成員們搭乘升降台退場時，於成員背後轉向 180 度，成為阿米的
LOGO。

這次是 PLAN A 首次將開場三首歌「中間」穿插談話內容。
（普遍的開場表演多為同時一次兩首至三首歌，藉此提高現場氣氛。）
將整場演出只有四次的談話時間中的兩次放置開場，出自於成員們的狀態
考量。
8 月的戶外演出，需在攝氏最低 20 度，最高溫 30 度以上的環境，
連續表演激烈舞蹈，因此在舞蹈歌曲間放入談話內容。
替成員們爭取時間喘氣休息，得以順利接唱下一首歌。
這項決定也是考慮之後的演唱會有許多連續兩、三日的行程所訂。

帶領氣氛達人

HOPE，第二節在B舞台進行，然後在間奏時移動至A舞台

間奏時加入引導觀眾拍手的橋段，隨著音樂還會噴發彩帶

會大範圍的噴灑彩帶的

說起帶領氣氛就是j-hope了

但是在升起的升降台上跳舞，沒關係嗎？

會是高級感十足的金色唷

喔……「感受到了 Baby」那段嗎

沒關係的

以「起」為主題的 VCR 播放完畢後，舞台上演出的是換為整套西裝的 j-hope 個人曲目 Just Dance ♪。

阿米的 LOGO 往左右展開後，

j-hope 站在白色的壓克力箱子上，

第一節後半部開始後，B 升降台將箱子整體抬高，

舞蹈進行的同時，雷射效果與燈光聚焦於 j-hope 身上，

隨後，j-hope 移動至 B 舞台，

由 j-hope 帶領眾人的目光至演唱會開場後首次出現的 B 舞台，

他引導著全場的觀眾一同呼應著歌曲節奏拍手，

隨著金色彩帶騰空飛舞後，

最後一節副歌在華麗又熱鬧的氛圍中畫下句點。

待 j-hope 所搭乘的升降台降下後，舞群會排成一列，
隨著柾國第一句歌聲「Euphoria」響起後，他搭著升降梯出現在舞群後方。
當舞群左右散開，穿著一身純白的柾國出現在舞台上，
他的個人曲目 Euphoria 🎵舞台，就此展開。
歌曲內的「喀嚓聲」用雷射燈光呈現，
整體舞台設計運用影像殘影的概念，
實際上的殘影也是由柾國拍攝而成，
從葉片至大螢幕的影像皆是柾國每一個舞步的殘影呈現。

演出五天前的緊急攝影日程

兩首個人單曲後，接續的是團體歌曲。

I NEED U ♪和 RUN ♪的舞台，

成員們自由穿梭於舞台的每個角落，

當 RUN ♪開始時，所有觀眾皆一同熱唱，

RUN ♪副歌開始前，

我們為戶外競技場特別準備的祕密武器出場時刻來臨，

30 台巨大水槍朝向空中噴射 50 公尺高的水柱。

本次巡迴裡加入了許多舞台特效，例如煙火、氣槍、火柱、LSG 等等，

但其中最引人注目的就是水槍。

和「夏天、戶外」最為貼切，同時也只限定於「大型」演唱會才能使用的

水槍，

可以帶給整場觀眾，悶熱夏天裡一絲清涼的感覺。

不僅是主舞台兩側，在 B 舞台邊也設置了水槍，讓全體地面席的觀眾能

感受被水噴濺的舞台感受。

（觀眾實際上的感受就像是被噴霧器噴濕般。）

水柱噴濺時的畫面從遠方看也將構成帥氣的舞台畫面。

主題為「承」的 VCR 播映後，
舞台上是 Jimin 的歌曲 Serendipity ♪，
此時天空已經夜幕低垂，
四萬五千盞阿米棒的燈光交織成美麗燈海，
優美的樂聲響起後，經由中央控制的阿米棒一同發散著湛藍光芒，
使整座競技場散發溫柔的藍光。
為了聚焦於這首歌的優雅舞蹈，
我們將葉片左右收合，空出寬廣的舞台空間留給舞蹈渲染，
左右兩側用以 200 多台燈具照亮 Jimin 的優美舞姿，
輕柔飄散於空中的肥皂泡也因燈光猶如水晶般透明，點綴夜晚的天空。

嘆為觀止的優雅

你是我的抗生素
你是我的三色貓

舞姿真的太讚了
我要好好珍惜能親眼看到的這雙眼睛

動員200台燈具真的很壯觀
但今天怎麼還沒有問題發生呢？

真是優美不愧是舞蹈天才

VJ也好美，整幅畫面好乾淨
感覺沒有問題就是最大的問題

接續的為 RM 的 LOVE ♫，

這是一首能徹底展現 RM 特有魅力的曲目。

在策畫舞台草案時，RM 表示：「希望舞台能像嘉年華般的自由自在，

無須其他道具也沒關係。」

我們不僅參考他本人的意見，

同時也將 RM 演唱會上特有的領導力放入其中，

他從 A 舞台充滿自信地邁步走向 B 舞台，

全場觀眾的呼吸跟他的歌聲與律動共同起舞，

從容有餘的姿態宛如已在競技場反覆進行好幾次的演出般。

讓人能打從心底領悟並且認同，為何當初會提出此般意見。

領導魅力

RM 的 LOVE ♪ 舞台結束後，成員們登上 B 舞台，

一同表演活潑青春又有著強烈舞蹈的 DNA ♪。

位在主舞台的葉片轉向燈飾面，成為偌大的發光板。

開頭的口哨聲運用舞台上下兩端的燈泡，從中間向外散開詮釋，

阿米棒在入夜的星空裡閃爍耀眼的光亮。

接續的談話時間裡，為了不久後即將迎接生日的 Jung Kook，

我們將三樓座位區的阿米棒排成「HAPPY JK DAY」的字樣，提前替他慶生。

接下來的金曲串燒舞台，為了有很多歌必須要表演的歌手，和有很多歌想聽的歌迷們（特別是兩天皆有參與的歌迷），

我們將五首歌串在一起，分成 A、B 版本，分成兩天表演。

大約 12 分鐘的串燒舞台，

成員們搭著 C 舞台前進至 D 舞台，

與座位區的觀眾進行互動，開心地進行舞台演出。

最後再回到 A 舞台，演出首次公開的 Airplane pt.2 ♪ 後，

螢幕上播放「傳」的 VCR，讓歌手與觀眾，以及所有工作人員得到短暫的休息時間。

接下來是 V 的個人曲 Singularity 🎵，這首歌的舞台有著多變的動線。

首先，V 搭上 A 升降台與衣架一同登場，

跨出五步後與帶著面具的舞者合體，

然後一旁的 C 升降台又將四名舞者升上舞台，

V 從四名舞者手上取走花朵後，

戴著面具的舞者再次登場，並遞出一副面具給他，

V 丟棄面具後，與舞者共同跳舞，

他運用精湛的神情，讓競技場的所有人皆看得目瞪口呆。

慵懶性感

延續 Singularity ♪ 黑暗抑鬱氛圍的是 FAKE LOVE ♪。

此首歌最為亮點的部分就是 Jung Kook 所展現的「火藥鏡頭」

（意為用鏡頭投擲火藥。當轉播鏡頭抓住某個特定場面，能在瞬間引起觀眾騷動，就像點燃炸藥般熱烈，就是火藥鏡頭。當然這並非專業用語，而是 PLAN A 的暱稱。）

Jung Kook 在副歌時，有個稍微掀起衣服露出腹肌的動作，

此時的全場歡呼聲會比使用任何特殊舞台效果時都大。

（甚至世界各處都一樣。）

VCR 播放後，是本場演出最大的反轉點，

就是 SUGA 的個人曲 Seesaw ♪。

葉片會貼近中央，宛如牆壁間的走道般，使觀眾的視線能集中，

SUGA 躺在沙發上，從走道的盡頭登場，

隨著歌曲的進行，SUGA 唸唱著 RAP 後一步一步走下階梯，並開始與舞者一同開始舞蹈表演。

所有人都以為 SUGA 的個人舞台會以 RAP 為主，演繹較為真摯的舞台演出，沒有人會與舞蹈聯想。

當 SUGA 在舞台上展現帶點傲嬌的編舞那一刻，讓所有觀眾都瞠目咋舌。

懷疑自己的眼睛

幾個月前的練習室

哇……
這是舞曲嗎?

躺著開場
又躺著結束
是反應本人的
角色嗎

沒想到會
有這天

哇嗚

看看從椅子上
滑下來的神情
傲嬌小天才耶

個人曲的最後一位主角就是 Jin 的 Epiphany♫。

這首歌的舞台設計也是最命運多舛的一首歌。

我們苦思許久「該怎麼讓坐在鋼琴前的 Jin 以什麼樣的方式及理由移動到 A 升降台。」

甚至在颱風前一夜時還在討論最終定案。

歌曲一開始，猶如舞台劇〈歌劇魅影〉裡地下洞窟中會出現的鋼琴出現在舞台右側，Jin 坐在鋼琴前，彈奏完第一節，在第二節開始時，起身走至舞台中央。

此時 Jin 背後的兩扇葉片（4AB）聚合在中央位置，

螢幕上顯示兩個 Jin 相互看著彼此，

第二節結束後，伴隨著咚的一聲，Jin 的臉上露出難以言喻的神情，

影像內原本正下著的雨水，應聲往天空而去。

這首歌從歌名開始就很難

但這就是我　我的一部分

抒情歌的舞台設計真的很難

到現在都很順利　威利真的辛苦了

光是Epiphany舞台演出的點子都能做成一整場演唱會了

隨著歌曲的進行，葉片們像是為 Jin 開路一一展開，
舞台的視覺設計呈現一整片白雲，就像來到神的世界般，
Jin 緩慢地步上階梯，站在葉片前，
面向觀眾，奮力唱完歌曲的最後一節。
白色紙花飛舞在空中，影像中的白雲（也源自〈THE WINGS TOUR〉裡
的個人舞台 Awake♬），
變化為純白翅膀的形狀，替壯觀的抒情歌舞台畫下句點。
原本充斥歡呼聲的競技場，
這一刻就像是欣賞完古典樂的演奏，只聽得到全場觀眾的熱烈掌聲。

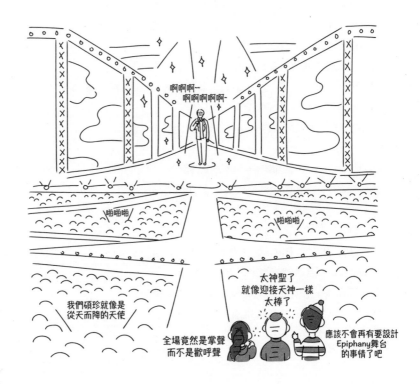

歌曲結束後，後方的升降台出現 Jimin、V、Jung Kook 等成員，
四名成員會合後走下階梯，在 B 升降台上定位。
接下來是眾多工作人員最喜愛的歌曲無法傳遞的真心♪。
四名成員各自擁有轉播鏡頭，並分別投影至四座螢幕。
待四名成員升至定點後，
白色與粉色的花瓣紙花，灑落空中，點綴優美又哀戚的歌曲。

演唱會逐漸朝向下半部進行。
由三位成員所合作的舞台 Tear♪，在 B 舞台上開始。
綠色的雷射燈掃過觀眾後，前奏響起，成員們登上舞台。
舞台整體運用綠色、黑色與白色做為設計主軸，
強烈的火柱是這首歌唯一的道具，
因為歌曲本身就帶有強大節奏，
不僅如此，更是由三位能夠徹底「撕裂」舞台的成員帶領歌曲氣氛，
就像棒球教練無須對打擊手下達任何指令，全權交給選手負責般，
因為這三位打擊手，擁有能鎮壓全場的絕對舞台魅力。

Tear♪的下一首歌為演唱會的最後一首歌 MIC DROP♪，
MIC DROP♪這首歌更將全場氣氛推升到最高境界。

MIC DROP♪的主色調為紅色、黑色、白色。
葉片組成 UFO 的形狀，並將後面的燈光面朝向觀眾，
使整座舞台猶如大型發光板一般，
大螢幕的特殊濾鏡效果和舞台各處的火柱與爆破效果，
將全場觀眾的熱氣炒至最高昂。

6 分鐘的安可待機時間與 90 秒的 VCR，

共 7 分 30 秒的休息時間後，成員們再次回到舞台。

第一首歌帶來 So What ♫，舞台效果從水槍到爆破，絲毫沒有冷場的時間。

接著是 Anpanman ♫，成員在舞台上展現可愛的編舞，

小型煙火和彩帶槍使整場氣氛猶如節慶般活潑歡樂，

夜空裡又圓又亮的滿月也替我們點綴會場上方。

之後以阿米棒做為背景，拍攝了大合照。

時間來到最後的致詞。

（第二天時，RM 對著成員說「讓我們相擁吧」，表達對彼此的珍惜與情感，同時也在擁抱的同時，肉麻地不能自已。）

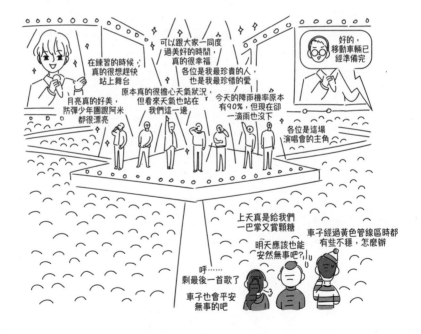

演唱會的最後一首歌是 LOVE MYSELF♬。

成員搭上 C 移動舞台前往至 D 舞台，

再從 D 舞台分為 3 人及 4 人組，從舞台兩側搭乘移動車輛出發，

移動車子四面貼滿 LED 燈，一台以 BTS LOGO 布置，一台以阿米 LOGO
布置。（因此分別稱為防彈車、阿米車。）

車子載著成員們繞行一圈後，回到 A 舞台，

A 舞台上的葉片，就像開場時拼湊成 BTS LOGO 的模樣，等待著成員。

在成員與舞者進行最後的謝幕後，成員正式退場。

場內的觀眾跟隨著謝幕 BGM 的 MAGIC SHOP♬一同合唱，

安然結束了首場演唱會。

演唱會結束後，我們與成員們進行會議，針對演出欲修改的部分研議，

同時也與 F9 開會，在不過幾個小時的闔眼後，再次踏上蠶室。

第二場演唱會開始前，天空下起了雨，我們將舞台各處覆蓋防水塑膠布。

但雨勢卻在開演前奇蹟似地停止，

在演唱會結束後，正要開始拆卸舞台時，又再度下起陣雨，

那場雨到 28 日完全拆卸完畢時，都沒有停過。

確定拆卸工程無礙進行之後，
PLAN A 與 F9 在三成洞的居酒屋一同聚餐，
彼此開心地喝著燒酒與啤酒，唱著演唱會的歌曲，
經過長時間的準備，以及共同度過監禁生活的事前組裝彩排，
還有在颱風前夕，團結一心準備演出所累積的同袍情感，
即使 F9 再過幾個小時就要搭乘星期一早上的班機出國，
但那天晚上我們都不願輕易放下酒杯。

星期一一整天就像昏迷般在家睡了一整天。
星期二與經紀公司開會研議巡演細節，
星期三準備行囊，在傍晚祭拜了父親。

現實沒有給我們休息的時間，
我們遵循著「The show must go on」的精神，
希望提早寄送的貨櫃都能平安抵達當地，
星期四我也前往仁川機場，坐上飛往 LA 的 KE017 班機。

轉 pt.1_馬不停蹄的賽跑，北美－歐洲巨蛋巡演

.

由韓方負責巡演的導演們寄送過去的貨櫃抵達美國後，
美方協辦人員帶著當地提供的設備，
一同在 2018 年 8 月 30 日於美國開始第一次的事前組裝彩排。

30 日早上 10 點鐘，率先出發的先發隊，經過疲憊的長時間飛行後，抵達洛杉磯國際機場。
通過冗長的海關審查後，邁向洛杉磯東邊的安大略出發，在旅館簡單安置行李後，馬上朝公民商業銀行球場（Toyota Arena）前進。
即使每個人頂著頭暈目眩的時差，但韓、美兩地的舞台導演們仍開會確定演會細節，
下午 4 點 30 分，自韓國出發的貨櫃平安送抵會場，
F9 也一同在會場會合，並針對舞台視覺進行商議。

31 日早晨，韓國團隊正式開始舞台搭建事宜。
1 日晚間，搭建工程結束後，或許是開始想念家鄉味，
當天自助晚餐的燉排骨湯裡，發生沒有排骨只有紅蘿蔔與白蘿蔔的驚人事件，引起韓國團隊群組裡不小的騷動。
2 日，最後的影像編程作業結束後，所有裝備一同送至演唱會會場。

3 日，我們出發前往洛杉磯，韓國出發的第二支團隊也陸續抵達。
在海外巡迴第一座城市的洛杉磯，我們將人員編制增加四位，總共 41 名工作人員。
不知是否因為時差，還是隔天凌晨就要起床作業的因素，旅館內和群組都格外安靜。

貨櫃

演唱會製演團隊「在巡演期間內會使用的設備」的通稱，在演唱會場內，除了世界各地皆能方便購買或是當地團隊能提供的設備以外，必須從一開始策畫巡演時就列出清單，尤其是大型巡演的情況，為了完整呈現原創內容，幾乎皆會使用貨櫃載運設備。

篩選貨櫃所載運的貨品，總括而論有以下基準。（總括一詞，雖有些灰色地帶，但由於每場巡迴都天壤地別，所以只能用總括作為概略介紹。）

1. 無法省略的舞台內容所需設備。
2. 直接攸關歌手安全因素或演出內容裡扮演重要角色的裝備（例如：並非單純用於登場、退場的升降台，而是有關舞台演出的升降台裝置）。
3. 為了該場演出的客製化裝備（例如：葉片系統和上頭懸掛的燈光、LED 等，關係著多個單位的裝備）。
4. 即使當地能夠製造規格相同的裝備，但所耗費的時間與費用及不良品的機率較大時，將會選擇負擔運費，減少當地團隊與原創團隊的負擔。
5. 可通過當地安檢檢測的裝備（尤其是美國、歐洲、澳洲等地）。

海運貨櫃為寬 2.3 公尺、高 2.4 公尺、深 12 公尺的鐵製貨櫃，以運送的貨櫃單位量計算價格，因此該如何裝櫃就成了物流組的最大課題，（猶如俄羅斯方塊般）必須審慎測量各單位設備裝箱後的體積，才能最有效率地運用貨櫃空間，海上貨櫃的優點為價格實惠，但耗時較長。

航空貨運則是看重量或體積中哪項價格較高，則用該項作為計價方式（通常為體積），航空的運費較昂貴，但相當快速。小型貨物會以客機運送，大型貨物將由貨機運送，但若是需要大量以航空貨運的方式運送時，會租用專門的貨運專機。

物流組所負責的業務為將設備裝箱、國內載運、輸出通關、國際運送、輸入通關、國內載運至會場，待演出結束後，再以反方向進行，因此各個環節能夠準時進行就是物流組的最大使命。

因此太愛
物流組的
里奇組長了

想要同時準時作業又要節省經費，將是沒完沒了的工程。

4 日凌晨 5 點，我們站上魔術強森和柯比布萊恩曾揮灑汗水的洛杉磯斯台普斯中心（Staples Center）。

我們在地上標示位置後正式開始（在地上用粉筆標出馬達和鋼架預計擺設的位置，標示作業為搭建舞台的前置工作）。

早上九點，從安大略載運的貨櫃抵達現場，解決了大大小小的問題後，終於開始搭建作業。

或許因為是海外巡演的第一座城市，韓國團隊難掩緊張焦慮的心情，

因此看著當地團隊的緩慢搭建速度，

更讓我們內心燃起烈火。

那天直到凌晨才搭建完畢。

照明組及影像呈現組的編程作業直至凌晨才結束，

大家頂著黑眼圈，在隔天 9 月 5 日演唱會當天早上開始技術性彩排。

中午 12 點，歌手加入彩排行列，

這次演唱會場地比主競技場小，

（左右側的延伸舞台和 C、D 舞台皆刪除，A、B 舞台的範圍也縮小。）

因此彩排時將重點放在熟悉新動線。

觀眾入場時間為冗長的 2 小時 30 分（由於美國嚴格的安檢措施，入場時間較長）。

終於，海外首場巡演揭開序幕，幸好沒有太大問題及意外發生，
除了聚光燈和攝影師等當地人員的第一次合作，有些可惜之處，
但還是完成演唱會的演出，也奠定日後創新發展的可能性。

洛杉磯的第一、二場演出結束後，獲得一天美好的休假。
為了犒賞全體工作人員，還提供了專門接送至投幣 KTV 的接送巴士。

在第三場演出開始前，我們翻開下一場演出預計進行的城市，
針對奧克蘭的場地圖，韓、美雙方團隊共同開會，
結束後，韓國團隊針對 12 月後的亞洲巡演日程，
以及預計的演出內容變更與物流貨物配置等議題進行商議。

第四場開場前，針對撤場順序擬定相關流程，
演唱會順利結束後，撤場工程持續至隔天星期一的凌晨 4 點，
星期一早上 9 點，所有人坐上機場巴士，
前往奧克蘭。
F9 結束體育場版本的視覺呈現編程後，
預計和我們在花旗球場（Citi Field）會面。

從奧克蘭機場出發的旅館接送巴士出發後，

我們才發現漏了理查德一人，所以再次掉頭折返。

帶領著團隊一行人從當地坐上巴士、再坐飛機、再坐巴士，

抵達旅館後還要發放房間鑰匙、出差餐費等，充滿繁雜事務的星期一過去後，

星期二的凌晨，奧克蘭的舞台搭建工程開始開工。

奧克蘭的演唱會只有一場，

忙碌的演出結束後，在搭建完成不到 24 小時的時間內，又將舞台拆除至原狀，

隔天的星期四早晨，再度搖晃著身子坐上機場巴士，

星期五我們身處德州的沃思堡。

本來的搭建工程訂在 9 點，卸下韓國裝備後開始進行，

但這天從遙遠的奧克蘭開來的卡車，

卻直到下午 3 點才抵達，因此需要更快速的組裝作業。

猶如共同生命體的 37 位 C 部團員們，在執行各項工作時，
會在群組內隨時更新公告或商議事項。
有時偶發的錯誤訊息，能帶給充滿嚴肅氣氛的工作群組
珍貴的幽默輕鬆時間。

那天之後，你就是腦婆了

沃思堡演唱會結束後，我們在星期一前往加拿大的哈密爾頓。
由於旅館就在會場一旁，因此在房間內就能收聽現場無線電，
能夠隨時知道舞台搭建的進度，方便許多。
星期四、五的演唱會結束後的休假日，由於氣溫突然驟降，
工作人員急忙至賣場買了羽絨大衣穿上。
哈密爾頓演出時，我們將葉片螢幕合併為加拿大國旗的楓葉狀，
引起加拿大歌迷的動容。
待星期日的演出結束後，星期一我們接續移動至紐華克。

在紐華克的兩天休假時，從韓國出發的 B 組也抵達現場。
A、B 組一同在星期四時進行舞台搭建的作業，並共同進行星期五、六的
演出。
A 組將巡演至今的工作流程與現場更動交接給 B 組人員。

歡迎來到地獄

先前已經受訓過的 B 組，在接受 A 組的實地帶領後，
雙方共同將紐華克的演出完美落幕。
A、B 組也一起拍攝了大合照，
還終於整理了這段時間以來，不曾好好梳理的頭髮。

紐華克演出結束的 9 月 30 日，星期日。
A 組與 B 組交接地獄入場的時間到了。
PLAN A 也將人員分成兩區，
我和威利、志敏、孝敏、書琳 PD 所隸屬的 A 組將前往芝加哥，
喜娜、歐凜、白熙 PD 所隸屬的 B 組將留在紐華克準備花旗球場的演出。
在麥可喬丹躍籃過的聯合中心（United Center）演唱會結束後的星期四，
威利和志敏 PD 率先飛往倫敦，準備事前彩排，
我和孝敏、書琳 PD 的 A 組則是前往花旗球場。
原本在花旗球場的 B 組將搭建進度交接給 A 組後，
隨即馬不停蹄地前往倫敦。

在北美巡迴的最後一場，紐約花旗球場的演唱會，
是「韓國歌手首次登上美國競技場的演唱會」。
也是 KPOP 演唱會史上歷史性的一刻。
從洛杉磯到芝加哥，所有的體育場演唱會門票全數售罄，
當然連花旗球場也沒有例外。
十天前，RM 在紐約的聯合國大會上所演講的動人致詞，
也將整場巡演氣氛帶至高潮。

花旗球場的舞台介於 8 月蠶室主競技場的版本和先前體育場的版本之間。
（因此為了修改視覺，也請來 F9 協助。）
花旗球場與橢圓形的主競技場不同，為扇形的棒球場。
因此取消 C、D 舞台，將有左右側延伸走道的 A 舞台，
以及加寬的 B 舞台放入舞台設計。
此外，由於會場的嚴格安檢措施，使我們不得不放棄某些舞台設計，
雖然可惜，但另一方面也成為下一次巡演的事前教育。

成員們進行了久違的競技場版動線，
即使是時間不長的彩排時間，也能迅速熟悉，使演出順利進行，
在最後謝幕時，Jimin 也因感動留下淚水。

結束了中間偶有休假的北美 39 天 38 夜旅程後，
現在要迎向過程中毫無休息時間的歐洲 14 天 13 夜巡演之旅。
2018 年 10 月 7 日，晚上 10 點鐘，搭上 UA940 班機，團隊從紐華克機場
飛往倫敦。

我們在電影〈愛是您，愛是我〉中出現的感動場景——希斯洛機場降落後，
隨即搭乘巴士前往倫敦東部的 O2 體育館。
即使透過車窗就能望見知名的倫敦鐵橋，但巴士裡卻沒有人醒著。

現場的 B 組已經在進行搭建作業，
A 組在旅館短暫安置行李後，馬上動身前往演唱會場。
B 組多虧了歐洲當地龜毛的協辦團隊和仔細的事前彩排，
讓現場的搭建作業還算順利，
英國籍的理查德也成為歐洲巡演的最大支柱。

或許因為北美洲巡演相對和平順利，
原以為歐洲巡演的首座城市也能順利進行。
但果不其然，上天不會給我們放鬆的時間。

倫敦首場開演前兩小時

我急忙奔向成員待機室，一開門見到柾國躺在眼前，
然而柾國堅定地對我說，雖然腳踝帶傷，「就算坐著也要上台唱歌。」

情急之下，當地協辦團隊拿出滾動甲板和高腳椅，
供他進退場使用，
舞台兩側的小組將以滾動甲板的方式，讓他從舞台左側出現及退場，
關於移動動線的部分，在 A、B 舞台自由穿梭互動的歌曲時，
成員們會不時出現在柾國附近，或是站在他的身旁，
讓全場視線自然地都能看到七名成員互動。

當柾國在後台待機時，
還對工作人員說：「每次都因為跳舞覺得很熱，想要吹冷氣，今天不跳舞
所以好冷唷。」
激起後台人員的愛憐（？）之情。

隨著巡演的日子過去，柾國的傷勢快速恢復，
在十天後的最後一個城市巴黎時，已經能在舞台各處穿梭。

巴黎奇蹟

真的好很多了

能夠小範圍的走動了呢

因為年輕
所以復原
速度很快嗎

Euphoria沒有舞蹈，單純唱
歌演出也是很棒的舞台呢

首座城市的倫敦巡演結束後，B組回到韓國。

A組則繼續留在歐洲進行接下來的巡演。

歐洲巡演的都市都在鄰近國家，

因此移動時多仰賴夜間巴士。

倫敦第二場的早上，我們事先整理好行李並退房，

在撤場結束後的凌晨三、四點，全體工作人員搭乘臥鋪夜間巴士離開。

16人座的巴士擁有雙層設計，

上層有八張床鋪，還有能容納八個人的休息室，

下層有化妝室、小型廚房和餐桌。

在巴士裡的移動時間，短則8小時，長則12小時，

團員們大多聚集在餐桌上喝著啤酒，或是到休息室玩遊戲。

在巴士上度過的第一個晚上，由於狹隘又僵硬的床墊，無法好好入睡，

但在第二次移動時，大家很快就習慣環境，馬上入睡。

第一次的長途移動是從倫敦前往阿姆斯特丹，路程中甚至要越過海洋。

整台巴士開上渡輪，所有人都下車，待在船上的休息室，

或是到甲板上吹著海風，享受短暫的餘裕時光。

抵達第二座城市阿姆斯特丹時，已經是下午兩點。

那天下午和晚餐是自由時間，

隔天就是搭建日，再隔一天即是演唱會和撤場時間。

撤場結束後，隨即又搭上夜間巴士。

10 月 13 日阿姆斯特丹的齊戈體育館（Ziggo Dome）；
10 月 16、17 日為柏林的梅賽德斯賓士競技場（Mercedes-Benz Arena）；
10 月 18 日凌晨，我們前往北美、歐洲巡演的最後一座城市，法國巴黎。

原本城市間最長的移動紀錄是 12 小時。
但 18 日是最可怕的日子，
那天是抵達巴黎的日子，然而剛抵達就要進行搭建工程。
18 日下午 3 點，我們把行李丟在旅館後迅速衝到演唱會會場，
那天沒有下班時間，所有人都熬夜搭舞台，
才有辦法趕上隔天的彩排預計時間。

第一天演唱會結束的夜晚，也是和理查德共事的最後一晚。
雖然拖著疲憊的身軀，但體內流著的韓國人情味讓我們無法不好好歡送他，
平時跟（理）查德哥熟悉的工作人員們，
一同坐在旅館前的戶外餐桌，舉起啤酒一同歡送他。

查德哥是我們巡演團隊裡不可或缺的存在。
他總是跟著我們一同去韓國料理餐廳吃飯，
還學會了「去抽根菸吧」、「快點快點」等韓國職場實用的韓文，
也經常帶給韓國團隊歡樂，
更是韓國團隊與當地團隊的重要溝通橋梁，
我們熱情地與查德哥相擁道別，期許下一次的見面。

2018 年 10 月 21 日，晚間 11 點，我們搭乘 OZ502 班機返回韓國。
歷經北美洲八座城市、歐洲四座城市，總共 22 場演唱會，
以及每座城市的事前彩排為止，
我們終於結束了長達 54 天 53 夜的大長征。

8 月的蠶室演唱會彷彿很久以前的回憶般。

我帶著兩個月內已經增重不少了兩個孩子搭著遊船玩耍，
也放著卡通「珠珠的祕密」的 OST，
幫她們剪指甲、挖耳朵。

趁著空檔結婚的腦婆

在韓國所度過的兩週休假，時光如飛梭般流逝。

北美、歐洲所累積的疲勞，

不，甚至是 8 月蠶室所累積的疲勞都尚未消弭，

11 月 5 日早上，我呆坐在金浦機場，

等著飛往羽田機場的 OZ1085 班機。

就像上半場在場內耗盡體力來回的中場球員，

只經過短暫的休息後馬上投入下半場比賽。

論山訓練所之後最想回家的瞬間

稍後，飛往東京羽田的韓亞航空 1085 班機即將開始登機。

超級想回家，

我也想把自己分成 A、B 組進行替換

才剛離開 家裡一個小時， 但已經想回家了

B組是我自己分的， 但我為什麼不在B組呢

轉 pt.2_橫跨亞洲，日本巨蛋－亞洲競技場巡演

2018 年 11 月至 2019 年 4 月為止，
日本四大巨蛋及亞洲四國的巡演，可說是困難重重。

首先，雖然是同一個場巡演內容。
但必須區分日本巨蛋演出版本、香港體育館版本，
以及競技場（桃園、新加坡、泰國）版本。
三種演出版本的舞台設置圖、移動車輛需求、特殊效果許可範圍皆不同。
而以日程而言，三種版本更是打亂分布，
因此每次移動到下個城市時都有許多演出更動需要留意。

第一、這段時間恰好與預計於 5 月舉辦的＜SY 巡演＞籌辦時間完全重疊。
＜SY 巡演＞屬為超大型世界巡迴演唱會，因此演出內容更是備受關注。
手邊的工作與幾個月後的工作，同時蠟燭兩頭燒。
甚至在＜LY 巡演＞最後一站泰國場結束回國後不到十天，
我們就要再次出國準備＜SY 巡演＞的事前組裝彩排。

第二、日本巨蛋場地的租賃時間可說是刻不容緩，
首場演出的東京巨蛋日程相當緊湊，BTS 演唱會結束後為 LOVE LIVE 的
演唱會，再來是美國歌手泰勒絲（Taylor Swift）的演唱會日程。
因此為了配合後續演唱會主辦方搭建舞台，時間不得不被壓縮。
而名古屋巨蛋演出後，後面馬上是 BOYS AND MEN 的舞台表演，
因此在我方人員退場後，BOYS AND MEN 方將沿用我們的舞台進行調整
後直接演出。
為了配合彼此的日程，有許多器材設備需要留在會場繼續使用，
但不及時撤場的話，將會耽誤新加坡演唱會的舞台搭建，
因此我們請來 B 組進行協助。

2018 年 11 月 6 日，在日本千葉的幕張展覽館，
我們開始了事前組裝彩排的工程，
同時也與許久未見的日本演唱會協辦方 PROMAX 開心地進行合作。

由於泰勒絲經紀公司對於東京巨蛋演出相當重視，
他們越過前一組 LOVE LIVE，直接與我們聯繫相關細節。為了這次的協
議，我們還在七個月前的 18 年 4 月，飛到泰勒絲巡演的首座城市鳳凰城
（甚至還要轉機）。
直接與他們的演唱會主辦方見面協商，在那之後也不停研議。

最後雙方協議內容為，事先讓泰勒絲主辦方的鋼架進駐場內，裝置基本結
構，在那之上搭建我們日、韓方的舞台裝置設備。
對於日本巨蛋急迫的進退場時間，
加上又是日巡的首座城市，本次的搭建工程可說是史上最情急的狀態。
作為和美方協商的當事人我來說，那天幾乎無法闔眼。

在旅館的床上翻來覆去後，最後還是直衝現場

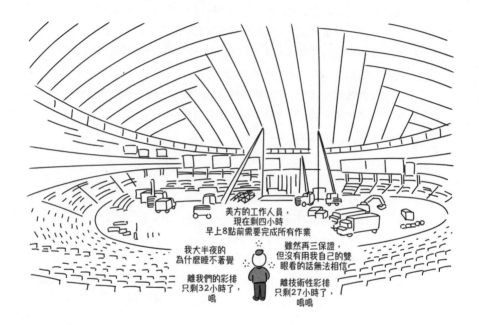

12 日下午一點，韓國團隊的貨運物品抵達現場。

擁有充足人手的我們與已有相當默契的 PROMAX 開始加速搭建工程，

在那天晚上的 12 點左右，24 小時前還是空蕩無物的東京巨蛋，有了龐大的舞台面貌。

13 日凌晨 4 點，燈光進行對焦調整作業，早上七點開始技術性彩排。

9 點進行音響測試，12 點歌手現場彩排。

下午 4 點觀眾入場，晚間 6 點，首次日本巡演正式揭開序幕。

平安順利結束的東京巨蛋首場演場會後，

全體工作人員回到飯店後，依然是一片昏迷。

日本四大巨蛋的八場公演門票一樣全數售罄。

後續也加開了視野限制席（更應該稱作視野放棄席）。

因此為了該席次的觀眾，我們於現場添加了螢幕與音響設施，

為了地面席能夠有更多席次可供售出，

我們將 FOH 的區域縮至最小。

巨蛋巡演的細節與 8 月蠶室主競技場差異不大。

皆擁有寬大的 B 舞台，與移動的 C 舞台。

（配合扇形的棒球場模樣），沒有左右側延伸的走道，取而代之的是 D 舞台，並增加七人用的 LED 升降台。

這裡大概是演唱會場裡最孤單的地方了

表演的同時還有收不完的工作訊息

因此，可以的話會盡量安排至少兩名人員。
一位為能夠專注下達指令的舞台監督，
一位能夠隨時掌控演唱會的突發狀況，
讓舞台監督能專心流程動向。

在＜SY巡演＞的首場時，
FOH裡有我、鴨子PD
以及威利PD。

由於在演唱會現場，
舞台監督無法隨時動筆記錄，
因此另外一位人員就須
隨時標註臨時更動事項。

善良鴨子的公演專業術語小教室

控台 FOH （Front Of House）

「演唱會中各單位的導演和控師聚集之處」，通常有舞台監督、音響、混音、
燈光、VJ、LED 控制、攝影鏡頭切換、雷射效果等各單位的導演待命及所
需器材。

中型規模以上的演唱會場地，FOH 的位置不盡相同，將隨著演出類型，安
排所需人員與器材，（像俄羅斯方塊）計算後得出 FOH 所需空間，再由營
運組統籌安排。

當演出規模超過兩萬名觀眾以上時，FOH 的設置容易形成觀眾視野的死角，
因此需要相當的規劃技巧。大規模演出時，若是 FOH 所需器材與人員過多，
將區分為 FOH1、FOH2 兩處，兩組可為對稱設置，或是將與音響設備有關
的 FOH 放置於音響附近，其他的 FOH2 可安置於距離較遙遠。當演唱會為
戶外場地時，更需要考量器材安全，搭建遮雨棚與準備防水布。

東京巨蛋演出平安結束後，
我們往南前往大阪，並擁有三天的休假時光。
（道頓堀的美食餐廳或便利商店的啤酒冰箱前都能巧遇工作人員。）
大阪的三場巡演落幕後，我們結束在日本三個星期的出差生活。
與日本團隊相約新年再見後，踏上回家之路。

兩週後，我們飛往亞洲首座巡演城市，台北西側的桃園戶外棒球場場地。
在桃園搭建舞台時，不斷下著雨，
因為不穩的地板保護布和棒球場的整體排水不良，
讓地上積滿淤泥，使工作人員們的鞋子無一倖免。
需要不斷在設備上覆蓋防水布行走，
撤場後還在貨櫃裡放了許多除濕劑除濕。

在桃園卸下貨櫃的那天

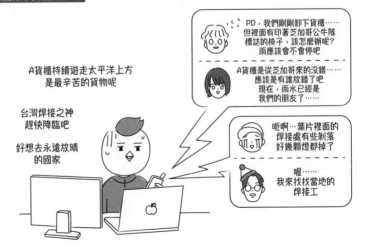

2019 年 1 月 7 日，我搭上飛往名古屋的班機。

由於日本巡演的內容已經在東京和大阪進行過，

因此名古屋的演出沒有太大的問題，

只是在場地租借的時間安排上，

我們須協助 BOYS AND MEN 的舞台進行。

1 月 8 日、9 日，當 BTS 版本的舞台搭建結束後，

10 日完全出借給對方進行彩排，

11 日時歸還後再次確認舞台細節，

12、13 日 BTS 進行兩場演出後，

B 組部分的人員動身前往新加坡，進行事前組裝彩排，

剩下的 A 組留日協助 14 號 BOYS AND MEN 的演出進行。

（想必他們是第一組在日本搭乘由韓國人操作、由韓國人製造升降台的團體。）

這樣的日程安排交給對巡演熟悉的 B 組再適合不過。

巡演團隊從寒冬的名古屋，

飛到酷暑的新加坡。

新加坡先發隊在當地卸載從雪梨運送過去的 B 貨櫃，

當時幸好會場有天花板設計（新加坡國家體育場），

讓器材與人員不致淋雨，

只是當地真的很濕熱，濕氣重又悶熱的黏膩氣候。

在新加坡場時，我們和預計共同合作 5 月＜ SY 巡演＞的美方製演團隊
總負責人喬爾會面，
雙方在一同熟悉場地時講解舞台並討論細節。
他也參與了接下來的香港、泰國場，
雙方一同參與搭建工程，開會討論，
針對接下來的演出進行研議。

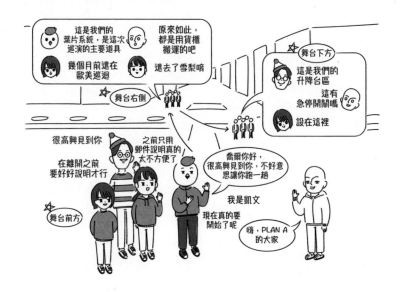

＜ SY 巡演＞製演團隊的初次見面

名古屋和新加坡的演唱會結束後，我們更加緊腳步準備＜SY巡演＞。
2月在福岡巨蛋，替歷史性的日本巨蛋巡演劃下句號，
3月在香港的AWE體育場進行了五天四場演唱會。
已經習慣在巨蛋和競技場來回穿梭，
以前曾覺得巨大無比的體育場似乎變狹隘了。
時間來到4月，漫長的＜LY巡演＞最後落幕之地。

若說新加坡是濕式的三溫暖的話，曼谷就是極致乾式的三溫暖。
就連塑膠製的蠟燭道具也難逃融化的命運，
舞台上遍布電風扇、移動式冷氣機、固定式冷氣機、冰櫃等，
出動了所有能讓歌手降下體溫的器具。

由於泰國是＜LY巡演＞最後一個城市，
我們將預計用於＜SY巡演＞的器材先行測試，
最具代表性的就是穩定式攝影機＊，
在RM的LOVE♪和幾首合適的歌曲進行，
讓成員們能熟悉和穩定式攝影機的默契。

＊　Steadicam，由攝影師直接將攝影機背載於身上，使用三軸穩定的原理，故與傳統手
持固定於肩上的不同。

就這樣，長達八個月在 20 座城市所舉辦的 42 場＜LY 巡演＞結束。
將韓國、美國、歐洲、日本的所有事前組裝彩排和每天進行的彩排加總的
話，彷彿經歷了長達一年的 100 場演唱會。
＜LY 巡演＞從蠶室主競技場開始至北美和歐洲的體育館，
再到日本的巨蛋以及亞洲的體育館，最後移動到戶外競技場，
可說是一場變化多端的世界巡迴演出。

透過這場演唱會，
PLAN A 和 BTS 在演唱會製作與演出方面都獲得了史無前例的成長，
藉著這次長征中所得到的寶貴經驗，
我們將邁向世界級的榮耀舞台前進，
我們的腳步，不斷往上攀爬。

結 pt.1_世界巔峰，北美洲－南美洲－歐洲－日本競技場巡演：2019年晚春至夏季

．

＜LY 巡演＞踏出第一步的 2018 年 8 月，
＜SY 巡演＞的雛型逐漸露出輪廓，
＜LY 巡演＞結束北美、歐洲的死亡賽跑後，
＜SY 巡演＞的細部內容也陸續誕生。

由於體育場的規模甚大，需要配合門票販售日程，
因此必須盡快決定舞台設計圖。
截至目前為止，我們所舉辦過的最大場地為曼室、新加坡及曼谷，
多為寬廣的橢圓型，因此舞台整體設計偏向擁有長邊的舞台設計。
這次為了加開更多座位，因此決定使用較短邊的設計。
（短邊舞台將會降低視野遮蔽的情況。）

我們將 C、D 舞台刪除，
集中於 A、B 舞台的演出內容、動線、預算。
並且為了提高 B 舞台的使用效率，使其能容納更多舞者與演出裝置，
我們將舞台從原先的鑽石型更改為直角四方形。

我們陷入與時間的鬥爭。

手上要準備的事情與剩下的時間不成正比，

現在正是該著手設計該如何填滿空曠的競技場，

再次構思每一首歌如何全新誕生的時間點，

但這卻是最耗費時間的工作，

為了進行一個環節，所需協商的單位複雜得難以想像。

以從 B 舞台所升起的巨大 BTS LOGO 來舉例說明。

首先韓國演出設計組擬定企劃草案，

向經紀公司提出，等待通過後，

要聯絡德國的製造商 Henn，並與他們進行視訊會議，

說明裝置的設計理念與預期效果。

再來和國外當地的協辦團隊、F9、韓國製演團隊更新進行進度，

物流組必須找出如何將德國製的設備運送至美國的方法，

所有環節確認完畢後，再將日程與預算回報給主辦方。

然而在這一大圈的作業裡，每個地方都有可能產生問題，

無論是製作、運送過程、席次調配、費用、演出預期效果等，

牽一髮動全身，若是其中一個環節出現變異，

所影響的單位和欲變更的細節更是難以想像。

因此擔任製演團隊的 PLAN A 可說位在溝通協調的巨大暴風中心。

＜ SY 巡演＞為 KPOP 史上，

史無前例的超大型世界巡迴演唱會。

我們面臨這般挑戰，必須拋棄現有的思考模式。

因此，對我們來說最困難的事情是，

必須親手打破一直以來自己打造的想像天花板。

因為覺得技術上無法實現；

因為就算成功做出實體，也需要充足時間測試；

因為害怕預算不夠；

因為擔心會被經紀公司否決；

因為從來沒有人做過；

因為有其他演唱會的失敗案例。

為了閃避以上那些生疏又困難的事，人類會出於自我防禦，

在腦內自動產生藉口。

因此，若要遏止自己的潛意識開始作亂，

我們必須誠實面對自己，往內心深處挖掘。

「打造不愧對自己的演出」的決心、

「能夠徹底滿足觀眾、歌手以及全體工作人員」的使命感，

那份容易遺忘、卻是身為演出設計者最重要的核心價值。

這段向內挖掘的過程，絕對痛苦又難以言喻。

4 月結束 < LY 巡演 > 曼谷場。

韓國製作的舞台裝置完工後，

要去工廠直接現場檢測並實際操作。

確認交貨後的裝置會直接送上飛機，運往美國。

要去美國大使館，進行簽證面試，

要接種入境巴西所需施打的黃熱病疫苗，

要為了確認 ABR 的狀況當天來回日本，

還要在充滿回憶的第一次演唱會舉辦地 AX Hall，與成員們進行動線彩排，

不久後即將出國前往美國進行事前組裝彩排。

2019 年 4 月 18 日下午，搭乘飛往美國洛杉磯的 OZ202 班機離開韓國。

降落於洛杉磯國際機場後，

驅車前往事前組裝彩排地的安那翰，

我們在旅館卸下行李，

與喜娜、威利 PD 拜訪了當地的啤酒酒吧。

舉杯時，我們互道：「敬接下來兩個月內最輕鬆的今天。」

酒杯碰撞出清脆聲，我們一口飲盡克服時差的最佳解藥。

19 日午後，我們進入本田中心進行事前組裝彩排。

此地正好也是兩年前 < THE WINGS TOUR > 的表演場地，

熟悉的出入口和待機室迎接著我們。

F9 也迅速抵達現場，

＜LY 巡演＞變身之作＜SY 巡演＞的燈光與視覺設計也是由 F9 著手。

由於準備期間過短，有許多細節必須在事前彩排時討論。

我們一同確認 F9 所帶來的視覺設計與燈光圖，

並詳細制定指令的時機，

將韓國運來的器材進行現場測試，

特別是那些首次運往國外的器材，

必須要測試是否有不良或是無法接應的情況，

例如不符合國際電器標準的器材必須重新更換，

還有那些太過急促運送，而沒有包裝完全或難以移動的器材們，

也在美國協辦團隊的幫助下，重新載上卡車搬運，

那些不符高度的裝置，

也須刪去輪子或切割重整至恰當高度，得以進行組裝。

本次巡演初次加入的 AR 技術，

也搬至一旁的排球場進行演練，

還要搭建矩陣升降台讓相關負責的導演熟悉指令，

也測試全自動聚光燈。（與傳統聚光燈擁有一樣效能，只是並非人員操控，而是用螢幕控制，就像玩電腦遊戲般的操控燈光。）

4 月 25 日下午，為期六天的事前組裝彩排結束後撤場，
26 日早晨，我們前往巡演首座場地，
位在洛杉磯東北方的玫瑰碗球場。

或許是因為事前組裝彩排時不盡完美的強迫心，
我們預留充裕的時間給在玫瑰碗所進行的技術性彩排，
並在心中懷抱首次演出能夠安然無事的希望。

然而玫瑰碗的舞台搭建工程依然緩慢，
搭建已經調整過的裝備並不花時間，
但在那些事前彩排時無法確認的部分上卻拖延不少進度。

29 日晚間，進行燈光彩排，
30 日下午進行首次技術性彩排，
當天晚上隨著歌單順序進行第二次技術性彩排。
5 月 1 日、2 日的白天進行音響檢測，
晚上則是舞者們登台進行走位確認，
3 日早上九點歌手進場彩排。

此時此刻，現場沒有一點笑容。

並非僅是沒有笑容，

而是人與人之間的惡開始產生。

共事者之間的關係若是惡化，

通常源於在惡劣的環境下工作所產生。

當面臨規模甚大的演出，卻有「惡劣環境」出現，

那是因為現場眾多人員與單位間，沒有「充分的時間」進行充分的溝通所致。

時間不夠導致溝通不良，所導致的後果就像將人拖往泥沼。

每個人深陷泥濘之中，背負的沉重的壓力，

在無意識中傷害自己或是傷害他人，

讓彼此深陷無可奈何的處境。

受到他人無禮言行對待的我很可憐；

同時也討厭不替他人設想的我。

看著人們在泥沼中互相傷害的情景使人煎熬又愧疚。

而身為有義務讓工作人員在良好環境下工作的管理者，

我面對眼前的苦難卻束手無策，使我相當自責。

這段期間所承受的心理壓力，折磨了我好一段時間。

即使這樣，雖然如此，

時間仍自顧自地流逝，

＜SY巡演＞的首場演出，已在眼前。

2019 年 5 月 4 日，＜SY 巡演＞的第一天。
中午 12 點，心生恐懼地進行最後一次不停歇彩排。
下午 4 點，觀眾入場彩排。
5 點，全體觀眾開始入場。
當日落垂掛在天邊的 1/3 時，晚上 7 點 03 分。
開場的指令，穿梭於每個人的對講機。

心臟像是要爆炸般地劇烈起伏，
踏入演唱會製演界 17 年，創立 PLAN A 9 年，
與 BTS 相遇的 6 年後，我與 PLAN A 後輩們一手打造的巡迴演唱會，
同時也是只有地表最強歌手才能擔綱演出的，
體育競技場巡迴演唱會即將開始。

開場是這場巡演裡最耗盡心思的一幕。

觀眾入場的同時，舞台猶如施工中的工地般，

四座巨型雕像被白布覆蓋，

開場 VCR 裡，成員揭開白色面紗後，

舞台上的白布也同時掀開，露出古希臘建築的梁柱，

隨著 VCR 播放的內容，現場不時噴發煙火。

Dionysus ♪ 威震八方的前奏一下，

在神殿柱子間會出現兩頭巨大的花豹（！）。

原本俯臥於地的花豹一抬起身軀時，

花豹下方的舞者隨即出場，

伴隨著音樂，設計好的煙火與火柱同時出動，

瀰漫的白煙替整座舞台渲染神話般的史詩氛圍。

Dionysus ♪ 歌曲正式開始時，

戶外流動的空氣帶走煙霧，

歌手們猶如神祇一般出現在舞台上方，帶給觀眾戲劇性的感受。

成員們跳上移動式長桌，展現強烈舞蹈，

14 名韓國舞者和 40 名洛杉磯當地舞者們，

在總共 10 根高度不一的神殿柱子上共同展現氣勢磅礡的開場舞台。

兩頭高 8 公尺，身長 12 公尺的巨大花豹，

和最高長度 3 公尺的大型神殿柱子，

54 名舞者和配合節奏噴發的火藥效果與火柱，

寬大的 LED 螢幕投影神殿象徵的視覺設計。

在極具震撼的 Dionysus 🎵 結束後，

成員們唱著 Not Today 🎵，一邊走向 B 舞台。

B 舞台上再次聚集剛剛的 54 名舞者，

第一小段結束後，音樂暫停。

Jung Kook 迎刃有餘地跨出五步後抵達中央位置，

爾後直視攝影機，喊出「槍、瞄準、發射。」

同一瞬間，整座競技場的火藥齊發。

B 舞台上 61 名表演者跳著強而有力又整齊劃一的舞蹈。

（每座城市皆徵選 40 名當地舞者加入，因此每次彩排時皆須針對動線再
次演練，但看見每次所造就的壯觀開場，一切的努力都值得。）

當成員們在 B 舞台演唱 Not Today 🎵 時，

A 舞台也沒有絲毫空檔，

工作人員必須將兩隻巨大的花豹洩氣，

收拾至舞台下方的收納區域再確實蓋上蓋子，

A 舞台上原有的 10 座希臘神殿道具，

也需盡快收至舞台下或旁邊區域。

豹的誕生記

 在Dionysus的舞台，放上豹如何？花豹不是神話故事裡的坐騎嗎

 花豹嗎……如果放兩隻的話感覺挺適合的

 都要站上競技場了，就要做大一點，10公尺如何？

 花豹要提起爪子，離牙咧嘴的！

從眼睛裡發射雷射光的話一定超帥

 要加入聲效嗎？獅子吼！還是要喵喵叫？

 歌曲內容跟戴奧尼修斯的故事有關，那布景要不要用古希臘羅馬風？

 可是換場的時候…

一定很累，體型又那麼大…

好可惜喔

真是的

 可是感覺應該有解決方法

 聯絡看看新的ABR團隊。威利PD，去他們官網，直接打給代表詢問。

已經在問囉

 喂您好？我們是演唱會的製演團隊PLAN A

嗯……是BTS的演唱會

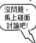 抱歉，我們最近有點忙…

沒問題，馬上碰面討論吧！

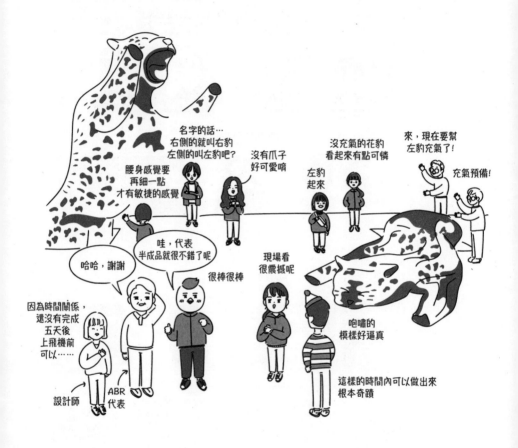

第一次的談話時間，

成員們以「能站上這個舞台簡直跟夢一樣」，

自然而然地接續至「Are you ready to fly with us」的口號，

帶來 WINGS ♪ 的舞台表演。

j-hope 從 B 舞台流暢地跟著穩定式攝影機走回 A 舞台。

隨著節奏噴出的銀色彩帶點綴夜空。

歌曲結束後，成員們自 C 升降台退場，螢幕接續播放 VCR。

個人舞台的順序與＜LY 巡演＞相同。

只是舞台設計有所更動，

我們希望給予同一首歌不一樣的舞台。

特別是有些地區距離上次的＜LY 巡演＞才結束不到六個月，

因此更需要別出心裁的舞台表演。

在 j-hope 的個人舞台 Just Dance ♪ 所準備的祕密武器是，

自美國 TAIT（美國綜合演唱會製演團隊）提供的矩陣升降台。

12 個長寬各 1.1 公尺的矩陣型升降台，

表面和側面皆有 LED 面板，

12 個矩形能夠變換豐富的形體，

只是，當矩陣變換時，歌手必須不斷移動才能突顯其效果。

（演出時矩陣升降台依循音樂程式的編碼自動變化，因此更添難度。）

一個月前，在首爾的動線彩排

果然是鄭隊長！

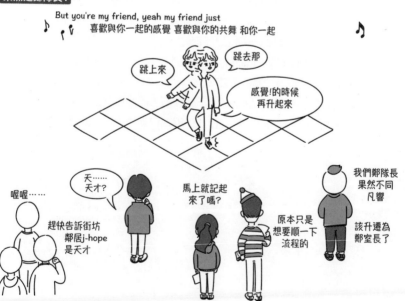

雖然成員們都很厲害，

但 j-hope 從排演階段開始時，總是能很快就掌握舞台流程，

實際演出時也沒有差錯，每次都順利地完成表演，

即便面對複雜的矩陣升降台，

也能一次就背誦順序，並完成彩排。

當 Just Dance ♫ 搬上玫瑰碗時，一樣完美如初。

號錫自信從容地喊出 Whassup, Rose Bowl! 登上舞台，在觀眾面前亮相，

第一小節時，輕盈熟稔地來回於矩陣升降台上，

第二小節開始，徐徐走向 B 舞台。

他帶領著全場觀眾，與舞者共同演出，

隨著節奏，水柱也順利噴發（!），他再度回到 A 舞台，

在 A 舞台上，輕快地與舞者們共同跳完最後一段舞蹈。

關於 < SY 巡演 > Just Dance ♫ 的水柱舞台效果，

我們考慮巡演日程內每座城市的氣溫變化，

並確定每個會場皆能安全使用後，

才正式作為這首歌的舞台設計內容，並載運水柱設備到每座城市。

和 < LY 巡演 > 相同，

j-hope 退場的升降台，同時也將 Jung Kook 載上舞台，

擁有全新面貌的 Euphoria ♫ 即將在觀眾面前上演。

Euphoria ♬ 的第一小節其實與＜ LY 巡演＞一樣。
但在輕快、爽朗的第一節結束後，
Jung Kook 並非跳起舞，而是往前走出三步，
美國的工作人員與韓國舞台導演將會出現在他身後，
待他登上魚鉤型的載具後，在他的腰間與手腕繫上安全裝置。
「聽見遙遠的海浪聲」此句開始時，站台將會升高 50 公分，
「越過夢想，翻越樹林」時，
整座魚鉤會瞬間往上升至 10 公尺高，將柾國升往天空。

他自由自在地飛越地面搖滾區，
即使在高空上也能開心地與觀眾相視而笑，
隨後他短暫地停留在 B 舞台。
在歌曲第二節時，再次升空，朝向更遠的觀眾席飛去。
他所經過的地方都能聽到觀眾的歡呼聲，
最後他安全地降落在 B 舞台，
與舞者們共同表演歌曲的最後一節。

這也是美國 TAIA 所找來的 3D 高空滑索裝置，
將繩索套在鋼架或塔式鷹架，或是演唱會會場的建築本體上，
在四個抓點與四根繩子的中心放上載具後，
就能運用物理法則隨意的上下左右移動，
要搭乘這項裝置的人都必須先上兩個小時的安全教育課程。

果然是柾國。

彩排時迅速又順利地結束，

原本我們還擔心正式上場時是否會有些放不開，

但首次演出的瞬間，柾國一站上魚鉤就消弭了我們的憂慮。

即使在飛行期間，他也洋溢著笑容，髮絲隨風搖曳。

配合穩定又優美的歌聲，與整場觀眾互動。

Euphoria🎵與柾國以及 3D 高空繩索，就像是天作之合般融洽，

柾國恣意飛翔於阿米棒所填滿的觀眾席之上，是演唱會裡最耀眼的一幕。

接續的是 Best Of Me ♪，
隨著輕快帶有節奏的歌曲，彩帶也毫不保留地噴發，帶動氣氛。
再來是 Jimin 的個人曲 Serendipity ♪。

Serendipity ♪舞台所準備的祕密武器是泡泡 ABR。
會選擇泡泡 ABR 有兩個原因：
第一、這張專輯的概念照裡，有將成員放進（後製）大型透明空間的造型。
第二、當智旻在＜ LY 巡演＞演唱這首歌時，曾用手指戳破眼前飛舞的泡
泡，當時那一幕引起了歌迷間的轟動。
因此我們想到了將他放進大型的肥皂泡泡內登場。

泡泡暴暴吞

Serendipity ♪ 的前奏一下，
一座直徑 2.3 公尺的巨型肥皂泡泡從舞台下升起。
升至比舞台表面高 1.2 公尺處。
細白的絲綢圍繞著舞台邊緣，
泡泡內還有白色花卉與燈泡點綴，
而智旻美麗優雅地（美麗優雅是最貼切不過的形容詞）坐在泡泡內。
溫潤的燈光映照著球體，後方的視覺設計使全場渲染著輕柔的氛圍。

當他唱至「世界變得不同，跟隨著你的喜！悅！」時，
用手指朝向空中，輕輕一點！
肥皂泡泡（以聚氨酯所製作的塑膠布），將會在瞬間向後收起，
整幅畫面就像點破泡泡般，
視覺設計也跟隨此概念，讓閃爍的小光點洋溢整個舞台。

Jimin 在純白的花草間，展現了魅力的火藥鏡頭（這次的舞蹈也有小露腹肌）。
升降台上的泡泡退場，將舞台空間留給智旻，
當他與舞者在舞台上演出時，
後面寬廣的 LED 將宇宙和美麗夜空搬進演唱會場，
會場周邊設置的 40 台泡泡機也會啟動，
使整座會場洋溢浪漫夢幻的氛圍。

再來是本次巡演的最大難題，RM 的 LOVE♬。
我們在 LOVE♬這首歌的舞台內，加入最新的 AR 技術。
AR 技術雖然近幾年曾在頒獎典禮上使用過，
但在演唱會（甚至是戶外）的領域，尚未有人使用過。

RM 在 A 舞台背對著觀眾登場，
透過眼前的穩定式攝影機與觀眾互動。
他以身後寬廣的觀眾席作為背景，
走往主舞台的左側一次、右側一次，帶動全場氣氛，
RM 熟練地帶領全場觀眾的視線，移動至 B 舞台。

第二節即是 AR 技術登場的時間。
舞台上的 RM 朝向空中一劃，
螢幕裡 RM 面前將出現一顆巨大的愛心，
RM 陸續在舞台上劃出三個大愛心，
最後，攝影機穿過愛心更加靠近 RM 的身影，
盡情展現 AR 技術，
接下來，RM 的上方出現雲朵般形狀、各種語言的「愛」。

此時透過螢幕所看到的 B 舞台，花瓣紛飛於空，
RM 最後朝向攝影機比出愛心後，
天空就會出現 RM 親筆撰寫的訊息，
並且每個城市皆不同。

這場演出獲得媒體以「全世界首次使用 AR 技術的演唱會」為主題報導，
然而過程可說是相當繁雜又多災多難，甚至每一場都是困難挑戰。
因為要展現 AR 技術的 B 舞台已經包含許多舞台設計。

首先，在 B 舞台上的巨大 BTS LOGO 立架表面凹凸不平，
必須要鋪設橡膠地板才能使表演者進行舞蹈動作。
但橡膠地板遇雨水將會變得濕滑，很受天氣影響，
在日夜溫差大的地方，也容易熱脹冷縮而皺起。
因此需要貼防滑膠帶以防意外發生。
而 AR 團隊需要在上述工作程序結束後，
才能在地上貼設能使 AR 機器感應的專用膠帶，
因此 AR 技術的預演會放在彩排的最後一個順序。
然而如果遇到氣候不佳，前面作業流程延遲，
AR 技術將會受到最大的影響。
另外若是在 B 舞台上方跳舞的 60 多名舞者，
在演出進行時不慎將膠帶移位，
那麼專用攝影機將無法成功辨識位置，造成圖樣不完整。

因此 LOVE🎵舞台的 AR 技術總是危機四伏，
在洛杉磯的首場演出雖看似岌岌可危，卻是大成功。
然而在芝加哥場時，因氣候不佳，落得失敗的收場。
在 AR 將要化為現實的前幾秒，會先使用預覽畫面確認能否成行，
但即便確認可行，透過耳機告訴 RM「可執行」的指令時，
也可能在五秒鐘之後失靈，讓 RM 只是在虛空中比劃手腳。

每次當 AR 技術失敗，讓歌手期待落空時，
我都會認真思索是否要放棄 AR 技術的實行。
一直不穩定的 AR 舞台效果，直到巴西場才得以穩定執行，
因此，也藉此機會向每次都需耗費時間彩排，
在舞台上反覆確認的成員 RM 道歉。

以開拓者精神所設計的創舉
首次登場就在象徵開拓的美國西部，
絕對不是偶然

我那時候
真的好想死

多虧南俊，
才能成功的

RM啊，對不起

想要放棄一切，
遠走高飛

想必這就是
開拓者所需經歷
的過程

但是美國團隊還因為這個
得到了Best Use of AR
的獎項…

當觀眾因為 RM 親筆訊息而躁動的歡呼聲逐漸平息時，
Boy With Luv ♫的前奏緩緩響起，
RM 看著攝影機走向 A 舞台，
當他帶著充滿自信的笑容張開手時，
Jin 和 SUGA 會登上舞台，加入隊伍，
幾秒後，則是 Jung Kook 和 j-hope，
最後則是 Jimin 與 V。
七名成員透過動線展現美好的默契與畫面後，
穩定式攝影機會立即轉向，
在 A 舞台登場的是 Boy With Luv ♫的表演。

這段雖然簡單，卻引起觀眾莫大迴響的動線，
是在首爾最後的動線彩排時靈光一閃的點子。
（發生 j-hope 天才說的那天。）

在簡短的對談時間後，

是長達 13 分鐘的 BTS Medley🎵和 IDOL🎵舞台。

整座競技場的觀眾跟隨強烈節奏高聲呼喊，

震耳欲聾的歡呼聲與應援聲炒熱全場氣氛。

阿米們對於再熟悉不過的 DOPE🎵、鴉雀🎵和 FIRE🎵這幾首歌，

都能一同高歌擺動，

成員在舞台上四處跑動，觀眾與歌手的歌聲合而為一，

以 EDM 重新混音編曲的 IDOL🎵，更是在開頭就大量使用火藥特效。

中間串場的 VCR 結束後，舞台上聳立起一座巨大冰磚牆，

用矩陣升降台的 LED 呈現冰塊的造景，

當升降台降下，後方出現一座巨大的床鋪，

而 V 閉著雙眼，躺臥於上。

慵懶性感 2

在慵懶性感的歌曲舞台表演裡，加入床鋪的道具，
聽起來是那樣的陳腔濫調，
但卻又適合無比，同時帶有最強的殺傷力。

為了做出變化，我們在上方懸掛檯燈造型的 Go Pro 鏡頭，
用彷彿伸手可觸摸躺臥床鋪的歌手的距離，
當他張開眼時，將以非現實的角度透過大螢幕呈現在觀眾眼前。

這場舞台能夠成功，全仰賴 V 的眼神。
他準確地跟著拍子睜開雙眼，
在下一秒凝視著鏡頭，低聲哼唱著歌。
不到 20 秒的時間，每當 V 的眼神移動時皆引起台下騷動，
走下床緣的 V，在下一小節時，開始舞蹈動作。
大螢幕也加入多重曝光的效果，增添視覺感受。

過度投入的例子

Singularity ♫ 的致命吸引力延續至下一個舞台的 FAKE LOVE ♫ 。
這首歌的舞台沒有加入任何特殊效果，
藉以突顯歌曲魅力與俐落的舞蹈演出，
當然還有 Jung Kook 的火藥鏡頭。

在 VCR 結束後，是 SUGA 的 Seesaw ♫ 舞台，
前奏時，舞台上會滑進一道帶點藍色光芒的塑膠門。
SUGA 自升降台背對觀眾出現於台上，
他一步步走向透明門，將手放在門把時，
回眸一望，用悵然若失的表情看著鏡頭（沒錯，也是個火藥鏡頭），
走進門後，關上門，門面映照出他的剪影，
透明門隨即往舞台右側移動，SUGA 則是在原地踏步著，
舞台上的 LED 呈現絢麗的都市夜景，就像行走在華麗的城市般。

舞台運用兩條長 18 公尺、寬 1 公尺的輸送帶，
將透明門、歌手、舞者、道具等物左右移動，
在單一的舞台固定空間裡，展現豐富的空間感。
SUGA 能在輸送帶上以順行或逆行的方式，
向前走或倒退或是停留原地，
身後的視覺設計也會跟著他的步伐，停留或繼續滾動，
使整首歌曲生動有趣。

因為很帥

可是導演，
為什麼要轉頭呢?

也是，好像會很帥
相信PLAN A的各位導演

我就是閔致命

在LY的時候營造了居家氛圍
這次用了都市夜景感

這一幕會打開門，然後走出去
因此在開門前先回頭看一下
展現一下致命的魅力

用升降台
登場後

很像手機遺忘
在家裡那種感覺?
嗯…開玩笑的

絲毫不費力
只要用眼神就迷倒觀眾
根本就是為你
量身打造的吧!?

再用輸送帶
打造生動感

不…不是很帥嗎

不知為何
你好像很適合
回頭耍帥

再來是 Jin 的 Epiphany ♫，
在準備大型鋼琴登場的區間，我們將前奏加長，
此時將有 6 顆直徑 1.2 公尺的半圓形鏡球自 E 升降台升起，
自動旋轉的鏡球反射燈光，將會場映照出閃爍耀眼的光芒，
舞台中央出現長達 5.2 公尺、寬 2.3 公尺的超巨大鋼琴，
Jin 在聚光燈的照耀下，坐在鋼琴前若有所思。
旋轉鏡球與大型鋼琴都是為了本次 Epiphany ♫ 舞台而特別訂製的道具。
（在＜ LY 巡演＞時有著最多演出企劃案的這首歌，在＜ SY 巡演＞時又
得到再一次的變身。）

經歷＜ LY 巡演＞數十場的磨練後，
Jin 詮釋這首歌的能力更上一層樓，
中間間奏和步上樓梯的動線，
以及在樓梯盡頭望向鏡頭的演技皆顯得更加自然。

緊接著，無法傳遞的真心 ♫ 的舞台。
取代原先＜ LY 巡演＞使用 B 升降台登場，
改成運用矩陣升降台配合音樂，
演繹出四名成員的不同高低錯落。

接續的是 Tear ♫ 和 MIC DROP ♫，以火熱的節奏將演唱會帶向尾聲。
歌曲沿用＜ LY 巡演＞的舞台設計，並加入多樣化的爆破效果與火柱。

安可的第一首曲目為 Anpanman♫，
成員們自 B 舞台登場時，舞台上巨大的 ABR 也快速充氣升起。

舞台右側可見十根高度不一的圓柱，讓成員跳上跳下地玩樂，
舞台左側是有著能供人通過的巨大阿米棒氣球，
成員們能透過氣球間的孔洞看向舞台各方，或是依著模型做出麵包超人的
姿勢。
正中央是寬 9 公尺，高 3.5 公尺的超大型溜滑梯，
可以看到每位成員開心地玩著溜滑梯。

在歌曲進行時，成員們宛如孩子般在這座大型遊樂場玩得不亦樂乎，
時而一起溜滑梯，時而一同捉弄彼此，
鏡頭將每個成員玩樂的瞬間透過螢幕播放，讓觀眾因為成員們的可愛模樣，
不時發出「愛憐的哀號聲」。

防彈大型遊樂場開幕
玫瑰碗，歌手首次彩排

So What♪ 的舞台上，

成員在雷射燈光裡盡情跑向 A 舞台與兩側延伸舞台。

盡情向鏡頭展現撒嬌模樣，

搭配長達 30 秒的水柱和數百發的煙火，

So What♪ 的歡樂氣氛與 Jimin 可愛的臉頰肉一同畫下句點。

此時太陽已完全西沉，場內響起與夜色相襯的 Make It Right♪。

成員看著穩定式攝影機，以演唱會場內的阿米棒作為背景歌唱，

此為體育場才能實現的壯觀場景。

最後的談話時間結束後，點綴＜ SY 巡演＞的最後一首歌曲小宇宙♪緩緩響起。

觀眾將手機的手電筒燈光開啟，

整座體育場猶如繁星閃爍，像一座只屬於歌手與歌迷的宇宙。

紙花飄逸於夜空的微風中，

成員一一走回主舞台，與舞者們並列於台上，

對著全場觀眾鞠躬致意。

最後成員於 C 升降台退場，

此時 B 舞台將升起高 12 公尺、寬 6.5 公尺的超大型 BTS LOGO 燈牌，

與此同時，施放長達 2 分鐘的絢麗煙火秀，妝點體育場演唱會的句點。

雖然成員們已經退場，但 BTS LOGO 在場內散發著光芒，

讓觀眾能拍照留下回憶，也盼望能照亮他們的歸途。

妝點演唱會結尾的大型燈牌，
雖然獲得觀眾的喜愛，出現於觀眾 SNS 上，
但卻是至今製作過程與演出時最辛苦的道具。

不僅因為設置在最多機關裝置的 B 舞台上，
負責這項設備的韓國特殊效果組（包含理查德），
必須在緊湊的舞台搭建工程中留到最晚才能作業，幾乎每次皆是熬夜趕工，
即便在氣候不佳時也要淋著雨搭建。

在巡演人生裡最猶如戰爭般的玫瑰碗場結束後，
撤場作業持續至隔天早上 7 點為止。
在半夢半醒的狀態下，2019 年 5 月 6 日星期一下午 4 點 40 分，
搭乘 UA661 班機離開洛杉磯，飛往芝加哥。
抵達後的星期二、三為韓國團隊的休息日。

但當地天氣卻相當異常，星期二的最高溫原有 23 度左右，
到了星期三凌晨一場大雨後，溫度驟降至攝氏 10 度，
幾乎都準備夏天衣服前來的工作人員們，
面對突如其來的氣溫變化，只好趕緊至附近商家購買保暖外衣，
但氣溫驟降對於芝加哥當地也是意外的天氣變化，因此大部分的服飾店
都沒有長袖衣物，
（販售長袖衣物的僅有一、兩間。）
韓國團隊開始搭建工程的星期四，最高溫只有 12 度。
加上擁有「風城」之稱的芝加哥，颳起的簌簌寒風更是讓體感溫度降低，
甚至在晚上還降下冰雹，演出當天還驟降至 7 度左右。

喂，你也是嗎

你也在
那裡買的嗎？

導演你也？

就是旅館左邊
200公尺左右，
轉角那間對吧

我們不要走那
麼近，好明顯

不知不覺中，
成為巡演組制服了…

戶外演出的最大敵人就是惡劣天氣，天氣的肆虐下剝奪許多舞台設計。

首先必須放棄的是水柱，

面對那樣的天氣，我們不得不將 Just Dance ♪ 裡的水柱橋段刪除，j-hope

雖然能理解但也同樣感到可惜，

畢竟在這樣的低溫下，無法朝觀眾噴射水柱。

演出過程裡下著間歇性的雨，甚至加上冰雹，

最後為期兩天的演唱會裡，RM 的 AR 技術皆宣告失敗，可說是嘗到最悲

慘的悔恨，

甚至在第二天時，因為風雨交加，基於安全考量，

也放棄了 Jung Kook 的 3D 滑索表演，

巨大的溜滑梯也為了防止瞬間大風和濕滑，

因此只放置於舞台上，不開放歌手實際乘坐。

討厭芝加哥的一切

籠罩著憂鬱氣氛的撤場結束後，

13 日星期一，下午兩點，搭乘 UA230 班機前往紐澤西。

紐澤西在星期一、二也是烏雲密布，雨水不停。

雖然讓人害怕芝加哥的慘劇又要上演，所幸在星期三時氣溫回升，

白天平均落在 20 度左右的舒爽氣溫，晚上也有 15 度以上的溫度，

星期四一開始就是晴朗的好天氣，

我們將在芝加哥蒙受陰鬱濕氣的裝備們攤開除濕。

紐澤西的星期六演唱會順利結束（包括 RM 的 AR 表演）。

但一到星期日時，天氣預報又再度為演出蒙上一層灰，

演出進行至一小時後，天空突然雷雨交加，

預報說在過不久，將有雷雨胞侵襲整個紐澤西州，

若天氣趨於惡劣，演出將被迫中斷，

我們膽戰心驚地一邊注意天氣，一邊進行演出，

幸好上天眷顧，整場演出時雷雨胞沒有對我們伸出魔爪。

但在開始撤場後，

天空突然雷聲大作，籠罩整座體育場，

撤場作業不得不中斷，工作人員們為了躲避大雨紛紛回到待機室待命。

如果是先前的洛杉磯或芝加哥場時，還有餘裕能暫緩作業，

但紐澤西的撤場時間卻不能有所耽擱，

因為必須馬上將韓國、美國團隊的所有器材裝箱運送至機場，

等待檢驗後運送至巴西，才能趕上巴西場的前置作業。

在場的所有工作人員看著天氣的臉色，找尋空檔進行拆除作業，

花費了比平常更多的時間才終於完成撤場作業。

5 月 20 日星期一，晚間 6 點 30 分，飛離甘迺迪機場的 JJ8181 班機。
橫跨半個地球，歷經漫長的飛行，隔天凌晨 5 點 30 分，抵達聖保羅。

巴西，果然是巴西。
震耳欲聾的歡呼聲與巴西阿米們的熱情，
讓整座體育場裡的每個人都不禁想跟著搖擺歌唱，
巴西阿米們將手機貼上象徵性的黃、綠色玻璃紙，
將競技場渲染成美麗圖樣的活動令人相當感動，
演唱會結束後，從 FOH 走回待機室的路上，
看到因演出而流下淚水（幾乎是痛哭）的觀眾，
在那瞬間，感受到不枉費窩在經濟艙飛行至這遙遠國度的踏實。

聖保羅的撤場作業結束後，我們再度啟程前往機場。

5 月 27 日晚間 LA8084 班機離地，預計抵達英國倫敦。

紐約至聖保羅的區間雖是夜間飛行，

但由於幾乎沒有時差（1 個小時），所以體力消耗不大。

但聖保羅至倫敦不僅是夜間飛行，還有著 4 個小時的時差，

隨著演出順利結束，也愈漸習慣巡演流程，

抵達倫敦的旅館後，疲勞感瞬間湧上。

星期四，迎接我們的是足球宗主國英國境內占地最廣的足球競技球場，

這是世界上最多洗手間的建築，

同時也是人類音樂史上最知名的演唱會＜拯救生命＞（Live Aid）的舉辦場所，

更是披頭四、麥可傑克森、瑪丹娜、U2、接招合唱團、碧昂絲等西洋巨星所站過的舞台──

溫布利球場。

我們帶著安全抵達的韓國團隊裝備，踏上草皮。

倫敦的首場演出有全場轉播的計畫，
因此必須要呈現比完美再更完美的演出。
幸好我們和喬爾的美國製演團隊經過北美與南美四座都市後，
已經磨練出相當的合作默契。
為了轉播運鏡能順暢，還邀請了四名韓國攝影師一同加入。
但較為可惜的是，原先設計的煙火火藥無法從美國運送進來。
（無法通過英國海關。）
雖然緊急在當地購入，但仍與設計所需有落差，成為了本場演出的遺憾。

6月1日晚間7點30分，
在擁有無數形容詞的溫布利球場，
全世界14萬名線上收看觀眾，
與現場超過6萬名的觀眾一同開啟了這場世紀演唱會。

演出的一開始相當順利，
RM用英國腔的英文與觀眾問候，
天氣也站在我們這邊，許多舞台設計都安然無恙地結束，
成員們享受著演出與觀眾的吶喊，
當大家皆以為這場美麗的演唱會能夠這樣順利進行時，
大型事故已經悄悄找上門。

演出進行至 Jimin 的 Serendipity🎵舞台時，泡泡沒有如預期地收和。
配合著 Jimin 手勢按下按鈕時，泡泡沒有收起，依然包覆著歌手。
就算再次按下按鈕，也仍然毫無動靜，
眼看著消氣的泡泡就要覆蓋在 Jimin 的身上，
工作人員迅速衝至台上將泡泡移走，
但這個失敗的瞬間已經透過鏡頭轉播至數十萬觀眾的眼前，
只能打從心底感謝智旻不顯驚慌，展露專業地將歌曲表演完畢。

神啊

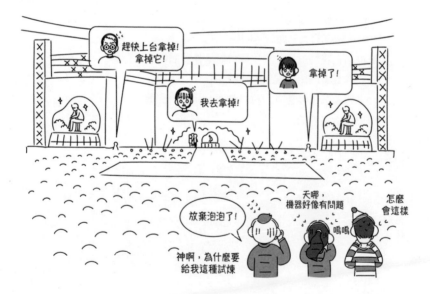

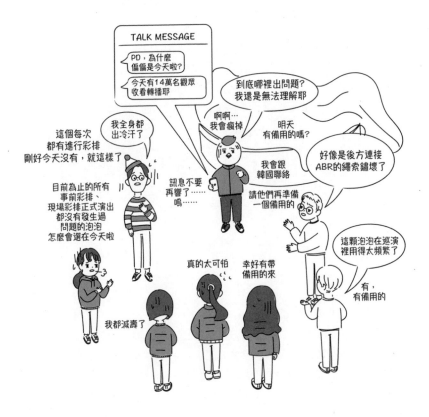

不幸中的大幸是除了泡泡 ABR 以外，演出皆順利結束。

最後的談話時間時，Jin 也在這個歷史性的場地，

重演皇后合唱團主唱佛萊迪墨裘瑞的經典場面，

與台下觀眾一同喊出「欸～～喔！」的口號，結束這場世紀盛典。

預言家金碩珍

隔天的演出，我們再度給了 Jimin 一項試煉。

談話時間裡，成員們將以玩笑的方式說我們之中有人是霍格華茲出身的，

Jin 會講出「咄咄失」（使人昏倒的咒語）Jung Kook 會見狀假裝暈倒，

引起電影《哈利波特》的原創國英國觀眾的熱烈迴響，

接著 Jimin 將按照劇本將手指比向左側，

講出「路摸思」（發出光亮的咒語），舞台會隨之施放火藥效果。

但火藥卻沒有如預期施放，

他不疾不徐地再朝向右側喊出路摸思，

火藥也不給面子地安靜無聲，讓 Jimin 陷入尷尬，

而再接下來，j-hope 所喊出的火柱咒語卻成功施放，

最後讓 Jimin 的咒語成了唯一無法成功的效果，更是打從心底的抱歉。

此外，在第二天的演唱會最後，

安排了包含許多故事的 Young Forever ♫ 大合唱驚喜。

當天觀眾入場時，會透過大螢幕看到大合唱的活動內容，

在原先預計是小宇宙♫前奏響起的瞬間，

場內觀眾一同大聲合唱 Young Forever ♫，

獻給這場巡演裡辛苦的歌手一場充滿慰藉的驚喜活動。

（雖然我因為現場繁忙，當時沒有完全聽到經紀公司的活動宗旨，但當時

現場觀眾的歌聲在我聽來，是給歌手最直接的安慰歌聲。）

Jung Kook、Jimin、j-hope 都因 Young Forever ♫ 留下感動的淚水，

現場觀眾與歌手共同替溫布利球場的歷史性演出劃下完美句點。

星期一，我們前往歐洲最後一座城市，巴黎。

載運行李的卡車率先出發，

帶著輕便行李的工作人員們坐上歐洲之星，

在星期二擁有一整天的休息時間。

此次演出並非週末，而是星期五、六兩日，

因此為了搭建舞台，我們星期三就朝著體育場出發，

但上天就連歐洲巡演的最後一天也沒有放過我們，

巴黎的天空霧濛濛一片。

搭建作業開始的同時，天空就飄起小雨。

這次的巡演可說是雨神同行、雷公伴行，

團隊已經能坦然面對陰雨氣候，若是看到晴空萬里反而會心有不安。

但這次的巴黎演出，迎接我們的卻是真正的颱風，

甚至在演出時，正好就籠罩著整座巴黎市區。

會場外的棚子為了防風已經先行撤走，

在場地主辦方的特別許可下，基於安全考量演唱會可延宕 1 小時至晚間 8 點開始，

但必須在 11 點 30 分前結束，

因此為了這緊湊的三小時演出，我們與成員共同討論，有哪些不得已必須刪除的舞台，

同時也向歌手、全體工作人員公告因颱風而延誤的流程、時間和演出更動項目。

離開韓國 52 天，2019 年 6 月 8 日，巴黎演唱會順利結束，
雖然颱風讓我們心驚膽戰，
但幸好面對惡劣氣候，我們已經練就好應對措施。

演唱會安可時，成員們坐上 A 至 B 舞台的移動地下列車時，
開心地高聲呼喊「可以回家了 !!!!!!」，那是大聲到連舞台附近的工作人員
都能聽見的音量。

這場漫長旅程的最後一次撤場也仔細裝箱作業，
一部分的器材搭乘飛機運往日本，
一部分利用海運運回韓國。

星期一白天，在巴黎度過了短暫的個人休息時間，
晚間 7 點 50 分搭上 OZ502 班機，飛往思念萬分的韓國。

預計在日本進行的事前組裝彩排還有整整兩週的時間，
我與孩子們去超市，買冰淇淋給她們，
晚上也用冰雪奇緣的洗髮精洗澡，
還一起玩枕頭大戰和捉迷藏，
我的臉上洋溢著久違的父親微笑。

與此同時也正準備著裝箱要運往日本的貨櫃，
整理預計要運往阿拉伯的物品清單，
也清算了已經結束的巡演費用，
撰寫了日本談話內容的腳本，
也準備了其他歌手的一場演出。

這段期間比較繁雜的是，
巡演工作團隊內，原先由美國製演方負責管理的部分美方製演團隊，
從日本巡演開始時將由 PLAN A 接手，
將其納入韓國團隊進行管理。

我們飛往有著事前組裝彩排達人的日本開始作業，
日本團隊在先前就已參與過幾場＜SY 巡演＞，
因此對於細節和流程非常熟悉，作業速度也相當迅速，
無論是舞台細節確認及數十座升降台和 ABR 器材的收納等，
日本團隊皆能以高效率進行，完成事前組裝彩排。

日巡的首場演出來到大阪的長居競技場，
7 月上旬的日本可說是悶熱又易雨，
我們充分準備了冷氣及換氣裝置於舞台兩側，
幸好沒有想像中的炎熱，雨勢對我們來說也已經是幼稚園程度。

但在本次日巡有著些許的變動，
這次直接將 3D 滑索懸掛於競技場的屋頂邊緣，
使飛行範圍增大，
也因為嚴格的草皮保護條約，刪除了 LOGO 燈牌。
演出時間多為日落前進行，因此將需要黑夜的雷射特效刪除，
以及還增加了水槍的數量，讓水柱能夠大範圍的覆蓋觀眾，
在歌曲小宇宙♬的舞台也讓歌手搭乘移動車，繞行全場。

有鑑於日本音樂市場的成熟，
競技場與體育館的演唱會相當興盛，
因此觀眾對於歌手在移動車上揮手繞場的畫面非常熟悉，
移動車的製造技術可說是世界最強，
因此藉由本次日巡後，
也將使用的移動車搬移至預計在 10 月於鹽室進行的終場演唱會上使用，
並在上面加裝韓國製的 LED 燈牆與透明欄杆。

時間來到大阪的首場演出，
為了因應8點後的音量限制，以及日本當地週末演唱會較早開始的習慣，
演出最後訂定於下午4點30分，太陽還正熾熱的時候開始。

有著多國籍的巡演團隊運用著良好的默契，使演出安然無恙地揭開序幕，
雖然音響的等級使音質有些可惜之外，
首場公演因為沒有一直以來的雷雨搗亂，
能成功地實現所有舞台設計，令所有人皆將當滿足。

就在我們以為第二場演出也能順利進行時，
意外總是在最意想不到時降臨。

究竟是天災還是人禍

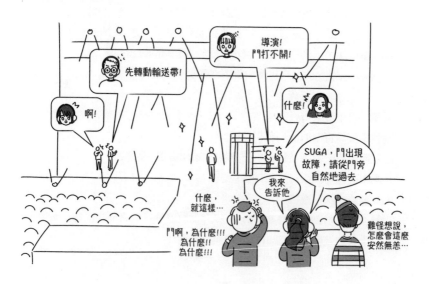

SUGA 的門之謎始終無法解開，我們只能帶著謎團移動到靜岡。

距離東京 240 公里的靜岡可謂非常純樸的鄉下地區，

甚至要開上山路（!）10 分鐘左右，才能抵達會場。

偏僻的會場位置，讓所有韓國團隊都驚呼「這種地方有競技場嗎？」

能夠在這樣交通不便的競技場舉辦演唱會，

甚至是兩場演唱會，倘若沒有忠誠度極高又數量龐大的歌迷是不可能的任務。

我們在豆大的雨滴下開始舞台搭建的作業，

首場演出時也下著滴滴答答的雨，

串場 VCR 播放時，舞台上的工作人員忙著擦拭舞台累積的雨水，

謹慎地在 B 舞台貼上防滑膠帶。

氣溫超過 25 度又下著雨的天氣，卻反而是使用水柱的最佳天氣，

歌手和歌迷一同在溫暖的氣候加上飄著雨滴的場地裡，

一同盡情地淋雨歡呼，可說是戶外場地裡最有價值的場面。

到了演唱會安可時，月夜才悄悄包圍場地，

在一望無際的靜岡夜空裡，絢麗的煙火秀點綴演唱會的句點。

從洛杉磯到靜岡。

我們飛越地球表面，巡迴於 8 座城市共計 16 場演出，

就像正規賽制般，克服每一場演出的試煉，

完成 8 與 16 的歷史刻畫。

就像等待著好像永遠不會來的退伍日般，

漫長的巡演結束日就在眼前，

現在只剩最終冠軍決賽的蠶室終場巡演，

在靜岡準備撤場時，原以為一切正要劃下句點時，

卻

沒

有

那

麼

簡

單

一場延長賽降臨我們眼前，

甚至還是未知世界的中東國家，

沙烏地阿拉伯的首都利雅德。

一起去延長賽吧

結 pt.2_延長賽，沙烏地阿拉伯競技場巡演：
2019年的秋天卻是夏天

位於中東地帶的沙烏地阿拉伯有著許多神祕色彩，

首先，他是 21 世紀僅存的君主專制國家，

與英國、泰國的君主立憲制不同，

在沙烏地阿拉伯，君王就是法律，握有最高的權力，為最高的統治者，

藉由國營提煉石油的收入，維持國政營收，因此人民無須繳納稅金（!），

日常生活的勞力工作由便宜的外國勞工負責，

或許因為如此（？）大部分人民都很親切，週末為星期五、六。

雖然社會風氣保守，

但在 2017 年年輕的王子掌權後，崇尚伊斯蘭教的他，進行了大規模反腐改革，

逐漸開放女性參政權並能考取駕照，也開放男女混席的限制，

使封閉的社會風氣轉為開放，

因此境內也開始舉辦西洋歌手的演唱會，

在 2019 年 7 月時，Super Junior 成為 KPOP 史上首次在沙烏地阿拉伯舉辦演唱會的歌手。

即便如此，還是有許多需要遵守的事項。

遵循著伊斯蘭教的教義，禁止食用任何含有豬肉成分的食物，

製造、販售酒類也是非法行為，外國人也沒有例外。

攜帶酒類入境的外國人將處以鞭刑（！）

女性外出時須穿上長罩袍（Abaya），

那是一款遮住全身的黑色長袍，

並且如果護照上有入境以色列的紀錄，將禁止入境。

文化表演尚處於萌芽期的沙烏地阿拉伯，演藝市場由歐洲國家主導，
我們於當地合作的巡演團隊也是在隔壁的杜拜工作的歐洲團隊，
所有器材與人力派遣也從杜拜或歐洲國家輸入。

演出前兩個月，我與威利 PD 出發前往中東進行實地考察，
經過杜拜後，一踏出利雅德機場時，
就像站在 100 台暖氣前令人無法呼吸，
在晚上十點，氣溫還有，不是，是竟然還有 36 度。

出發前所做的功課都說，
這裡的氣候太陽彷彿要將沙漠的砂礫融化，
然而一入夜，星星和月亮將成為夜晚的主人，
能感受到前所未有的舒爽涼意。
根本是騙人的。

這是晚上嗎

為了隔天的場地勘察，
預計集合時間為凌晨 6 點 30 分，此時已經攝氏 35 度，
因為再晚的話，相當不適合在戶外場地工作，
日出後，太陽彷彿會將地表一切水分都蒸發似地強烈照射。

結束實地勘查後，我們前往利雅德唯一的一間韓式餐廳，
同時也為了事先調查是否能當作演唱會時的韓式自助餐。
餐廳老闆雖然是韓國人，但是幾乎沒有韓國人的當地食物，
菜單上有韓式、中式、日式等亞洲食物大總匯。
用完餐後，我們站在餐廳前等待接送車，大約三分鐘左右而已，
太陽就像迎向生命中的花樣年華般，
火力全開地「照耀」著我的皮膚。

現在才是真正的白天

利雅德的演出因為有線上轉播計畫，
我們加入 14 名攝影師和 8 名負責聚光燈的韓國工作人員，
使 C 部門擴增至 80 名的大型團隊。
同時包含了 6 名 TAIT 團隊、2 名 AR 技術團隊、9 名日本團隊。
由於利雅德的演出沒有事前組裝彩排的計畫，
因此直接邀請日本專業團隊，共同出發至利雅德，於現場進行組裝，
才能完成最精準、最有效率的舞台搭建工程。
從韓國寄送的海上貨櫃以及從美國、克羅埃西亞、日本寄送的海運、空運
貨物，皆陸續抵達利雅德。

韓國已經進入秋高氣爽的 2019 年 10 月 6 日，
我們在杜拜轉機，搭上前往利雅德的飛機。

豬肉比想像中還要普及的糧食採購時間

一抵達利雅德境內，馬上提供所有女性工作人員長罩袍，
為了避暑，貨櫃也選擇在隔天早晨與晚間進行拆箱，
當地陌生的協辦單位和難以忍受的高溫環境，
還有一天五次的伊斯蘭禱告時間，都讓搭建工程進度緩慢，
讓原本希望「夜晚工作，白天避暑」的當地協辦團隊也因為意識到進度耽誤，
開始連白天也不停工繼續搭建工程。

利雅德的地標景點為了歡迎 BTS 抵國，紛紛打上紫色燈光，
我們配合著實際演出時間，開始了歌手彩排。

演出當天，身穿黑色長罩袍的女性觀眾坐滿會場，
在 30 度高溫下，即使成員們紛紛汗水淋漓，
也為在場的三萬名觀眾和全世界收看轉播的觀眾們，帶來精彩的表演。

利雅德的煙火秀，可說是目前＜ SY 巡演＞中最棒的一次，
煙火設置在演唱會場的 360 度屋頂邊緣，
無論朝向哪邊的天空望去，皆能看到煙火躍升沙漠夜空的壯觀畫面。

但利雅德的撤場和回國卻沒那麼順利。

杜拜至仁川的機票相對難買，因此必須於當地多留一夜，

日本團隊因杜拜至東京的航程有颱風擾亂而停飛，

因此再度回到旅館停留一夜後，

才能從利雅德飛至杜拜，再輾轉從馬尼拉飛回日本。

但遇到更大的問題是貨櫃。

經由四大國的空運、海運而來的貨物們，

原本也預計以相同方式回國，

但利雅德的關稅單位卻突然強硬表示只能擇一方式運送，

面對八天後就要進場蠶室搭建的日程，我們別無選擇，

就連較為不緊急的器材也需用航空運送，

形成巨大的運費支出，

而臨時追加的貨運機，因時間緊迫也無法直接飛往首爾，

必須經由香港才能飛往首爾。

延長戰的沙烏地阿拉伯場結束後，

我們要迎向從＜ LY 巡演＞開始至＜ SY 巡演＞的大長征最後一站，

蠶室主競技場。

結 pt.3_花樣年華的盡頭將會看見什麼，首爾蠶室主競技場：2019年秋天

．

揭開＜ LY 巡演＞序幕的蠶室主競技場，

在 1 年 2 個月後，成為了我們最後的挑戰。

＜ BTS WORLD TOUR LOVE YOURSELF : SPEAK YOURSELF THE FINAL ＞

（以下簡稱＜ SY 終場＞）猶如它長長的名字般，

＜ SY 巡演＞的最後一場演出對所有人的意義皆難以用三言兩語形容。

史無前例地在主競技場舉辦三場演唱會（週末兩場演出結束後，由於星期一是休息日，因此最後一場是平日的星期二）。

三場演唱會 15 萬張門票不僅售罄（BTS 在這場巡演結束後，成為在蠶室主競技場最多舉辦場次演唱會的第二名歌手，第一名為出道 50 年的趙容弼老師）。

在演出日還有線上轉播與電影院轉播，

加上事後販售的 DVD，此場演唱會的觀賞人數達到無法計算的境界。

現在已經沒有當地協辦單位，

演出工作準備全權由 PLAN A 和演唱會協助策劃團隊負責，

也就是這場演唱會的一切責任歸屬皆由我們承擔，

我們必須與多國籍的工作人員，共同創造出最完美的演唱會。

工作團隊以＜SY巡演＞登上世界最高等級的舞台後，
歷經猶如陸海空特訓的魔鬼試煉，
在面對＜SY終場＞所導入的新器材和事前彩排都迅速又確實地完成，
現在我們即將踏進主競技場，開始正式的舞台搭建。

＜SY終場＞的現場舞台搭建時間相當緊湊，
必須等待前一組團隊撤場，
2019年10月21日星期一早上才能開始進場作業，
距離星期五晚間歌手彩排的時間只剩4.5天，
還要考慮到整個巡演過程如影隨形的天氣問題，
我們必須嚴格制定並遵守每日進度。

日本團隊與TAIT、AR團隊陸續抵達韓國，
以及已是夥伴等級的F9也抵達現場。

托阿拉伯的福（？）之炸雞派對

這，這全都是
炸雞嗎？

PD真是抱歉

我知道不是
組長你的錯

哇……
我來跟大家說
這個好消息

開動囉

這個時間從哪裡買
那麼多炸雞的？

酒駕會
造成
意外發生

不能配啤酒
真是可惜

過度飲酒
將引起肝硬化

原先在有如神助的好天氣下開始了搭建工程，但壞消息卻接二連三。

從利雅德出發，預計於星期二下午抵達的貨運，因為路途的延誤，造成現場作業困難，

由於貨櫃包含矩陣升降台和相關器材，還有花豹 ABR 等 A 舞台重要裝備，因此主舞台的搭建工程被迫延後，造成整個團隊必須調整搭建順序，

但巡演團隊面對這樣的緊急狀況卻展現高度專業與合作精神，

延遲 30 小時抵達的貨物到場後，

韓國、日本、美國團隊在星期三晚間繃緊神經一同熬夜組裝。

星期五晚間，在 RM 正要進行 LOVE ♪彩排時，

突如其來一陣磅礡雨勢籠罩蠶室。

經歷過一年前的颱風惡夢和＜ SY 巡演＞時不斷有雨神攪和的前例，

我們馬上確認天氣預報。

但神奇地是當天的降雨機率明明為 0%，

但天空就像破了大洞般，下起長達 20 分鐘的大雨，

仔細回想，這也是蠶室這十幾天以來第一次下雨，

或許是＜ SY 巡演＞時和我們旅行全世界的雨神，

在最後一場演出時和我們的道別，

星期六，涼爽的秋日與清澈藍天相襯，

首場演出盛大展開。

韓國製的火柱盡情地向天空噴發火焰，忘情地加溫會場溫度。

花豹與更加豐富的煙火妝點開場表演 Dionysus ♪的舞台，

成員久違地用韓文與全場觀眾打招呼，臉上洋溢著幸福笑容，

一同從日本跟隨至沙烏地阿拉伯的穩定式攝影機導演，

跟成員們在 WINGS ♪的舞台上，展現絕佳的互動。

接續的 VCR 內，當畫面裡的 Jung Kook 點亮檯燈時，
會場的阿米棒也跟著閃爍光芒，
這是在蠶室主競技場超過 92% 覆蓋率的中控才能得以呈現的完美畫面。

在巡演過程裡不斷考驗 TAIT 團隊的 Just Dance ♫ 以及 Euphoria ♫ 兩首舞台，
最後在蠶室的舞台上與歌手的餘裕徹底展現這段期間淬煉的成果，
接續的是擁有全新設計的 VJ，讓所有觀眾起身舞動的 Best Of Me ♫ 。

作為水晶球化身的 Serendipity ♫ ，與會場內 100 台（！）泡泡機一同登場，
甚至在最後一場演出時，藉著秋天美麗的微風，
泡泡優雅地飛向秋日的天空，不枉費特殊效果團隊的辛勞。

RM 的 LOVE ♫ 舞台所運用的 AR 技術，
在三天的演出裡皆有著不同的訊息，
不僅以可愛的方式回應歌迷的愛，
觀眾所拿的阿米棒也成為畫布的一部分，隨著歌詞閃爍綻放光亮。

接續著可愛又俏皮的 Boy with Luv ♫ ，
和全場觀眾共同合唱的 BTS Medley ♫ 及 VCR 結束後，
舞台上出現床鋪和被綑綁（！）的 V。

原本就瀰漫慵懶性感的 V 個人舞台，
這次再度升級，我們將酒紅色絲綢鋪設於床上，
V 的身體纏繞著紅色的網紗帶，還有穿上宛如黑鶴的漆黑羽毛大衣，
將整座蠶室迷得神魂顛倒。

演練被綑綁的首次彩排，慵懶性感的代名詞

這條帶子
會像綁著似地纏繞

來演練看看吧

像綁住又
不像綁住

感覺很適合
這首歌的表演

慵懶性感大成功

我如果先看著這條紗布
再看鏡頭如何呢？

今天
感覺可以
試試看

感覺不錯唷？

真是下功夫

啊…果然是
表情演技的專家

臉蛋天才
再加上努力
真是不得了

運用全新的長椅和 VJ 的 Seesaw♪，
觀眾席的阿米棒燈光猶如 VJ 裡的都會市景，使整座競技場染上繁華夜光。

接下來是 Jin 的 Epiphany♪，可說是本次終場裡變化最大的舞台。
在＜LY 巡演＞裡擁有最多企劃案的這首歌，
經過了＜SY 巡演＞後直到＜SY 終場＞才遇見最命中注定的舞台設計。

半圓形的鏡球替全場染上唯美氣氛後，
舞台上升起一座巨大的六面框架，
Jin 首場以劉海遮住額頭的造型出現，第二場則變化為全梳起的造型出現在框架內，
他的前後左右被雨水包圍，彷彿被困在水瀑裡唱著歌。
這是稱為「雨棚」，能夠自動回收運作的設備。

為了大概是 Epiphany 第 52 個設計案的事前彩排

水幾乎不會飛濺還不錯耶？

可是我要出去的時候，可以先關掉嗎？

嘩啦啦啦啦

唰啦啦啦啦

喔，感覺還不錯唷？

白熙PD答應請吃午餐的話，我就關水！

哈哈哈

究竟Epiphany做了多少的企劃

這首歌開始時運用雨棚，在舞台正中央塑造氣氛，
結尾時運用升降台與上方 LED 螢幕的交錯，打造出氣勢萬千的唯美抒情。
永無止境的 Epiphany ♬ 舞台企劃，終於在此時畫下圓滿的句點。

無法傳遞的真心 ♬ 於主舞台結束後，B 舞台開始了 Tear ♬ 的舞台，
我們將火柱放進 B 舞台的邊緣，使整座 B 舞台宛如被火舌包圍，
高達 80 公尺的火柱展現壓倒性的舞台震撼。

吶喊著安可時，3 樓與 4 樓的阿米棒，
以紫色光亮做為畫布，拼湊出「SPEAK YOURSELF」的字樣，
替這場演出留下極具紀念價值的照片，
觀眾還主動地玩起波浪，
歌手（雖然不在台上）與歌迷們相互應援互動的模樣相當可愛。

Anpanman ♬ 的遊樂場 ABR 更是重新製作，
希望打造出「在遊樂場一同（！）遊玩的少年模樣」。
我們訂製了能一次讓四名成員搭乘的溜滑梯，
最上方也設置為圓形的小廣場，能互動遊玩，
為了能快速讓 ABR 進、退場，
我們在 B 舞台裝置大型的滑動地板，
能更迅速換場，安全又不留痕跡，
只不過舞台下方的四名工作人員需要拚命地轉動鍊條。
（有人形容像羅馬時代的奴隸轉動石柱的樣子。）

開心的 So What 🎵 舞台與小型煙火秀結束後，
是與秋日夜晚最為搭配的 Make It Right 🎵 舞台。
這首歌在＜ SY 巡演＞時是「ARMY TIME」的時刻（全體觀眾在此時會朝向歌手，舉起手幅）。
最後在蠶室的中場演出，換為「BTS TIME」，
這是歌手們為了報答每次都努力拿著手幅的歌迷們所做的驚喜活動。
每一天成員們皆拿著親自設計的手幅，唱完最後一首歌。
「我們的開始與結局，都會是你。」
「別擔憂，我們已是彼此的依靠。」
「在名為防彈的宇宙中，點綴著名為阿米的繁星。」
三天的演唱會中，觀眾皆因為成員的真心深受感動。

時間到了巡迴演唱會最後一座城市、最後一天、也是最後一次的談話時間。
到了此時，歌手們再也止不住內心激昂的情緒，
就連一向開朗的 Jin 也難掩激動，在講話的途中數度停止，緩和情緒，
RM 更是從開始前就已紅了眼眶，
流下飽滿的淚水，
接續最後一首歌，小宇宙 🎵 的舞台，
成員們用著哽咽的嗓音，唱出無比真心。

進行小宇宙♬的舞台時，夜空裡上演長達五分鐘的無人機秀，
從各種種類的行星至 BTS LOGO 以及阿米的 LOGO 等，變幻出美麗圖樣，
帶給觀眾另一新奇的視覺體驗。

攝影機映照著成員們濕潤的眼眶與感動的神情，
在小宇宙♬舞台結束後，後奏持續進行，
成員們分成三、四名搭上移動車輛，
繞行於競技場一圈。

妝點著大長征最後的煙火秀，更是嘔心瀝血的結晶。
投入有史以來最大的預算，以夜空做為畫布，
施放長達 2 分鐘的炫麗煙火秀。
每種火藥的角度與高度皆經過縝密的計算，透過事先模擬系統，
繪製出預計呈現的圖樣，特殊效果組投入畢生心血所製成的煙火秀。
由於會場的場地規範，煙火必須在 9 點 30 分前施放完畢，
所以要在 9 點 28 分時開始施放，
如此一來三天內施放的時間點皆有所不同，
第一天在搭乘移動車前就施放，第二天則是在移動車上時，
第三天則是在下車時開始施放，
每一天都謹守在 9 點 28 分開始煙火秀。

眼眶依舊熾熱，
每講一句話，彷彿就要流下百滴淚水。
最後沒有講完話，只是揮著手的 RM，
他澎湃的表情仍我深深留在我的腦海，
這場世紀大長征，終於畫下句點。

還有……看著 RM 那般模樣的我，
想必也是帶著與他相仿的表情。

最後一場演出結束後，
我走向待機室與成員道別。
超過七年的時間，經歷無數次的舞台演出，
更無法計算在舞台上共度的時間，
BTS 與 PLAN A 的旅程也就此畫下句點。

我們的臉上，掛滿笑容，一同拍攝照片。
笑談祝福彼此的未來，
張開雙手，擁抱對方，
做了最美麗的道別。

或許就像是這場離別的禮物，＜LY 巡演＞和＜SY 巡演＞

總共旅經 30 座城市，進行了 62 場演唱會，動員超過 200 萬觀眾，

（若是包含線上轉播或 DVD，更是高達 550 萬名觀眾。）

替這場長征寫下輝煌的歷史紀錄。

獲頒全美音樂獎「Tour of the Year」獎項，

在青少年票選獎獲頒「Choice Summer Tour」，

也被 Ticketmaster 選為「2019 Touring Milestone Award」，

英國雜誌「NME」也給予五星評價，

溫布利球場所舉辦的演唱會也被選拔為「Music Moment of the Year」

做為長期在 KPOP 界努力的人來說，

這絕對是這場旅程中最令人感動的收穫之一。

當我們啟程前往一段長途旅程時，

會遇見與自己相似的人，

可能在車站的月台，也可能在觀光景點的售票所；

或許在旅店的大廳，也或許在酒吧的櫃台前；

可能是偶然；也或許是必然。

相似的心境與相似的目的地，讓你與他一起度過一天半晌或是長達好幾天
的旅程。

但你們終將在某個岔路，有了不同的選擇，分歧而行，

也有可能再過些時候，於某處再次相遇。

已經啟程的這段經歷，

能遇見「從現在到最後」都一同相伴的夥伴，

並非易事也非全然的好事。

旅行的本質在於遇見各式各樣的人事物，

經歷大大小小的喜怒哀樂，

時而獨自行走；時而相伴同遊，

無論以何種形式都能朝著目的地前行，

完成這段只有自己能完成的旅程。

這段步上世界高峰，長達七年的旅程劃下句點，著實令人不捨，

但只處在舒適圈並非旅行的目的，

因此這樣的離別，帶給彼此的不僅只有惋惜，

PLAN A 所邁向的旅程，

將會因著我們所創造的方向，繼續前行。

如果「站在頂端時，發現下一步已經不是上坡的瞬間」

就是花樣年華的定義，那麼這段旅程最後的蠶室主競技場演唱會，

就是我們演唱會製演人生裡的第一個花樣年華。

而現在，就像〈花樣年華 ON STAGE：EPILOGUE〉的結尾 VCR，

我對成員們所提出的問題「花樣年華的盡頭會有什麼？」

這個答案，現在由我們開始出發尋找。

PLAN A 對於創作的熱情，
以及這段時間與 BTS 所累積的豐富經驗，
將遇見不一樣的歌手、
用不一樣的演出、
在某個會場裡，
再次創作出超乎觀眾想像的演出設計，
再次迎向第二個、第三個巔峰與花樣年華，
我們將不斷找尋著艱辛的上坡路，往上前行。

在 KPOP 正引領世界風潮的現在，
PLAN A 將走在航線的前端，
寫下劃世代的全新演唱會紀實。

書琳　　慧允　　喜娜　　相旭　　威利　　　　志敏　白熙

振筆超過一年的時間，
寫書比起想像地還要花費時間，
比起原先所企劃的頁數也增多，截稿日也拖延了不少。

此書的契機與目標，
是希望做為對演唱會製演有關心的人們一本入門書，
同時也希望記錄 PLAN A 所執行過 BTS 演唱會的背後寓意和這段歷史。

此外，在新型冠狀病毒肆虐的這段期間，
全世界受到波及的文藝演出界所有工作人員們，
希望此書能成為微小的安慰，
將聚光燈的光亮放進心中，
共同期許那震耳欲聾的音響聲，
再次震撼我們感官的那天來臨。

最後，

這本書也獻給九年前《金 PD 的 Show time》出版後，

就引領期盼的我的母親。

也希望能獻給剛會認字的允兒和快要學會的妍兒，

給「為什麼我小時候跟父親的合照，比其他同學還要少」的疑問一個解

答，希望可以透過此書，讓她們理解爸爸的工作內容，

同時也獻給因為我總是旅外出差，獨自受苦受難的妻子佑貞，

藉由這本書的厚度，表達我最深的謝意與愛意。

<div align="right">

2021 年 2 月 0 點 52 分

於瑞草洞的辦公室

等待著這漆黑隧道的盡頭。

</div>

從現在開始將是屬於我個人非常冗長又私人的致謝，感謝各位讀者讀完這本厚重的書，到這裡就闔上書，並覺得自己已經讀完也是沒關係的。

在長達三小時的演唱會結束後，最後皆會有著謝幕 VCR 躍於螢幕，通常有歌手練習演唱會的過程，以及參與製作的工作人員名單，此時觀眾為了再多看一點歌手的模樣也會留至最後將整部 VCR 看完。可是這段謝幕對於工作人員來說，卻是別具意義的回饋，在密密麻麻的名單中發現自己的名字是非常踏實的事情，相對的若是找不到自己的名字或是有錯字時，還會不開心。因此在這本書畫下句點的致謝文裡，我想將書裡提及的所有人事物，所有出現在我人生劇場裡的每一位記錄下來，雖然跟謝幕 VCR 一樣小字，但至少無須用眼神追逐著螢幕，我用文字記錄下對每一位的真心感謝。

首先，不得不先提起，一同見證他們的少年與青年期的防彈少年團成員們。南俊，直到現在才能說出口，南俊是我最喜歡的成員，心思縝密、謙遜有禮、心胸寬大，能夠遇見這樣優秀的隊長，真的是我的幸運。還有在 WINGS 終場時，所演出的 Born Singer 饒舌，絕對是我畢生聽過最優秀的饒舌，再來是雙翼的另一位碩珍，在艱苦的環境時，依舊能替現場帶來愉快氣氛，工作人員皆從內心地很感謝你，在經歷那麼多場演出，卻也一點沒有表現出不舒服（至少沒有表現出來），再次對碩珍特有的耐心致上謝意。玧其，無論下達何種指令皆能做得完美的閔 PD，演唱會製演的細部工作究竟是怎麼運作，要進入像 PLAN A 一樣的製演公司有什麼條件等等，當時在 Wake Up VCR 拍攝 VCR 現場時朝我問問題的模樣，依然歷歷在目，當時就知道你一定能實現想做的事情，希望下次能夠一起去吃烤羊肉串，希望你能健康快樂地繼續前行。號錫，當我每次走進喧鬧吵雜的現場時，你總是高聲提醒大家「導演來了，成員們集合。」妥善地營造會議氛圍，真的很謝謝你，我相信 BTS 能夠成功的因素之一，也是因為號錫總是能用特有的魅力帶領團隊。同時也對當時說著自己不害怕、沒關係，願意嘗試地搭上熱氣球時的你感到抱歉，我第一次搭的時侯也是有點害怕。智旻，雖然我看過許多歌手的舞姿，但對於智旻的優雅舞步還是讓我感到驚嘆，以及與之映襯的歌聲，更是讓我特別珍惜每次能觀賞你的舞台的機會，以後無法再看到你帶著特有的親近力穿梭於團隊間，真是令人可惜。泰亨，總是盡心盡力地進行舞台表演，即便面對最後一場演唱會時的緊湊登場也完美消化，我相信你有天也會像你的深邃眼神般，成長為有深度的人。最後是老么柾國，無所不能的黃金忙內，身材結實又機靈可愛，即使搭上比天高的熱氣球或滑索也毫

無畏懼，總是能展現享受舞台的模樣，好想念當時頂著小鹿般純真大眼，講話仍混著方言，帶點害羞的青澀時光，我會很想念你的。

還要對從 BTS 之前的 2AM 開始，共事超過十年的 Big Hit Entertainment 致上謝意，無論用何種讚美都不足以形容的房 PD、從開始認識到現在都以輕鬆愉快的氣氛帶領團隊，身為成功的企業領袖同時又帶有感性的尹錫俊代表，還有共事許久，猶如兄弟也宛如好友般的金東俊室長，還讓我學會人的深度，就像親姊姊一般的李尚華室長，以及作為舞台演出夥伴，總是能帶領出最優秀舞台表演的孫承德組長、還要特別感謝視覺呈現的金尚賢組長，以及所有音樂製作團隊、演唱會營運組、經紀人組、LC 組、舞者組、樂隊，還有 Lumpens 導演，以及經常溫暖給予建言的 Big Hit 日本代表李明赫代表，以及柳武烈組長及其組員們。

還要向國內外所有共同的協辦單位致上謝意，CJENM 的金允珠廳長、李佑景、江敏依、李東燮、金惠宣和 Power House 的河天植代表，Live Nation 的金亨日代表、南賢英理事、宋智亨組長等人，以及 Jmjo 辦公室的金昭賢室長和金智允組長、JO 製演團隊的趙允澤室長、Purplecowlab 的南大賢室長，託各位的福，才能得以完成國內外的演唱會進行。

此外還要向負責 BTS 巡演共同合作的製演團隊致上謝意，曼谷的 New, Title 和 IME 的鄭天艾理事、新加坡的 Kiat、香港的 Traven（and Team Impact!）、台北的 Jeffrey、美國（討人厭的）Joel 和（討人喜歡的）Terry。還有比起韓國朋友更常見面的日本 PROMAX Andy 理事長、恩智、佑莉、金貞雅翻譯師和整個翻譯團隊。舞台導演 Ishiyama 和日本舞台的 Takemura。還要向特殊效果組的崔英恩導演致謝，還有數位在演唱會場只有眼神交流過，但無法一一背誦名字的世界各地工作人員們。

在開始細數韓國團隊的工作人員前，必須先向與韓國團隊共同旅行於世界各地的外國團隊致上謝意。前往歐洲時絕不能忘記的可愛兄弟 Richard，還有從倫敦一直跟隨我們至東京的 Michael，還有最強的專業團隊 Team TAIT（Simon, Kiel, Dan, Gab, Didi, Daniel）以及與我們歷經風暴才有今天情感的 AR 組 Neil 及 Luca，當然還有總是提供帥氣的燈光與視覺設計的 F9 淘氣鬼 Jeremy 和溫柔待人的 Jackson。

現在謝幕將要進入最重點的韓國製演團隊階段（只是由於 BTS 所舉辦的演唱會相

當繁多，無法一一列出，因此以參與＜SY巡演＞聖保羅場的工作人員為主，若是有遺漏之處，還請見諒）。親愛的舞台導演組 SH Company 以及河泰煥（他因為與許多偶像合作，還稱做偶像的父親）、韓恩英、周煥烈、尹仙景、李世華、金敏秀導演，外冷內熱的 Tristar 旗下巫正煥、尹敏錫、吳勝澤、金惠秀導演，可愛又專業的工程組，朴貞世（勇士隊球迷）、鄭有英（長得像擦有腮紅的藍色小精靈）導演，在偶像製演界猶如神一般存在的轉播組 D-take 金亨達（從 Red-Bullet 就開始合作的開國功臣）、楊元達（被稱之為楊神的男子）、南朱賢（因 AR 技術受最多苦的人）、韓尚日（在地底下來回穿梭）、江賢俊（操作塔台等粗重工作的專家）、智哲、李熙忠、蔡亨武導演，在場內操控美麗雷射效果的雷射團隊 LF 蘇載武（又稱蘇雷射，外表木訥卻其實幽默風趣）導演，還有在寬廣的競技場中央操控阿米棒化為一幅幅美麗圖樣的 LF 劉莫兒導演、還有讓人信賴的燈光組 LF 吳熙勝（吳麗）、高景南（高女士）、崔寶穎、高恩菲導演們（我記得你們三位中有人遺失護照 [?]，還有與 PLAN A 長期合作，總是能提供創意點子的權容裕 [也是開國功臣，雖然曾離家但還是有浪子回頭]，以及總是將事情完美達成的電飾組馬景源（又稱電器王的開國功臣）、李建雨、朴尚浩、吳恩書導演等人。還有成為 FOH 的心臟，媒體系統的韓多熙導演、展現華麗翅膀的動態裝置藝術指組，還有朴起哲導演（內心宛如小孩）、趙恩菲、孟泰英導演、以及管理舞台道具，非常辛苦的魏大英（查理）導演，還有經常笑著迎接大家的特殊效果組，負責葉片系統的李賢秀（愛你）、宋鄉鎮（哥我也愛你）、李兆柳（想起你就會笑）、金誠岷、任今民、田東敏、鄭雨貞、金世煥、田載允導演們。在地底世界與 ABR 奮鬥的李允勇、劉尚業、權賢武、洪勝敏導演們，以及在繁重的日程裡依然確保整個團隊運作的營運組 DIMERCO 的金翁啟（Ricky）組長，各位在巡演過程裡真的都辛苦了。

還有在巡演裡雖然不在現場，卻仍付出許多的團隊，負責製作舞台道具的舞台道具組劉在賢室長，打造出最強 ABR 的江東雨代表，以及做出不輸歐美技術 VJ 的 ALIVE 白心導演、在緊湊日程下仍能展現絕美舞台美術的 May Art 趙孝貞（不死鳥）室長、開啟在場所有工作人員耳朵的對講機通訊組 IEXCO 李敏孝代表、在日本一同撰寫優秀腳本的金未來作家，能將辛苦製作的演唱會承載於 DVD 留存的 PLAY Company 趙賢錫代表、宋泰烈導演、鄭進韓 PD 等人。

以及在現場為了能讓各單位負責人專注於現場狀況，負責擺平演出大小事，熱心助人的 LF 申斗哲代表、Tristar 金永日代表、經常提供好主意的鄭海英代表及鄭元英室長、Art Deco 李羅啟代表和郭武錫理事、Live Tap 秋奉吉代表、鄭海正室長、OnERP 朴雨勝代表、金俊錫代表、Mayvan 孫承秀代表和金成妍室長，在此對各個公司的代表及室長們致上謝意，還有每次回到韓國進行巡演時，必定會連絡的鷹架

組 Robust 金聖泰室長、移動車組的 Power Line 李啟中代表。

以及在巡演過程中，忍受我用訊息騷擾，在韓國時以酒和飯菜安慰我，使我不至於失去理智的申斗哲代表、鄭元英室長，對兩位前輩特別致上感謝，還有一同出入國內外的演出，成為人生中不可或缺的摯友的河導、翁組、馬次長等人致上謝意。

最後，幾乎是本書的共同作家，與我一同經歷這場漫長旅途的 PLAN A 各位。從 Red-Bullet 開始至競技場巡演，成為我最能信賴的左右手金喜娜 PD、以超高速的吸收能力成長，多才多藝勝任演唱會各單位，但時而又有點傻氣的徐東賢 PD、在 2016 年夏天開始上班，從摸不著頭緒到現在能勝任各項事務的萬能金惠允 PD、還有帶有魅力的浪子氣息和溫暖的天才頭腦，擁有一身能讓外國大叔聽話才華的李志敏 PD、將「做得好是理所當然的事」（腳本、車輛安排、應援棒設計案等）成為因為做得太好而發光發熱，在與成員們進行腳本確認時，總能發揮領袖魅力的金白熙 PD、沒有盡頭的追星氣質和沉著冷靜的領導魅力帶領舞台演出單位的姜書琳 PD。在新型冠狀病毒肆虐的漆黑隧道中，也與幾位 PD 離別，成為心中的缺憾，但願能夠盡早迎來相見那天，即便還要很久，也祝福各位的前程似錦。與各位的共事真的很感謝，我期待著能夠大口喝著啤酒，與各位乾杯，回憶當時巡演種種的那天來臨。此外還有與 PLAN A 和巡演組短暫共事的金歐凜 PD、韓孝敏 PD，以及所有曾加入 PLAN A 大家庭的所有後輩 PD 們，因為各位優秀的 PD 們，才能讓 PLAN A 不僅與 BTS，還有與許多歌手相遇，創造出最優秀的舞台，在此，向與我並肩同行於上坡路的每一位 PLAN A PD 們，深深一鞠躬，致上謝意。

398
•
399

Graphic Times 32

KPOP 王者演唱會幕後製作全紀錄
從出道 Showcase 到世界級體育競技場巡迴・疾速成長 live 紀實
케이팝 시대를 항해하는 콘서트 연출기

作　　者	金相旭 김상욱
繪　　者	金允珠 김윤주
譯　　者	莫莉

野人文化股份有限公司		**讀書共和國出版集團**	
社　　　長	張瑩瑩	社　　　長	郭重興
總 編 輯	蔡麗真	發行人兼出版總監	曾大福
責　　編	徐子涵	業 務 平 臺 總 經 理	李雪麗
校　　對	魏秋綢	業務平臺副總經理	李復民
行銷企劃	林麗紅	實 體 通 路 協 理	林詩富
封面設計	周家瑤	網路暨海外通路協理	張鑫峰
內頁排版	洪素貞	特 販 通 路 協 理	陳綺瑩
		印　　　　務	黃禮賢、李孟儒

出　　版	野人文化股份有限公司
發　　行	遠足文化事業股份有限公司
	地址：231新北市新店區民權路108-2號9樓
	電話：（02）2218-1417　傳真：（02）8667-1065
	電子信箱：service@bookrep.com.tw
	網址：www.bookrep.com.tw
	郵撥帳號：19504465遠足文化事業股份有限公司
	客服專線：0800-221-029
法律顧問	華洋法律事務所　蘇文生律師
印　　製	凱林彩印股份有限公司
初　　版	2021年6月

有著作權　侵害必究
特別聲明：有關本書中的言論內容，不代表本公司/出版集團之立場與意見，
文責由作者自行承擔
歡迎團體訂購，另有優惠，請洽業務部（02）22181417分機1124、1135

ISBN 9789863845447（平裝）
ISBN 9789863845546（PDF）
ISBN 9789863845539（EPUB）

國家圖書館出版品預行編目資料

KPOP 王者演唱會幕後製作全紀錄：從出道
Showcase 到世界級體育競技場巡迴・疾速成
長 live 紀實 / 金相旭作；金允珠繪；莫莉譯. --
初版. -- 新北市：野人文化股份有限公司出版：
遠足文化事業股份有限公司發行，2021.06
　面；　　公分 . -- (Graphic Times；32)
譯自：
ISBN 978-986-384-544-7(平裝)

1. 流行音樂 2. 韓國

910.39　　　　　　　　　110008748

케이팝 시대를 항해하는 콘서트 연출기
A Show Director's Logbook in K-pop Wave: From Clubs to Wembley
Stadium, Directing Notes on K-pop Concert
Copyright © 2021 by 김상욱 and 김윤주 (Kevin Kim and Kim Yun-Ju)
Published in agreement with Dal Publishers c/o Danny Hong Agency,
through The Grayhawk Agency.

**KPOP 王者演唱會
幕後製作全紀錄**

線上讀者回函專用 QR CODE，你的
寶貴意見，將是我們進步的最大動力。

野人文化
官方網頁

野人文化
讀者回函